그림 속의 의학

그림 속의 의학

한성구

일조각

차 례

5 화가, 의사를 발가벗기다

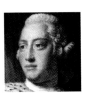

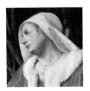

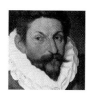

6 유명해지고 싶은가요?

"선생님, 그림 좋아하시는데 그림 이야기 좀 써주세요." 어느 날
연구실로 쳐들어온 『의사신문』의 미인 기자가 원고를 청한다.
"내가 무슨? 미술 전문가도 아닌데……." 펄쩍 뛰며 손사래를
쳤지만 이 미인, 의외로 끈질기다. 당시 학교 보직을 맡은 덕에
의학전문지 기자들과 매주 얼굴을 맞대고 있었는데 나를 볼 때마다
원고를 졸라대기를 무려 1년 반.

악당이 집요하게 못살게 굴면 이쪽에서도 독한 마음 먹고 대응할
수 있겠지만, 착하고 끈질긴 사람 앞에서는 두 손을 드는 것 외에는
방법이 없다. 겨우 타협을 본 것이 의사가 주제넘게 전반적인 그림
이야기를 쓰는 것은 미술 전문가들에게 큰 실례이니, 주제를
의학으로 한정하자는 것이었다. 미술 전문가들께서도 의학이야 잘
모르시지 않겠는가.

이 책에 실린 글들은 이렇게 『의사신문』에 'Medicine in Art'
라는 제목으로 연재되었던 것이다. 처음 시작할 때는 20회
예정이었지만 어느새 60회가 되었다.

수많은 그림의 바다 속에서 의사나 환자 이야기를 찾아 헤매는 일은 참으로 즐거운 방랑이었다. 그림을 모니터에 띄워놓고 상상의 나래를 펴면 직·간접으로 경험한 일화가 떠오르고 그러면 글은 단숨에 써졌다. 이렇게 모인 글을 엮어 세상에 내놓자니 한편으로 두렵지만 또 한편으로는 스스로 대견하고 뿌듯한 마음을 감추기 힘들다.

　　하지만 미술을 전공한 학자가 아닌 나로서는 그림 설명이나 해석에서 때론 미술 전문가가 보기에 다소 무리한 점이 있을 수 있음을 고백할 수밖에 없다. 그러나 이 작업을 통해 진정 내가 하고 싶었던 것은 그림 속에서 의학과 관련된 이야기를 꺼내면서 실제로 환자를 보면서 있었던 일의 되새김이었다. 이를 반추하면서 날마다 대하는 환자의 내면세계를 조금 더 이해할 수 있기를 바라는 마음이 컸다. 그러니 이 글들은 그림의 해설서라기보다는 그림을 곁들인 의학 에세이라고 할 수 있다. 이렇게 정의하니 혹시 있을 수 있는 미술 해석의 오류에 대한 책임이 조금은 덜어지는 기분이지만

그렇다고 용서가 되겠는가. 무식하면 용감하다더니 그림을 놓고 꼭 그런 만용을 부린 것 같아 뒤통수가 켕긴다.

의사는 왕진 가방을 챙겨 들고 환자를 찾아 밤길을 걷고, 환자와 그 가족은 그런 의사를 믿고 존경하는 고전적인 의사—환자 관계는 요즘 많이 퇴색했다. 북적대는 병원의 대기실과 진료실에는 옅은 안개처럼 서로 불신하는 기운이 감돈다. 이 의사는 믿을 수 있을까, 결과가 나쁘게 나오면 이 환자, 혹시 나를 고소하지는 않을까……. 의사들은 환자 탓을, 환자들은 의사 탓을 하지만 의사—환자 관계가 서로 쌍방통행 관계이지 어느 한쪽만을 탓할 수 있는 것은 아니다.

이 글들을 발표하는 동안 몇몇 의과대학에서 학생들에게 읽힌다고 밀린 신문을 복사해 가거나 학부 강의에 '미술 속 의학'을 정규 시간으로 편성해서 강의를 청하는 경우가 있었다. 교육 담당자의 말은 의과대학 학생들이 장차 그들이 보게 될 환자의 내면세계를 이해하는 데 도움이 될 것을 기대한다니 글쓴이로서 고맙고 보람 있는 일이 아닐 수 없다. 욕심을 조금 더 부린다면

일반인들이 이 글들을 통해서 진료실에서 바쁘고 차갑게만 보이는
의사들의 세계를 잘 이해할 수 있게 된다면 더 바랄 것이 없겠다.
의사는 겉으로 보기보다 훨씬 더 고뇌가 많은 직업이다. 오죽하면
어느 내과 의사가 "전생에 죄 많은 녀석들이 의사가 된다"고
했을까.

　앞서 밝혔듯이 이 글들은 전적으로 권미혜 기자의 권유와 격려
그리고 칭찬에 힘입어 쓰였다. 칭찬은 고래도 춤추게 한다지
않던가. 권 기자께 감사한다.

1

흔들리는 삶

유방, 섹스와 모성의 이중상징

인류 역사에서 가장 많이 팔린 책이 성경이라던가. 기독교 신자가
아니어도 성경은 재미있다. 특히 예수 이전 구약 이야기는 구수한
옛날 이야기 같은 느낌도 난다. 서양문명의 두 수레바퀴가
헬레니즘과 헤브라이즘이듯이, 성경 속의 이야기는 그리스신화와
더불어 서양화의 가장 중요한 소재였다.

 거인 골리앗을 돌팔매로 쓰러뜨리고 조국을 위기에서 구한 소년
영웅 다윗은 후에 이스라엘의 왕이 된다. 그런데 다윗도 왕이 되기
전 행적과 왕이 된 후의 행적에 차이가 많아 역시 초심을 지키지
못했음을 알 수 있다. 렘브란트Rembrandt Harmenszoon van Rijn의
〈밧세바Bathsheba〉가 그러한 그의 행실을 그리고 있다.

 밧세바가 목욕하는 장면을 우연히 엿본 다윗 왕은 미모에 반한
끝에 흑심을 품게 된다(밧세바가 왕을 유혹하기 위해 일부러 그랬다는
이야기도 있지만). 그러나 밧세바는 우리야라는 장수의 아내가
아닌가. 다윗은 우리야를 전선으로 전출 보내는 꾀를 내게 된다.
다윗은 홀로 남은 밧세바에게 한밤중에 왕궁에서 만나자는 전갈을

렘브란트
〈밧세바〉
1654년
루브르박물관
파리

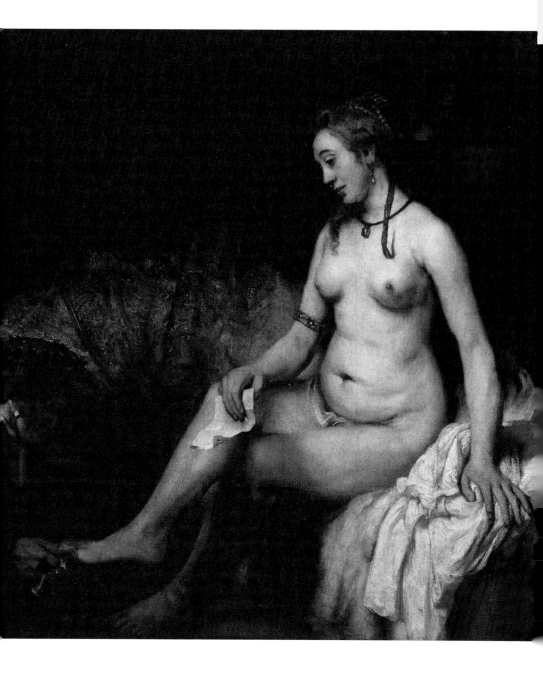

보내 사단이 벌어지게 된다.

그림 속의 밧세바는 왕의 서한을 받고 왕을 만나러 가기 위해서 몸단장을 하는 중이다. 막 목욕을 마친 밧세바의 발치에는 하녀가 발을 씻기고 있고, 밧세바의 손에는 편지가 쥐어져 있다. 바로 만남을 청하는 왕의 편지며 거역하기 힘든 명령이기도 하다.

이 그림은 보다시피 매우 사실적인 누드화다. 그런데 전혀 관능적이지 않다. 왕이 반할 정도의 미모를 가진 여인의 누드를 대했을 때 우리가 은근히 기대하는 '예쁜 여자의 벗은 몸을 보는 속된 즐거움'을 느끼기 힘들다. 그 이유는 바로 밧세바 내면의 갈등이 어둡게 그림을 지배하고 있기 때문이다. 아름다운 벗은 몸이 아니라 왕명과 정절 사이의 갈등이 이 그림의 참된 주제인 것이다. 중년을 바라보는 여인의 풍만한 나신의 농염함은 가라앉은 여인의 품위에 눌려 있다.

밧세바는 요즘 미인대회에서 흔히 볼 수 있는 종류의 미인이 아니다. 자신만의 충실한 내면세계를 가지고 있는, 훤하게 잘생긴 여인이다. 그런데 기품 있고 잘생긴 이 여인의 얼굴에 수심이 가득하다. 밧세바의 모델은 렘브란트의 사실상 두 번째 아내인 헨드리키에Hendrickje Stoffels라고 전한다. 헨드리키에는 렘브란트의 첫 번째 아내인 사스키아Saskia가 죽은 뒤 그 집에 가정부로 들어왔다가 렘브란트와 사랑을 나눈 여인이었고, 렘브란트는 첫 아내의 유언 때문에 다시 정식 결혼을 할 수가 없는 처지였다. 이들의 관계는 불륜으로 매도되었고, 급기야

종교재판에까지 회부되어 사회적으로 거의 매장당할 지경에 이르렀으니 이들이 마음 편할 리 없었다. 이 그림에는 헨드리키에의 마음고생이 밧세바의 갈등과 방황이라는 포장을 빌려 생생하게 표현되었다. 렘브란트가 대가인 까닭이 바로 여기에 있다.

렘브란트의 그림답게 명암의 대비가 뚜렷하고 빛의 처리가 독특하다. 빛은 밧세바의 벗은 몸에 눈부시게 집중되어 있고, 주위 배경은 너무 어두워 발을 씻기는 하녀도 자세히 보지 않으면 지나칠 정도다. 밧세바의 자세는 고대 조각과도 닮았다.

그런데 이 그림이 의학과 무슨 관련이 있을까. 의학과 관련된 그림이라면 대개 의료행위를 묘사한 그림, 환자인 화가가 그린 것이 대부분인 의사의 초상, 질병을 묘사한 그림, 화가의 병이 알게 모르게 그림에 투영되는 경우, 모델이 가지고 있는 병이 그림에 나타난 경우 등이 있다. 그런데 이 그림은 바로 모델이 가지고 있는 병을 화가가 인식하지 못한 채 우리에게 보여주고 있는 것으로 유명하다.

이제 밧세바의 왼쪽 유방에 주목하자. 왼쪽 유방의 바깥쪽 아래 부분은 검게 그늘져 있는데, 빛의 방향을 보건대 자연스러운 그늘이 아니다. 잘 보면 움푹 들어가 있다. 분명 왼쪽 유방에 병이 있는 듯 하다. 더구나 왼쪽 겨드랑이 부분도 불룩한 것으로 보아 상당히 큰 림프절 종대가 의심된다. 림프절 전이를 동반한 유방암 환자에서 흔히 볼 수 있는 소견이다. 혹시 만성 유선염이 있고 이에 반응해서 림프절이 커졌을 수도 있다. 유방암이라면 상당히 진행된

제3기(ⅢA)에 해당된다. 그런데 헨드리키에는 비록 렘브란트보다 일찍 세상을 뜨기는 했지만 이 그림이 그려진 뒤 무려 11년을 더 살다가 1663년에 죽은 것을 보면, 아무래도 유방암보다는 유선염이었던 것 같다. 렘브란트는 사랑하던 여인을 모델로 그림을 그리면서도 내면의 갈등이든 밖으로 드러난 질병이든 의도적으로 미화하지 않고 정직하게 내보인 것이다.

유방 이야기를 하는 김에 그림을 한 편 더 보자. 르네상스 시절의 대가 레오나르도 다빈치Leonardo da Vinci가 성모 마리아와 아기 예수를 그린 성모자 그림은 원 소장자이던 리타 백작의 이름을 따 〈리타의 성모The Litta Madonna〉라고도 불린다. 우아하지만 조각과도 같은 느낌이 나는, 그래서 다소 차갑게 느껴지는 마돈나가 가슴을 풀어헤친 채 아기 예수에게 젖을 먹이고 있다. 그런데 드러난 유방의 위치가 아무래도 어색하다. 실제 유방의 위치보다 훨씬 위에 그려져 있다. 이 점에서만큼은 흉부를 전공하는 내과 의사인 필자의 말을 믿어도 좋다. 왜 그럴까. 다빈치는 당시 교회법이 금지하던 시체해부까지 하면서 인체 구조의 탐구에 열중했던 천재인데 그런 천재가 데생에서 실수를 했단 말인가.

의문은 『유방의 역사』*라는 책을 읽으면서 풀렸다. 여성의 유방은 두 가지를 상징한다. 하나는 모성maternity이고 또 다른 하나는 성적인 것sexuality이다. 신성한 경배의 대상인 성모

●매릴린 옐롬 지음, 윤길순 옮김, 『유방의 역사A history of the breast』, 자작나무, 1999.

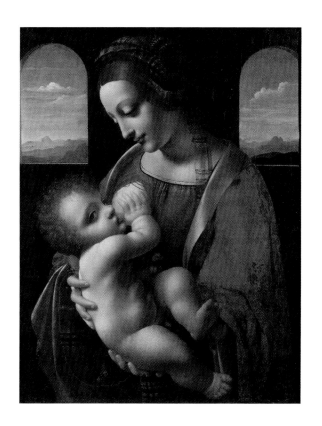

레오나르도 다빈치
〈리타의 성모〉
1490~1491년
에르미타주미술관
상트페테르부르크

마리아가 아기 예수에게 어머니의 사랑을 주기 위해 드러낸 가슴을
보고 불측한 마음을 먹을지도 모르는 속된 관객을 향해,
'이 그림에서는 거룩한 모성을 느껴야지 이상한 생각하면 안 된다'는
화가의 경고인 것이다. 성모 마리아에게는 어울리지 않게 차가워 보
이는 인상과 약간의 경계심이 느껴지는 아기 예수의 곁눈질도 그러
한 경고를 거들고 있는 듯하다.

고혹적인 비너스의 비밀

"어떤 그림이 명화인가?" 라는 물음에 어느 팝 아티스트가
'복사했을 때 좋은 그림이 명화'라고 냉소적으로 답했다지만,
이러한 정의에도 딱 들어맞고 또 어떤 관점에서 보아도 명화
목록에서 빠지지 않을 그림이 보티첼리Sandro Botticelli의
〈비너스의 탄생The Birth of Venus〉이다. 이 그림은 크기가 제법 큰
대작인데 또 하나의 걸작인 〈봄Primavera〉과 함께
우피치미술관Uffizi Gallery의 보티첼리 방에 걸려 있다.
　서풍의 신인 제피로스Zephyros와 그의 아내이자 꽃의 여신인
플로라Flora의 바람 때문에 비너스Venus가 이제 막 바다에서
육지로 상륙하려는 참이다. 제피로스는 입으로 바람을 한껏 내뿜고,
제피로스에게 안긴 플로라는 꽃을 뿌려 비너스를 축복하고 있다.
육지에서는 시간의 여신인 호라이Horae가 비너스를 맞이하고
있는데, 비너스를 감싸주려는 천이 바람에 휘날리고 있다. 호라이의
옷과 천의 무늬가 매우 장식적이고도 아름답다. 흩날리는 꽃과
바람에 일렁이는 물결의 표현 역시 매우 장식적이면서 아름답지만

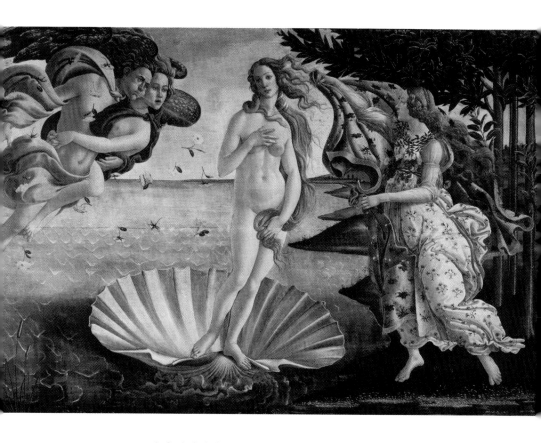

보티첼리
《비너스의 탄생》
1485년
우피치미술관
피렌체

동시에 평면적이어서 당시 유행하던 원근법을 이 그림에서는 찾아볼 수 없다. 아마도 이러한 특성이 '복사해도 여전히 좋은 그림'을 만드는 것 같다. 비너스를 싣고 있는 조개는 전 세계적으로 공통된 여성의 상징이다.

가냘픈 몸매의 비너스는 오른손으로 가슴을, 왼손으로 부끄러운 곳을 가리고 있는 전형적인 헬레니즘시대의 정숙한 모습을 하고

있다. 수줍은 듯 고개를 약간 돌린 모습이 고혹적이다. 비너스의 풍성한 금발머리는 바람에 흩날리고 있는데, 요즘 패션 사진을 찍을 때 흔히 모델 앞에 선풍기를 틀어 놓고 흩날리는 머리를 연출하는 기법의 원조가 바로 보티첼리다. 보티첼리의 장식적이고도 화사한 감각을 보면서 그가 요즘 살았더라면 『보그Vogue』 잡지사에서 일하고 있을 것이라는 우스갯소리도 있다. 그림 속 비너스의 갸름하고 아리따운 얼굴을 이탈리아 사람들이 참 좋아한다. 이탈리아에서 발행되는 1유로 동전에 바로 이 비너스가 새겨 있을 정도다.

그런데 이 그림이 의학과 무슨 관련이 있느냐고 의아해하는 분들이 계실 터. 큰 강이 흐르면 그 아름다움을 예찬하는 사람만 있는 것이 아니라 그 강에다 오줌을 누는 사람도 있듯이, 세계가 감탄하는 이 그림에도 흠을 찾고 시비를 거는 사람들이 있다. 다름 아니라 비너스의 왼쪽 어깨가 상당히 부자연스럽게 처져 있는데, '강가의 오줌싸개'들은 이 점에 주목한다. 보티첼리가 비너스의 왼손을 무리하게 하복부에 가져가다 보니 왼쪽 어깨의 자연스러움을 잃어버리게 되었다는 것이다. 다시 말해 보티첼리가 데생에서 실수를 저질렀다고 이 그림을 폄훼하는 데 제법 동조자가 많다.

여기까지 쓰고 나서 다시 컴퓨터 화면으로 비너스의 아름다움을 감상하며 반론을 구상하고 있을 때 씩씩한 동료 교수가 들어와 어깨너머로 화면을 들여다보더니 한마디 한다. "무슨 여자가

저렇게 멍청해요?" 아! 저 꿈결 같은 눈빛이 멍청해 보일 수도 있구나. 오줌싸개는 등잔 밑에도 있었던 것이다.

그런데 호흡기내과 의사의 눈으로 보면 이 비너스는 결핵 환자인 것 같다. 어떻게 아느냐고? 오줌싸개의 말대로 초점 없는 커다란 눈망울, 마른 듯한 가늘고 긴 체형, 창백한 얼굴과 뺨의 홍조 덕분에 결핵에 걸린 젊은 여자는 애처로울 정도로 예뻐진다. 그래서 많은 소설이나 영화의 주인공이 결핵 환자로 묘사되는데, 바로 이러한 모습을 두고 한 말이다.

비너스의 모델이 누구인지가 또한 이야깃거리다. 당시 피렌체 최고의 미인으로 뭇 남성의 밤잠을 설치게 하고는 20대 초반에 결핵으로 요절하여, 미인박명이란 말에 딱 들어맞는 시모네타 베스푸치Simonetta Vespucci를 모델로 했다는 설이 유력하다.

그림 속 비너스가 결핵 환자라면 왼쪽 가슴은 어떻게 된 것일까? 결핵 환자 중에는 한 쪽 폐에만 결핵이 심한 환자들이 있는데, 무슨 까닭인지 몰라도 이럴 때 대부분 왼쪽 폐가 망가진다. 혹시 왼쪽 주기관지가 길어 객담 배출이 쉽지 않은 것이 이유가 될지도 모르겠다. 왼쪽 폐가 심한 결핵으로 망가지면 그쪽 가슴이 오그라들고 어깨가 처지는 것이 당연하다. 이러한 상황이 된 환자의 가슴X선을 보면 이해가 된다. 경험이 있는 호흡기내과 의사라면 이 비너스가 왼쪽 폐가 망가진 결핵 환자의 전형적인 모습을 하고 있다는 주장에 고개를 끄덕일 것이다.

조금 가볍고 뻐기기 좋아하는 어느 선배 의사는 전형적인 모습을

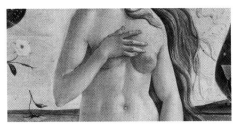

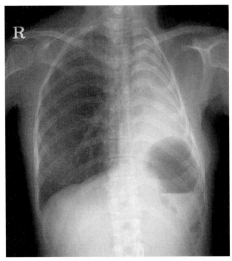

결핵으로 왼쪽 폐가
망가진 한 여인의
가슴 X선.
그림 속 비너스만큼은
아니어도 상당한 미인이었다.
왼쪽 가슴의 크기가 작고
어깨가 처져 있다.

해서 한눈에 무슨 병인지 알아볼 수 있는 환자가 진찰실에 들어오면
환자의 입을 막은 채 "……이렇지요? ……저렇지요? ……이럴
거예요" 하고 자기가 속사포처럼 환자의 증상을 다 읊어 대고는
족집게라고 놀라는 환자 앞에서 "에헴!" 하고 돌아앉는다지만 다
점잖지 못하고 부질없는 짓이다.

　이러한 촉새 같은 의사와는 달리 나병과 결핵에 대한 병리과

선생님의 묵직한 독백은 마음에 와 닿는다. 결핵균과 나균은
미생물학적으로 매우 가까운 사촌에 해당한다. 그런데 나병은
전염병인 데다가 눈썹이 빠지고 코가 떨어지고 손가락이 떨어지는 등
겉모습이 망가져서 오랜 기간 사회에서 기피와 혐오의 대상이 되어
왔다.

 반면 결핵은 '폐가 문드러지는' 전염병임이 알려진 뒤에도 묘한
매력을 잃지 않아 많은 예술작품의 여주인공이 결핵 환자로 묘사되어
왔다. 〈라 보엠La Bohème〉의 '미미', 〈라 트라비아타La Traviata〉의
'비올레타'는 얼마나 많은 사람들의 동정과 연민의 대상이 되었던가.
결핵을 앓고 있는 젊은 여인은 갸름한 얼굴에 피부가 하얗고 약간
홍조를 띤 데다가 조용조용한 목소리에 가냘프고 날씬하여
보호본능을 자극하고, 투명하고, 청초하고,…… 하여간 예쁘다.
게다가 가끔 하는 우아한 기침 끝에 흰 손수건에 살짝 묻어나는 붉은
피는 또 얼마나 퇴폐적인 아름다움인가.

 비록 겉은 문드러졌지만 속은 말짱한 나병과 겉은 어여쁘지만
속이 문드러지는 결핵, 그에 따른 사회적 대우의 차이. 그러나 현미경
속의 병리 표본은 '항산균으로 인해 유발된 만성 육아종성 염증'으로
거의 같다. 세상만사가 이 같은 이치라며 한숨 쉬던 병리과 선생님의
묵직한 독백은 많은 것을 생각하게 한다.

요절한 젊은이의 하직 인사

일본 혼슈本州의 서쪽을 주고쿠中國 지방이라고 부르는데, 이곳에 구라시키倉敷라는 작은 도시가 있다. 오카야마岡山에서 약 한 시간 거리인 이 도시는 메이지明治 유신 무렵, 일본이 근대화될 때 면방직 공장이 들어서 당시에는 활발한 산업도시였다. 영국의 산업혁명 때도, 식민지 시대 미국의 뉴잉글랜드 지방에서도, 또 우리나라에서도 근대화의 시발점은 면방직 공업이라는 공통점이 있다. 지금의 구라시키는 당시의 거리 모습과 정취가 잘 보존된 아담한 소도시다.

구라시키에는 오하라大原미술관이라는 작지만 아주 야무진 미술관이 있다. 설립자인 오하라 마고사부로大原孫三郎는 근대화 시절 면방직업으로 부를 축적한 뒤 사재를 털어 자신에게 부를 안겨준 구라시키에 미술관을 세울 결심을 한다. 오하라는 당시 유명한 화가이던 고지마 도라지로兒島虎次郎에게 모든 권한을 위임하면서 거금을 주어 유럽으로 보낸다. 당신이 보기에 훌륭한 작품을 고르라는 당부와 함께.

의기투합한 두 사람의 노력으로 일본의 소도시인 구라시키는
오늘날 웬만한 유럽의 미술관에 뒤지지 않는 소장품으로 관람객을
맞고 있다. 모네, 마네, 르누아르, 세잔 등 인상파의 작품, 로댕의
조각, 피카소와 마티스의 초기 작품 등을 일본의 변방에서 만나게
될 줄이야.

필자는 몇 년 전 구라시키에 있는 가와사키川崎 의과대학의
초청을 받아 이 작은 도시를 방문한 적이 있다. 예정된 특강이 끝난
뒤 구라시키에서 특별히 가보고 싶은 곳이 있느냐는 그곳
주임교수의 질문에 주저 없이 오하라미술관이라고 답했다.

의국원 중 가장 좋은 차를 가지고 있다는 죄(?)로 안내를 맡은
요시다吉田 선생 내외와 함께 좋은 그림의 정취를 만끽하고
마지막으로 일본 화가들의 그림을 전시한 방으로 들어섰을 때
필자의 눈길을 잡은 남자가 있었다. 그림 밑에 작게 붙어 있는
제목을 보니 나카무라 쓰네中村彝의 〈두개골을 들고 있는
자화상Self-portrait with a skull〉이라고 되어 있는데, 느낌이
아무래도 수상하다. 함께 간 요시다 선생에게 물어보니 자신도
처음 듣는 이름이란다.

그림을 본 느낌을 물으니 요시다 선생은 고개만 가로젓고,
오히려 필자의 생각을 묻는다.

"글쎄요. 제 생각에는 이 화가가 중증 폐결핵을 앓았을 것 같고,
이 자화상을 완성하고 나서 얼마 뒤에 죽었을 것 같군요."

느낀 대로 답했더니, 요시다 선생은 반신반의하는 표정을 하더니

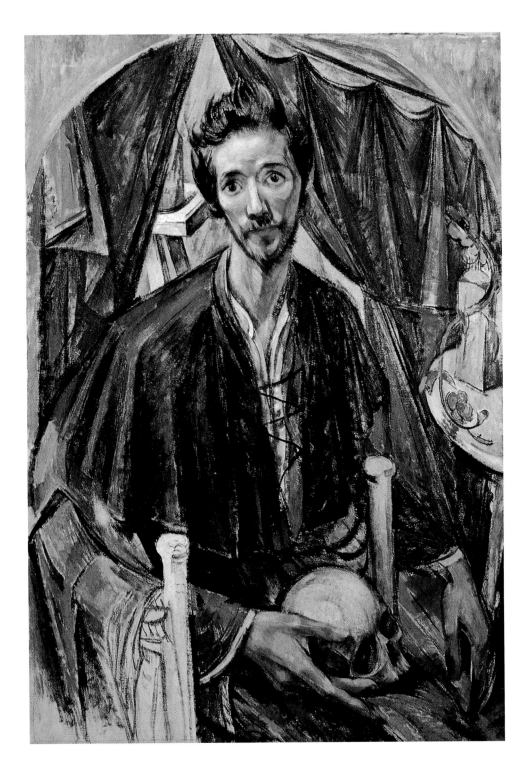

뮤지엄 숍으로 뛰어가 선물이라며 도록을 사왔다. 도록을 함께 찾아보니 "화가는 심한 폐결핵으로 고생하다가 자화상을 그린 지 석 달 만에 대량 객혈로 급사했다"고 되어 있는 것이 아닌가. 눈이 휘둥그레진 요시다 선생은 일본 사람답게 연신 머리를 조아리며 "선생님의 안목이 놀랍습니다. 정말 존경합니다. 어떻게 아셨습니까?"를 연발했지만 그만한 일에 으쓱할 처지는 아니다. 그야말로 약간의 임상 경험과 그림에 대한 쥐꼬리만큼의 이해만 있으면 되는, 결코 대단한 일이 아니기 때문이다. 서론이 너무 길었다. 이제 그림 속으로 들어가 보자.

자화상이라고 제목을 달았는데, 그림 속의 인물이 예사롭지 않다. 마르고 긴 체형, 아무렇게나 흐트러진 머리, 홀쭉한 뺨 때문에 더 튀어나와 보이는 광대뼈, 커다란 데다 초점이 없어 애처롭기만 한 눈, 창백한 얼굴에 홍조를 띤 뺨, 수줍은 듯 체념한 듯 외로 꼰 목이 영락없는 중증 폐결핵 환자다. 내성적인 성격까지 잘 드러나 있는데, 여기까지는 약간의 임상 경험이 있는 내과 의사에게는 별로 낯선 모습이 아니다. 지금 필자가 일하는 대학병원의 결핵병동에도 이러한 모습을 한 환자가 있으니 말이다.

그런데 화가는 검은 옷을 입고 무릎에 해골을 앉혀 놓았다. 해골은 알려진 대로 허무와 죽음의 상징이 아닌가. 게다가 거친 붓끝으로 쓱쓱 그린 배경에는 검은 휘장까지 쳐 있어 불길한 느낌을 한껏 고조시킨다. 이 자화상을 그릴 때 화가는 자신의 죽음을 예견하고 인생의 덧없음을 강하게 느끼고 있었음이 틀림없다. 이

나카무라 쓰네
〈두개골을 들고 있는 자화상〉
1923년
오하라미술관
구라시키

29

그림이 그려진 1920년대는 결핵 약제가 개발되기 훨씬 전이었고, 결핵 치료라야 기껏 좋은 공기, 안정, 영양이 3대 요법이던 시절이었다. 절망적인 화가가 애처로운 눈빛으로 젊은 나이에 이승에 고하는 작별인사를 보고 있자니 마음이 저려온다. 이승에 마지막으로 남기는 자기 모습이라면 병색이 있더라도 머리도 단정히 하고 조금 더 멋진 모습으로 자신을 가꿀 수도 있으련만 이 화가는 지금 냉혹하리만큼 있는 그대로 보여주고 있다. 이러한 그림이 진짜 자화상이다.

거칠 것 없이 휘두른 붓놀림, 자기 처지와 심경을 말없이 잘 나타낸 솜씨에서 젊어서 스러진 화가의 아까운 재능이 엿보인다. 비슷한 시기에 우리도 이상李箱, 김유정金裕貞 등 젊은 천재들을 결핵으로 잃지 않았던가.

자화상은 아니지만 비슷한 시기에 우리나라 화가 구본웅具本雄이 그린 〈친구의 초상〉은 이상의 초상화라는 주장이 유력하다. 구본웅은 유복한 가정에서 태어났으나 어릴 때 마루에서 떨어져 꼽추가 되었다. 육체적인 불구와 예술적 재능 그리고 독특한 성격으로 툴루즈-로트레크Henri de Toulouse-Lautrec에 흔히 견주며 생전에도 '서울의 로트레크'로 불리던 화가인데, 이상과는 교분이 두터웠다. 표현주의 경향을 보이는 이 초상화는 모자를 멋들어지게 쓴 젊은이가 삐딱한 자세로 파이프를 물고 있는 모습으로, 나카무라의 자화상에 비하면 한결 멋스럽게 그려져 있다. 나카무라의 자화상이 처연하면서 슬픈 얼굴인 데 비해 구본웅이

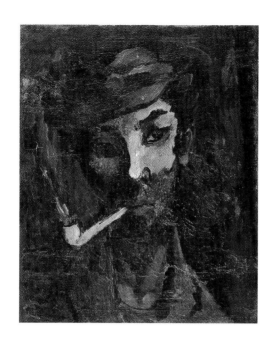

그린 이상의 모습은 치켜뜬 눈초리에서 식민지 청년의 울분과 분노가
느껴진다. 하지만 둘 다 결핵을 앓고 있던 젊은 예술가의 초상이며
바탕에 우수와 비애, 허무가 깔려 있다는 점에서 서로 통한다.

부를 사회에 환원하는 철학, 그 방법으로 미술관을 택한 감성,
그리고 전문가에게 완전히 맡겨 버린 믿음, 또한 그 기대를 저버리지
않은 전문가의 안목이 어우러져 탄생한 오하라미술관은 방문객에게
많은 것을 생각하게 한다. 가뜩이나 복잡한 마음인데 결핵으로
스러진 가엾은 젊은 화가의 이승에서의 마지막 작별인사를 받고
나오니 겨울의 짧은 해는 어느덧 뉘엿뉘엿 넘어가고 있더라.

What is sex?

What is sex?● 라는 도발적인 제목에 이끌려 집어 들었던 책의 첫
페이지에는 다음과 같은 말이 쓰여 있었다. "나는 유혹만 빼고 모든
것에 저항할 수 있다." 오스카 와일드Oscar Wilde가 한 이 말은 원래
외부의 압제로부터 자유로운 영혼을 강조하는 말이겠지만, 좁게
해석하면 섹스의 위대한 힘을 단적으로 토로한 명언이기도 하다.
의과대학의 시험용 족보식으로 섹스의 효용성을 정리해보면, 먼저
종족의 보존을 위한 본능적 행동이고 배설의 욕구와 같은 면이
있지만 또 다른 면에서는 사랑하는 사람과의 일체감, 감성의 교류,
혼자가 아니라는 느낌을 얻게 되는 정신적인 충족감을 들 수 있다.
섹스가 인간의 가장 중요한 본능의 하나인 만큼 이 욕구를 해결하기
위한 매춘 역시 인류 역사에서 가장 오래된 직업 중 하나이기도
하다. 그러나 돈을 주고받는 섹스에서는 사는 쪽이든 파는 쪽이든
정신적 충족감과 일체감을 얻기는 어려운 법이다.

　미술사에서 창녀들과 가장 인간적으로 가깝게 지낸 화가라면
아무래도 툴루즈-로트레크를 꼽아야 할 것이다. 귀족 출신인 그는

●Lynn Margulis, Dorian Sagan, *What is sex?*, Simon & Schuster, 1998.

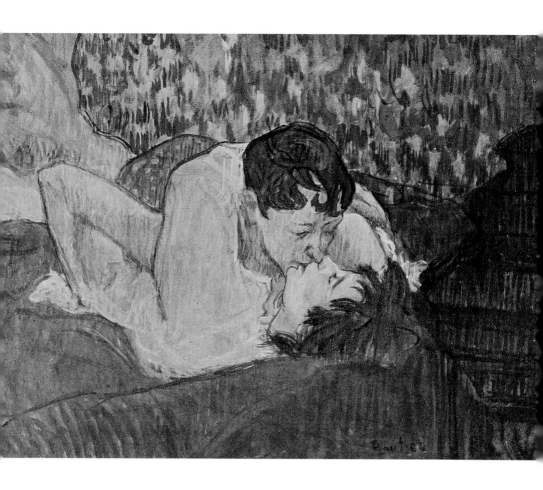

툴루즈-로트레크
〈키스〉
1892년
개인 소장

어려서 다리가 부러진 뒤 평생을 불구의 몸으로, 안에서 끓어오르는 분노와 열등감을 술로 달래며 살았던 화가였다. 그 와중에 그는 몽마르트르Montmartre의 창녀, 무희들과 인간적으로 가깝게 지내면서 이들의 일상을 화폭에 담았다.

툴루즈-로트레크의 〈키스The Kiss〉는 창녀들 사이의 동성애를 다룬 작품이다. 툴루즈-로트레크의 친구이던 몽마르트르의 창녀들은 하루에도 몇 번씩 동물적 욕구 해소의 대상이 되는 직업적인 섹스를 하는 사람들이지만, 그것은 돈을 벌기 위한, 먹고살기 위한 방편일 뿐이었다. 대부분 가난한 시골의 농가에서 태어나 파리라는 이름의 사막에 외롭게 내동댕이쳐진 그이들이라고 왜 친밀한 사람과 감성의 교류, 일체감을 느끼려는 욕구가 없었겠는가. 하지만 그러한 욕구를 충족하기 위해 살을 비비는 스킨십은 손님과 가능한 것이 아니었다. 그들은 그 대상을 자기들끼리 찾았던 것이다.

그림은 한결같이 따뜻한 색조로 흘러, 이 장면을 보는 화가의 생각을 짐작케 한다. 특히 위에 있는 여인이 상대방을 내려다보는 연민에 찬 눈길은 가슴을 아리게 하는데, 지금 이들이 살을 비비는 것은 단순히 성욕을 발산하기 위해서가 아님을 느끼게 해준다. 두 사람의 분위기는 손님을 기다리는 창녀의 무료함을 다룬 〈살롱에서The Divan〉에 등장하는, 교양 없고 사나워 보이는 표정의 무료한 창녀들 분위기와는 사뭇 다르다. 이들은 마치 고깃간에 내걸린 고깃덩어리와 같은 느낌을 주어 혐오스럽기도 하다.

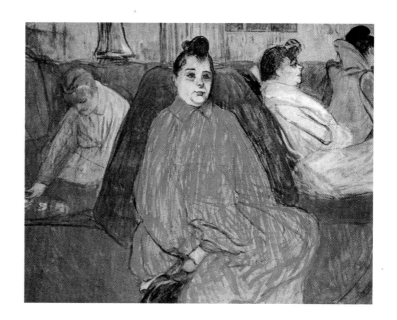

키스하는 두 여인이 외로움을 달래기 위한 일체감과 감성의 교류를
위한 섹스를 하고 있다면, 〈살롱에서〉의 창녀들은 비즈니스로서의
섹스를 대기하고 있는 것이다. 사랑 없는 섹스는 가능해도 키스는
안 된다고 했던가. 많은 문학작품에서 창녀들이 비록 몸은 팔아도
키스만큼은 한사코 거부하는 모습으로 그려져 있는데, 지금 이들은
서로 키스를 허용하고 있다.

　툴루즈-로트레크는 눈앞에서 벌어지는 현실의 동성애를
용감하게 그렸는데, 마네가 〈올랭피아Olympia〉(1863)를 전시하고
받은 비난을 되돌아보면 대단한 용기라고 할 수 있다. 마네

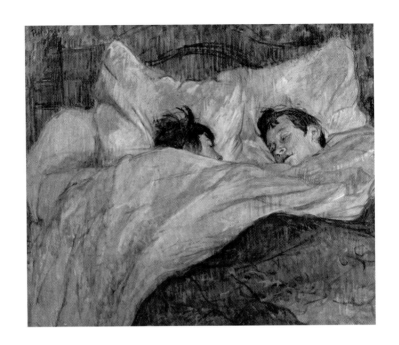

이전에도 많은 사람들이 여인의 누드를 그렸지만 대부분 신화 속
이야기로서 '비너스의 탄생' 같은 제목을 달고 있었다. 그런데
마네는 현실의 창녀 나신을 그렸고 모델이 뻔뻔하게도 관객을 빤히
쳐다보고 있는 데서 당시 관객들이 기겁을 하고 맹렬한 분노를
느꼈던 것이다. 그런데 한걸음 더 나아가 여성 동성애(그것도 창녀들
사이의)를 그렸으니, 아니나 다를까 툴루즈-로트레크는 이 그림이
문제가 되어 경찰 조사를 받는 일이 벌어졌다. 그런데 이 그림이
처음 공개되었을 때 당시 사람들은 여성 동성애라는 주제보다도
중성적인 매력을 풍기는 여인의 짧은 머리에 충격을 받았다고 한다.

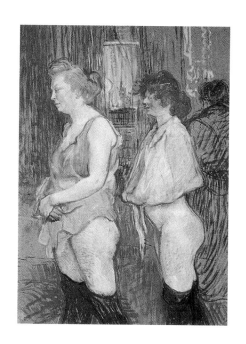

여자라면 으레 긴 머리가 보편적이던 당시 사람들에게는 매우 낯선 장면이었다는데, 이 여인들은 성적인 취향 때문이 아니라 먹고살기 위해서 머리를 잘라 팔았던 것이다.

툴루즈-로트레크는 〈키스〉 외에도 매춘부끼리의 동성애를 다룬 작품을 많이 그렸다. 〈두 친구Les Deux Amies〉(1894), 〈침대에서Le Lit〉 등이 대표적인데, 하나같이 두 사람 사이의 애틋한 마음의 교류를 잘 표현해 따뜻하고 편안한 느낌을 준다는 점에서 〈키스〉와 분위기가 놀랄 만큼 닮아 있다.

화가는 〈물랑 거리Rue des Moulins: The Medical Inspection〉에서

성병검진을 받기 위해 아랫도리를 드러낸 채 줄을 서서 기다리고 있는 창녀들의 모습을 가감 없이 담고 있다. 검진은 결코 즐거운 일이 아니지만 먹고살기 위해 이 직업을 계속하려면 피할 수도 없는 일이다. 아랫도리를 훤하게 드러낸 채 줄 서 있는 이 순간, 이들은 인간으로서의 자부심과 존엄을 느낄 수 없는 상황에 있다.

이 그림에서 보이는 창녀의 표정은 〈키스〉에서 보던 것과 전혀 딴판이다. 삶에 지쳐 피폐해진, 고단하고 황폐한 얼굴이 마음에 와 닿는다. 아무리 동물적 욕구가 강한 남자라도 여인이 아랫도리를 훤히 드러낸 이 그림에서 성적인 느낌을 받기는 어렵다. 화가는 이들이 손님과 섹스를 하는 장면을 그리지는 않았지만, 만약 그렸다면 그 창녀 역시 이런 표정을 지었을 것이 틀림없다. '지겨운 이 일이 빨리 끝나서 해방되었으면…….'

대부분 남성이던 옛 예술가들에게 여성 동성애는 상당히 매력적인 주제였지만, 이전의 많은 화가들은 더 안전하게 그리스 신화를 핑계로 여성 동성애를 다루었다. 현실 속의 여성 동성애를 따뜻한 눈으로 그려 이를 공개했다는 점에서 툴루즈-로트레크는 용기 있는 화가였을 뿐만 아니라 이들의 진정한 친구였다.

잠 못 이루는 남자

고등학교 시절, 국어 교과서에 나도향의 「그믐달」이라는 제목의 짧지만 감칠맛 나는 수필이 실려 있었다. 새벽녘에 잠시 나타났다 곧 사라지는 그믐달은, 정상적인 생활 패턴을 가진 사람들이라면 여간해서 만나기 어려운 법인데, 이 수필은 그믐달을 만나는 사람들의 이야기를 익살스럽게 풀어간다. 작가 말대로 그믐달은 한 맺힌 사람만 보는 것이 아니요, 새벽녘에 귀가하는 술꾼이나 노름하다 오줌 누러 나온 사람 그리고 도둑놈도 보는 달이지만 그믐달과 친숙한 사람의 명단에 불면증 환자도 추가해야 할 것 같다.

 남의 눈의 들보가 내 눈 속 티끌만 못하다고, 많은 환자들이 자신이 겪는 고통을 세상에서 가장 괴로운 일인 것처럼 이야기한다. 하지만 불면증 환자의 잠 못 이루는 괴로움은 그럴 만하다. 밤이 두려운 사람들은 〈시애틀의 잠 못 이루는 밤〉같이 로맨틱하고 애틋한 시간을 보내는 것이 아니라 긴긴 밤을 '잠을 자야 한다'는 강박감 속에서 누운 채 이리 뒤척 저리 뒤척, 일어났다 누웠다,

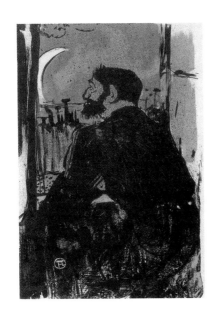

냉장고 문을 열었다 닫았다, 읽히지도 않는 책을 들었다 놨다
하거나 공연히 집안을 배회하면서 날밤을 지새운다. 낭만이 아니라
현실의 고통인 것이다.

　툴루즈–로트레크의 〈잠 못 이루는 밤〉은 불면증 환자의 고통을
실감나게 보여준다. 만화 같은 느낌을 주는 이 그림에서는 수염이
덥수룩한 남자가 하염없이 창밖을 내다보고 있는데, 시선은 창밖의
그믐달을 향하고 있다. 검푸르지만 희끄무레한 기운이 있는 하늘에
그믐달이 낮게 걸린 것으로 보아 지금은 해가 뜨기 직전이고, 이
남자는 이런 자세로 밤을 꼬박 새운 채 그믐달을 맞은 것이다. 별로
크지도 않고 특별히 강조해 그린 것 같지도 않은 남자의 눈이

인상적이다. 그믐달에 시선이 꽂혀 있기 때문일까. 생전 가야 깜빡일 것 같지도 않은 저 눈, 그 눈앞에 커다랗게 걸려 있는 그믐달에서 나도향의 수필이 연상된다. 도대체 이 남자는 무엇 때문에 잠을 이루지 못하고 있는 것일까.

뭉크Edvard Munch의 〈생 클루의 밤Night at St. Cloud〉은 괴괴한 밤중에 잠 못 이루는 남자의 외로운 뒷모습을 그리고 있다. 바로 파리 체류 시절 화가 자신의 모습이다. 툴루즈-로트레크의 그림이 그믐달을 크게 묘사하고 있는 데 반해서, 뭉크의 그림에서 우리의 눈길을 끄는 것은 방안을 가득 채우고 있는 교교한 달빛이다. 창밖의 달빛과 함께 방바닥에 창살의 그림자를 지우는 방안의 차갑고 외로운 달빛을 보면 '저 하늘의 달, 호수 속의 달, 내 술잔 속의 달, 그대 눈동자 속의 달, ……' 이라 노래하던 이태백의 낭만은 사치로 느껴진다. 어쨌든 달빛을 묘사한 솜씨가 놀랍다. 달빛으로 가득찬 방 한구석에서 턱을 괸 채 청승맞게 쭈그리고 앉아 물끄러미 창밖을 내다보는 저 외로운 남자는 무슨 생각을 하고 있을까. 모자도 벗지 않은 것을 보면 외출하고 돌아와 옷도 갈아입지 않고 그대로 소파에 앉아 상념에 잠긴 듯하다. 저 남자, 저 상태로 얼어붙은 채 밤을 지새울 것 같다.

한참 세월이 흐른 뒤 뭉크의 또 다른 자화상인 〈몽유병자The Night Wanderer〉에서 이번에는 외로움에 안절부절하며 잠 못 이루는 화가의 모습을 만날 수 있다. 〈생 클루의 밤〉이 외롭지만 홀로 침잠하는 화가의 모습을 그리고 있는 것과는 대조적으로 이

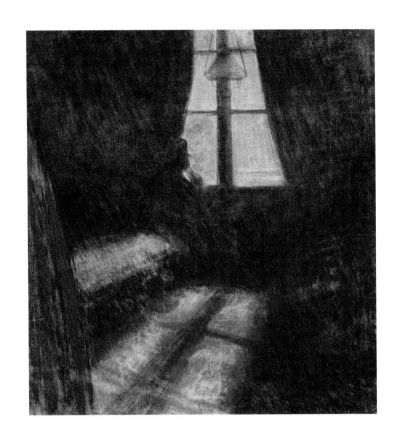

뭉크
〈생 클루의 밤〉
1890년
베르겐센컬렉션
오슬로

그림에서는 어쩔 줄 모르는 불안이 느껴진다. 이 자화상에서 예순
살의 그는 기괴한 느낌마저 준다. 고독으로 인한 불안으로 한밤중에
배회하는 화가 자신의 모습을, 보통 사람이라면 숨기고 싶을 텐데
참 솔직하게도 표현했다. 〈몽유병자〉라는 제목답게 초점 없는 눈,
무표정한 얼굴을 한 화가가 지금 반 무의식 상태로 이리저리 헤매고

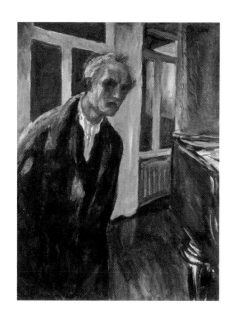

있는데, 마치 소리 없이 움직이는 유령을 보는 것 같다. 특히 커튼이
없는 창의 푸른빛과 아무런 장식이나 가구가 없는 빈방은 화가의
고독과 소외를 잘 상징하여 심리적 자화상의 백미라고 할 만하다.

불면증에는 잠을 이루지 못하는 경우와 일단 잠이 들었지만 자주
깨어서 수면상태를 유지하지 못하는 경우가 있다. 앞의 것이 불안,
걱정 등으로 인한 신경증 때문인 것이 많은 반면 뒤의 것은 우울증
때문일 때가 많다. 불면증으로 병원을 찾는 환자 중에서 여자가
압도적으로 많다. 아마도 불면증의 가장 중요한 원인인 우울증이
여자에게 많은 데다가 여성의 섬세한 성격이 크게 영향을 미치기

때문일 것이다. 또한 같은 정도의 증상이라면 여성이 병원을 찾는
빈도가 높은 것도 이유가 되겠다. 그러나 그림 속의 불면증 환자는
대부분 남성이다. 상대적으로 덜 섬세해서 '둔감하고 우락부락한'
남자가 잠을 못 이루면 더욱 처량하기 때문일까.

불면증 환자가 보면 부럽기 그지없는 그림 한 점을 소개한다.
그리스 신화에 따르면 달의 여신인 콧대 높고 차가운 성품의
셀레네Selene(흔히 훗날 달의 여신인 아르테미스Artemis 또는 디아나Diana와
같이 여긴다)가 어느 날 밤, 지상을 비추다가 잠이 든 아름다운 목동
엔디미온Endymion을 보고 그만 짝사랑에 빠졌다. 자신이 사랑하는
목동에게 무언가 선물을 해주고 싶었던 달의 여신 셀레나는
제우스에게 그의 소원 한 가지만 들어 달라고 청원을 하고,
제우스는 이를 허락한다. 그런데 젊고 아름다운 목동 엔디미온의
소원은 놀랍게도 '젊음과 아름다움을 간직한 채 영원한 잠에 들고
싶다'는 것이었다. 영원한 잠은 곧 죽음이 아니던가. 다른 설에는 이
소원을 이야기한 것이 그가 아닌 셀레나였다니, 이쯤 되면 그
무서운 소유욕에 머리카락이 곤두설 일이다.

지로데−트리오종Anne-Louis Girodet-Trioson의 〈잠자는
엔디미온The Sleep of Endymion〉은 젊은 엔디미온이 영원한 잠에
빠진 모습을 아름답게 보여준다. 잠든 엔디미온의 아름다운 육체
위를 달빛이 어루만져주고 있는데 바로 달의 여신 셀레나가 보내는
사랑의 애무다. 불면증 환자가 보면 기가 막힐 그림일 것이다. 그러나
이 아름다운 그림 뒤에는 '죽여서 박제를 만들어서라도 소유하고픈'

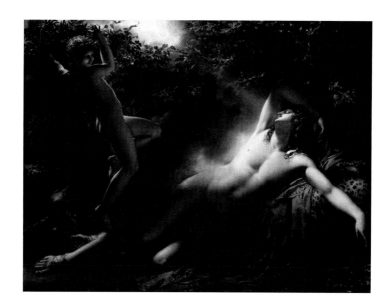

무서운 집요함과 소유욕이 자리하고 있다.

불면증을 호소하는 환자에게 좋은 의사는 바로 수면제를
처방하기에 앞서 운동, 식이 등 생활습관에서 고칠 점은 없는지를
살피고 또 바탕에 우울증이 깔려 있지는 않은지 세심하게 살피게
된다. 이러한 의사에게 성미 급한 환자는 "잠이 안 온다는데
수면제나 처방해주지 별 쓸데없는 일을 시시콜콜 묻고 있다"고
짜증을 내며, 약국에서 마음대로 수면제를 살 수 있었던 시절을
그리워하는 것을 종종 본다. 우리나라에 만연한 '빨리빨리' 문화의
한 단면이다. 그러나 느긋함이야말로 불면증의 가장 효과적인
처방인 것을……

나는 살고 싶다

물에 빠진 사람은 지푸라기라도 잡는다. 말기암처럼 병원에서 더
어떻게 해볼 도리가 없을 때 환자나 가족들이 기도원, 민간요법,
각종 건강보조식품에 빠져드는 모습을 보는 의사의 마음은
착잡하다. 병원비가 비싸다고 불평하던 사람들도 여기에는 돈을
아끼지 않는데, 이렇게 다급하고 약해진 마음을 이용해서 돈을 버는
약삭빠르고 가증스러운 사람들도 있다. 건실한 신앙이야 말할 나위
없이 바람직한 것이지만 빗나간 억센 믿음이 현대의학과 서로
충돌할 때 의사는 괴롭다. 똑같이 기복祈福신앙이라도 "의사가 무얼
할 수 있어? 기도원에 가서 금식하면서 용한 목사님께 안수기도
받으면 나을 거야"라는 막무가내 형보다, "하느님 아버지, 의사
선생님께 힘을 빌려 주시어 그의 손을 통해서 기적을 행하소서"
라는 목사님 기도가 의사의 처지에서는 훨씬 반갑다. 의사−환자
관계의 반은 이미 하느님께서 도와주신 것이다.
　사람들이 죽음 앞에서 신앙에 의지하고픈 마음이 드는 것은
자연스러운 일이다. 그런데 단단한 이론으로 고슴도치처럼 무장한

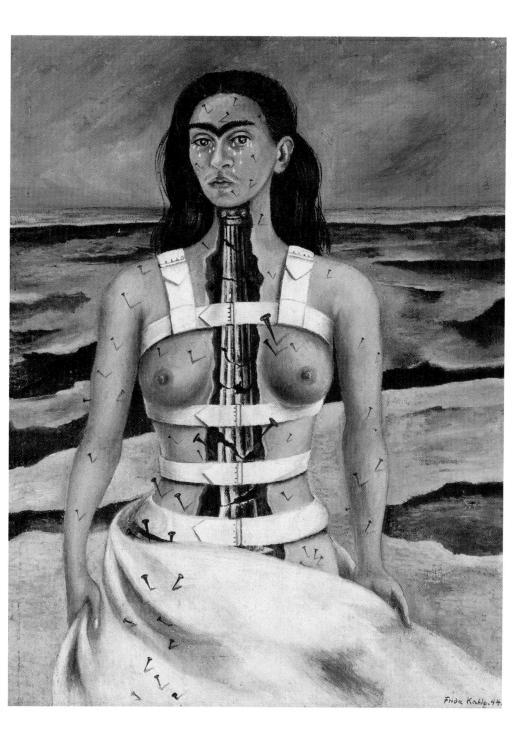

무신론자는 어떨까? 평소 '신은 인간의 창조물'이라는 신념에 따라 신의 존재를 부정하고 신에게 의지하려는 인간의 심리를 나약함이라고 비웃던 사람도 막상 죽음 앞에서 신을 받아들이는 경우도 없지 않다. 죽음과 맞서는 일은 자신의 의지와 이성으로만 무장하고 맞서기에는 너무도 외롭고 벅찬 싸움인 것이다. 그런데 가끔 독특한 문화적 배경을 가지고 이데올로기에 빠져든 사람에게는 (그 이데올로기가 공산주의든 무정부주의든) 이데올로기가 종교 역할을 할 때도 있다. 피할 수 없이 닥쳐오는 죽음 앞에서 이데올로기에 의지하고 위안을 삼은 화가의 이야기다.

1925년, 예쁘고 재능 있고 자신만만하고 꿈 많던 열여덟 살 멕시코 처녀 프리다 칼로Frida Kahlo는 버스를 타고 가다가 끔찍한 교통사고를 당한다. 어려서 앓은 소아마비로 가뜩이나 가늘었던 왼쪽 다리는 대퇴골골절을 비롯해서 열 군데 가까이 골절상을 입었고, 골반은 세 군데, 척추도 세 군데가 골절된 데다가 오른쪽 발은 으깨진 채 탈구되었다. 설상가상으로 옆구리로 뚫고 들어간 버스의 쇠 난간은 신장을 관통하고 질로 빠져 나와 사슴 같던 처녀는 순식간에 마치 창에 꿰인 사냥감처럼 된 상태로 병원에 옮겨졌다. 80년 전 의료 상황을 생각하면 살아난 것이 기적이다.

이때 만신창이가 된 육신의 고통은 그 뒤 평생을 두고 프리다를 괴롭혔다. 40대에 접어들어서는 걷기가 어려워 휠체어에 의존할 정도였다. 훗날 그린 〈무너진 기둥The Broken Column〉은 부서진 육체에 대한 칼로의 느낌이 잘 나타나 있다. 척추를 부서진 그리스

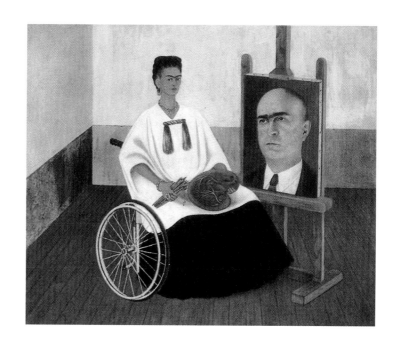

신전의 기둥으로, 자부심이 강한 만큼 상처받기 쉬운 마음을 못으로
인한 상처로 표현했다. 칼로는 울고 있으며, 황량한 벌판을
배경으로 삼아 자신이 외로운 존재임을 나타냈다. 흰 천으로 싸여
있는 화가의 하체를 잘 보면 피가 묻어 있다.

　이 가여운 화가가 그래도 치유의 희망이 있을 때는 병원과
의사에 의존했다. 이때 그린 것이 〈파릴 박사의 초상화와 함께 한
자화상Self-portrait with the Portrait of Dr. Farill〉이다. 그림 속
칼로는 화가의 작업 겉옷을 걸친 채 휠체어를 탄 모습이고, 옆에는
점잖고 온화한 인상의 파릴 박사 초상이 있어, 이제 막 초상화를

끝낸 모습이다. 그런데 화가의 팔레트를 보면 매우 사실적인 심장 모양이고(관상동맥까지 그려져 있다), 붓에서 붉은 피가 뚝뚝 흘러 섬뜩한 느낌을 준다. 칼로는 자신이 심장에서 피가 뚝뚝 떨어지는 듯한 절박한 마음인 것을 이 온화한 의사가 알아주기를 바란 것일까? 자의식 강하던 한 여자의, 생에 대한 절절한 애착이 느껴진다. 운명적 사랑이던 스무 살 연상의 디에고 리베라Diego Rivera가 바로 자기 동생인 크리스티나와 깊은 관계를 맺어 사랑을 배신하고, 엄마가 되고 싶은 간절한 소망이 실현 불가능이라는 판정을 받은 데다가 만신창이가 된 육체적 고통에 짓눌렸지만 이를 극복하려는 안간힘과 의사의 도움을 바라는 간절함이 느껴지는 그림이다. 〈헨리 포드 병원Henry Ford Hospital〉(1932), 〈나의 탄생My birth〉(1932), 〈몇 개의 작은 상처들A few small Nips〉(1935) 등에서 보여주는, 일련의 유혈이 낭자하고 엽기적이기까지 한 칼로의 상처투성이 내면이 이 그림에서는 팔레트와 피가 흐르는 붓에 응축되어 나타난다.

　　몇 년이 지나 칼로의 병세는 돌이킬 수 없이 악화되었다. 자신의 죽음이 가까워졌음을 예감한 칼로는 이제 병원이나 의사가 자신을 구원할 수 없음을 깨닫고 신앙 대신 공산주의 이데올로기에 의지하여 마음의 평안을 구한다. 의사의 초상화를 그린 지 3년 뒤, 칼로가 죽기 얼마 전에 완성한 그림인 〈마르크시즘이 병을 낫게 하리라Marxism will give health to the Sick〉는 이 시기 칼로의 심리상태를 극명하게 보여준다.

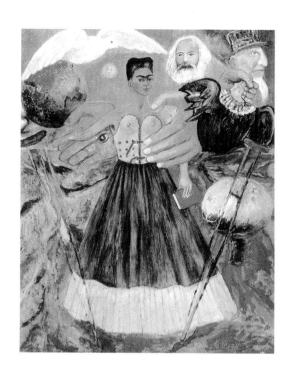

척추와 다리의 손상으로 일어설 수 없던 칼로를 꼿꼿이 일으켜
세운 거대한 손, 손의 근원은 백발과 흰 수염의 정의로운 표정을 한
마르크스Marx다. 다른 한 손은 사악한 표정의 얼굴에 엉클 샘의
모자를 쓴 악당 미국의 목을 움켜쥐고 있다. 미국의 몸체는
독수리인데, 날개는 작고 몸이 뚱뚱해 꼭 검은 칠면조 같기도 하고
어찌 보면 폭탄같이 우스꽝스럽게 그려졌다. 미국의 상징인 사냥을
하는 용맹하고 날렵하고 아름다운 독수리 '이글eagle'이 아니라
썩은 고기를 탐하는 '벌처vulture'로 묘사한 것이다. 우뚝 선 칼로의

옆에는 이제까지의 분신이었던 목발이 팽개쳐져 있고 칼로의 손에는 성경 대신 '붉은 책'이 들려 있다. 칼로의 머리 위에는 흰 비둘기가 날고 있는데, 비둘기는 평화의 상징이기도 하지만 기독교에서는 성령의 상징이기도 해서 묘한 느낌을 준다. 이 그림은 거의 종교적인 수준으로 공산주의 이데올로기에 귀의한 칼로의 모습을 담고 있다. 초현실주의 그림답다.

잘 알려진 것처럼 칼로는 열렬한 공산주의자였다. 칼로 부부는 권력투쟁에서 밀려난 트로츠키Leon Trotsky를 멕시코에 망명시키는 데 중요한 역할을 했으며, 칼로는 트로츠키와 한때 염문을 뿌리기도 했고, 스탈린과도 교분이 있었다. 〈레온 트로츠키에게 헌정한 자화상Self-portrait dedicated to Leon Trotsky〉(1937), 〈스탈린 초상 앞의 자화상Frida and Stalin〉(1954) 등이 엘리트 공산주의자로서 칼로의 모습을 보여준다. 미국 생활을 오래한 칼로는 당시 파나마 사태 등 중남미에서 미국의 제국주의적 영향력이 늘어나는 데 반대하는 반미운동에 병든 몸을 이끌고 적극적으로 참여했다.

이혼과 재결합을 거듭하던 리베라와의 사랑도 전과 같지 않고, 병세가 날로 악화되는 상황에서 마르크스의 품에서 병이 치유되고 다시 일어서게 되는 공상은 아마도 칼로의 유일한 위안이었을 것이다. 간절한 공상에 되풀이해서 몰입하면 마치 그것이 현실인 것처럼 느껴지는 경험을 누구든 해보았을 것이다. 그러나 간절한 기댐도 헛되이 칼로는 이 그림을 완성한 그해에 마흔일곱의 아까운

나이로 세상을 하직하고 만다. 칼로에게 마르크스는 기독교 신자에게 하느님과도 같은 존재, 최후로 의지하고픈 존재였던 것이다. 죽음 앞에서 의존적이 되고 겸손해지는 인간은 나약한 존재임이 분명한가 보다.

패션의 희생자 씨씨 황후

'신랑의 마비bridegroom's palsy'라는 병명을 아시는지? 신혼 첫날밤 신부에게 팔베개를 해주던 신랑, 아침에 일어나 보니 축 처진 손목이 들리지 않는다. 밤새 신부 머리에 눌린 손목의 요골신경이 일시적으로 마비증세(wrist drop)를 보인 것이다. 첫날밤을 지낸 신랑에게서 많이 볼 수 있다고 해서 이러한 낭만적인 이름이 붙여졌는데, 다행히 대부분 특별한 치료 없이 회복된다. 이렇게 극단적인 예가 아니더라도 누구든지 쪼그리고 앉은 뒤 다리가 저린 것은 경험했을 터이니 같은 부위의 지속적인 압박이 신경 손상이나 기능 이상을 초래할 수 있음은 긴 설명이 필요 없을 것이다.

동서고금을 통해 가는 허리는 아름다움의 상징이었고, 뭇 여인의 꿈이었다. 코르셋은 이 꿈을 이루기 위한 도구였지만 의학적으로 부작용도 만만치 않았다. 흉곽을 조여 호흡곤란을 유발하고 피부를 지속적으로 압박해서 신경손상을 일으키기도 한 것이다. 역사에는 이 코르셋으로 인한 신경손상으로 감각마비가 되어 위기의 순간

라브
《헝가리의 여왕》
1867년
호프부르크왕궁
빈

54

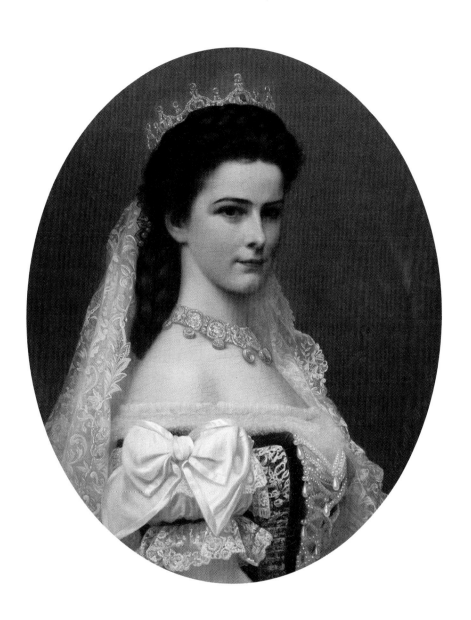

이를 알아채지 못한 아름다운 여인도 있었다.

이 아름다운 여왕은 누구일까? 라브Georg Raab의 그림에는 〈헝가리의 여왕Empress Elizabeth as Queen of Hungary〉이라는 제목이 붙어 있다. 깊고 그윽한 눈, 오똑한 코, 아름다운 목선……. 동화나라의 백설공주가 이렇게 생겼을까 싶을 정도로 사람의 마음을 뒤흔드는 아름다움과 기품이 있다. 그림 속 헝가리 여왕은 19세기 저물어 가는 오스트리아—헝가리제국의 젊고 아리따운 엘리자베트 황후다. 독일 뮌헨 부근에서 태어났고, 공작의 딸이었지만 시골에서 자유분방하게 자랐으며 '씨씨Sisi'라는 애칭으로 불렀다.

원래 프란츠 요제프Franz Joseph 황제는 엘리자베트의 언니와 약혼을 하기로 되어 있었지만, 열여섯의 아름다운 씨씨를 보는 순간 한눈에 반해 갑자기 약혼을 하게 되면서 국민의 관심을 집중시켰다. 낭만적인 결혼으로 헝가리 여왕을 겸하게 된 아름다운 황후는 허리까지 길게 내려오는 풍성하고 검은 머리와 무척이나 가는 허리를 가져 인상적이었다. 그런데다가 합스부르크왕가의 숨 막힐 듯한 예의범절에 진저리를 치고 자유분방한 기질을 보여 일반 국민들에게 폭발적인 사랑을 받은 동화 속 인물 같은 존재였다. 요즘 표현대로라면 대제국을 휩쓴 씨씨신드롬의 주인공이었고, 100년 뒤 비슷한 이유로 영국 국민의 사랑을 한 몸에 받은 다이애나 황태자비의 인기를 훨씬 능가한 존재였다.

당시 오스트리아—헝가리제국의 궁정화가이던 빈터할터Franz

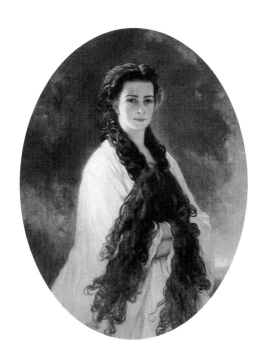

빈터할터
〈머리를 푼 씨씨〉
1864년
호프부르크왕궁
빈

Xaver Winterhalter는 이 아름다운 황후의 모습을 여러 점 남겼다.
그중에서도 특히 〈머리를 푼 씨씨Elizabeth with her hair loose〉는
모든 공식적인 치장을 배제한 자연인으로서의 씨씨를 담고 있다.
황후를 '나의 천사 씨씨'라고 부르던 황제가 이 그림을 너무도
좋아해서 자신의 책상 앞에 두고 항상 가까이했다고 하는데, 지금도
호프부르크왕궁의 황제 방에 있다. 같은 화가가 그린 〈씨씨의 별로
장식한 엘리자베트 황후〉는 무도회복 차림의 전신상으로, 황후의
특징인 풍성한 검은머리와 가는 허리가 유감없이 표현되어 있다.
특히 이 그림에서는 머리를 장식한 별 모양 장신구가 눈길을 끈다.

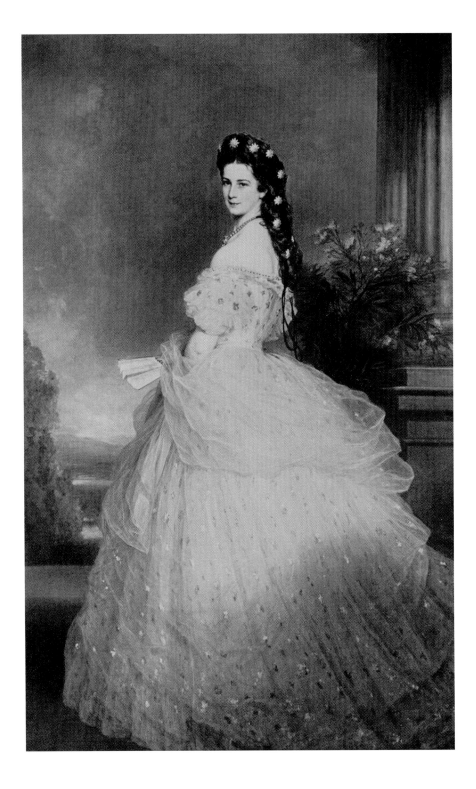

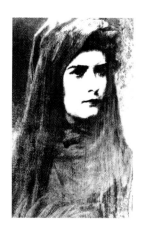

황후가 빈 최고의 보석상에게 주문해 만들어진 이 장신구를 사람들은 '씨씨의 별Sisi's Star'이라고 불렀고, 그 뒤 빈을 대표하는 패션이 되었다.

이렇듯 모든 이의 사랑을 받던 씨씨 황후의 밝은 삶은 후반부로 갈수록 어두워진다. 이 시기에 오스트리아의 황태자 루돌프가 마이엘링Mayerling이라는 마을에서 열일곱 살 소녀와 함께 권총으로 생을 마감하는 비극적인 사건이 벌어졌다. 황태자는 바로 씨씨의 외아들이었고, 이 사건은 뒷날 〈마이엘링〉이라는 이름의 영화와 발레로 만들어져 세상 사람들의 사랑을 받았다. 당시 황태자는 헝가리 독립을 목표로 한 반체제 운동권과 연계되어 있었고, 아버지 황제와 정치적 갈등을 빚고 있었다. 벨기에 공주와의 불행한 결혼생활과 더불어 정치적 갈등으로 인한 우울증이, 루돌프가 자살한 원인으로 지목된다.

씨씨는 아들을 잃고 나서 황제와의 사랑도 시들해지자 항상 검은 옷을 입고 궁정에서 나와 드넓은 제국 곳곳을 여행하면서 외롭고 어두운 시간을 보냈다고 한다. 이때 모습을 묘사한 〈슬픈 어머니 씨씨SiSi Dolorosa〉는 수녀처럼 검은 옷차림에, 애수에 젖은 눈빛과 암울한 표정이 인상적이다. 미인은 행복할 권리가 있다던 어느 바람둥이의 말이 아니더라도 이 아름답고 불행한 초상화는 우리

마음을 아프게 한다. 그러나 이보다 더 나이 든 뒤의 초상화는
그리지 못하게 했다니, 전성기에 은막에서 은퇴하고 나이 든 모습을
보이지 않은 채 신비 속에 살다간 배우 그레타 가르보Greta Garbo가
씨씨를 흉내 낸 것인가.

　허물어져가는 오스트리아-헝가리제국 곳곳을 떠돌던 씨씨는
제네바의 레만 호Lac Leman에서 배에 오르다가 무정부주의자가
휘두르는 칼에 오른쪽 아래 가슴을 찔려 세상을 뜨게 된다. 평소 꽉
끼는 코르셋으로 가는 허리를 자랑하던 씨씨 황후는 칼에 찔린 뒤
통증을 전혀 느끼지 못한 채 "왜들 이렇게 놀라나요? 내게 무슨
일이라도 생겼나요?"라고 태연히 반문한 뒤 쓰러졌다고 한다.
통증은 우리 몸에 위기가 닥쳤음을 알려주는 경고로서 일종의
방어기전이다. 통증을 느끼지 못하는 선천성 무통각증은 얼핏
살기에 편할 것 같지만 통증으로 인한 자기방어를 하지 못하므로
관절손상, 화상 등이 끊이지 않는다. 씨씨는 꽉 조이는 코르셋을
오랫동안 입고 있었기 때문에 감각신경이 손상되어 칼에 찔리는
치명상에도 통증을 느끼지 못했으니 패션의 희생자인 셈이다.

　아름답고 비극적인 여인 씨씨는 지금도 오스트리아 사람들
마음속에 생생히 살아 있다. 빈 거리에서 심심치 않게 아름다운
씨씨의 초상화를 만날 수 있고, 씨씨가 암살된 뒤 빈 시민공원에
세워진 아름다운 대리석 전신상에는 꽃다발이 끊이지 않는다.
극적인 씨씨 황후의 삶은 훗날 영화와 뮤지컬로 만들어졌고, 그
가운데 뮤지컬은 요즘도 공연된다. 영화에서는 오스트리아 출신

배우인 로미 슈나이더Romy Schneider가 씨씨 역을 맡았다. 빈 거리에는 이 영화의 포스터와 씨씨 황후의 초상화를 나란히 걸어 놓은 곳이 많은데 세상에, 배우보다 예쁜 실제 인물을 필자는 처음 보았다.

'군림하지만 통치하지 않는' 유럽의 왕가와 이를 사랑하는 국민을 보면 '21세기에 무슨 왕?'이라는 생각에 멈칫해진다. 국민의 세금으로 유지되는 왕실은 국민의 꿈인 동시에 국가의 상징이자 구심점으로서 그 소임을 훌륭히 해내고 있다. 속된 말로 밥값을 충분히 하고 있다는 이야기다. 여러 해 전 스페인에서도 군사 쿠데타가 일어나 반군이 국회의사당을 점령하는 국가의 위기에 국왕이 반군에게 단호히 원대原隊 복귀를 명령함으로써 사태를 수습하여 훌륭한 구심점 역할을 한 바 있다. 1910년 한일합방으로 대한제국이 소멸되고 나서 3·1운동이 일어나고 상하이에 임시정부가 수립된 것이 1919년, 채 10년이 되지 않은 세월인데 상하이임시정부는 아무런 고민의 흔적이 없이 '공화국'임을 선포하고 대통령을 선출했다. 프랑스 혁명 후 프랑스의 왕당파는 끈질기게 왕정복고를 시도했고 비록 짧은 기간이지만 성공한 적도 있는데, 우리나라의 왕당파는 대체 모두 어디에 갔더란 말인가. 뭐든지 '확' 바꾸기 좋아하는 우리 성격이 여기에서도 드러난 것인지도 모르겠다. 해방 후 대한민국이 수립될 때 골격을 입헌군주국으로 해서 우리도 국왕폐하와 공주마마를 모실 소지는 정녕 없었던 것인지, 시대착오적이고도 낭만적인 의문을 가져본다.

2

치유할 수 없는 아픔

술의 신, 건강을 낭비하다

무엇이든 새로운 것을 창조하는 일은 무척 어렵고 때로는 천재가
있어야 가능한 일도 있다. 다 빈치, 미켈란젤로Michelangelo
Buonarroti, 라파엘로Sanzio Raffaello, 티치아노Tiziano Vecellio 등
거장의 죽음과 함께 르네상스 전성기가 끝날 때쯤 그 뒤를 이은
화가들은 막다른 골목에 몰린 심정이었을 것이다. 거의 같은 시대를
살다가 한꺼번에 사라진 수많은 천재들이 이루어 놓은 업적을
넘어서 더 발전된 작품을 선보일 재주가 누구에게나 주어진 것은
아니었을 테니까 말이다. 앞에 놓인 산이 너무도 높아 그들은 마치
너무도 잘난 아버지를 둔 아들과도 같았다. 아버지가 잘나면 아들이
빗나가기 쉽듯이 미술사에서도 이 시기에는 약간 괴상한 미술이
주류를 이루었고, 이를 우리는 매너리즘의 시대라고 부른다. 이들은
르네상스기에 확립된 미술 전통인 '이상적인 인간의 아름다움'
이라는 정형을 나름대로 극복하기 위해서 파르미자니노
Parmigianino처럼 인체를 길게 늘려 왜곡시키거나 브론치노
Agnolo Bronzino처럼 그림 속에 난해한 우의allegory를 넣어 고급

카라바조
〈바쿠스〉
1596년
우피치미술관
피렌체

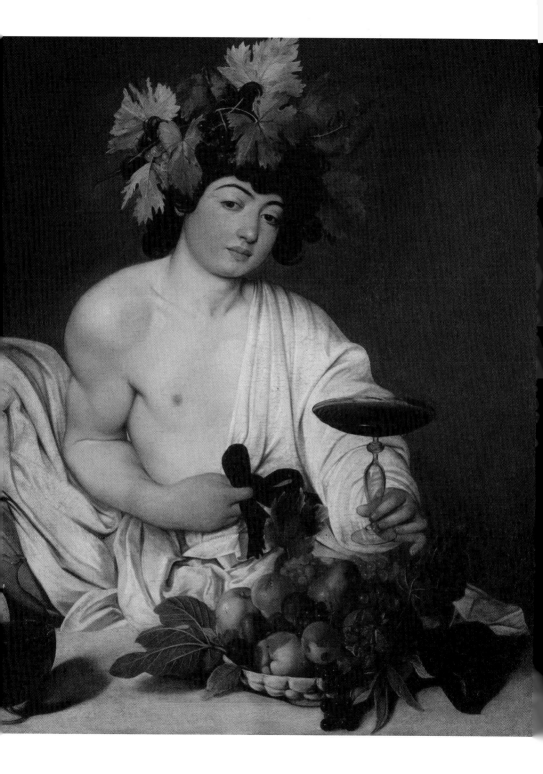

지적 유희의 대상으로 삼는 방법을 택했다.

이렇게 미술이 시쳇말로 갈피를 못 잡고 '헤매던' 시기에 카라바조Michelangelo da Caravaggio라는 천재가 혜성처럼 나타나 바로크 미술이라는 새로운 사조의 창시자로 기록된다. 포르투갈어인 바로크는 원래 '찌그러진 진주'라는 뜻을 담고 있었다. 완벽한 형태를 갖추지 못해서 상품성이 떨어지는 진주를 가리키던 말이 규범에서의 일탈, 그러니까 요즘말로 약간 삐딱한 것을 비웃는 뜻으로 쓰이다가 어느덧 미술의 한 양식을 가리키는 말로 굳어지게 되었다. 이 시대의 미술을 이렇게 불렀던 것은 새로운 사조가 당시 사람들에게 엄청난 충격으로 다가왔기 때문이다.

바로크 미술의 원조인 카라바조가 그린 바쿠스Bacchus 두 점을 살펴보자. 바쿠스는 널리 알려진 대로 술의 신이다. 〈바쿠스〉에서 바쿠스는 술의 신답게 머리에는 포도잎으로 만든 관을 쓰고 포도주 잔을 들고 있다. 바쿠스 앞에는 여러 종류의 과일과 포도들이 놓여 있어 그림의 주인공이 술의 신임을 말해주고 있다. 그런데 카라바조의 바쿠스는 르네상스 시대의 바쿠스와 달리 더 이상 고고한 올림포스 신의 모습을 하고 있지 않다. 당시의 현실에서 흔히 볼 수 있었던 세속적이고 다소 유약해 보이는 젊은이의 모습일 뿐이다. 이것은 카라바조가 다른 그림에서 예수의 제자들인 성자를 당시 시장에서 흔히 볼 수 있었던 남루한 하층계급의 모습으로 그린 것과 일맥상통하는 리얼리즘이다.

다시 바쿠스를 자세히 보면 영락없이 나른하고 다소 퇴폐적인 모습의 미소년이다. 버들잎 같은 눈썹과 다소 처진 눈매, 여성적인 매력에서 감각적인 쾌락의 추구가 느껴지고 어린 소년이 잔을 들어 술을 권하는 모습은 다소 건방져 보이기도 한다. 또 다른 한

편으로는 매우 서정적인 분위기도 풍기고 있다. 그런데 우리에게 잔을 들어 술을 권하는 바쿠스의 손을 자세히 보면 놀랍게도 손톱에 때가 잔뜩 끼어 있음을 알 수 있다. 손톱의 때는 무절제하고 자신을 관리하지 않는 사람의 모습이며, 이 아름다운 젊은이가 술과 퇴폐로 젊음과 건강을 낭비하고 있음을 암시한다.

이렇게 젊음과 건강을 낭비한 젊은이는 〈병든 바쿠스Sick Bacchus〉의 모습으로 다시 나타난다. 여기 등장하는 바쿠스는 더 이상 신도 아니고 아름다운 미소년도 아니다. 계속된 음주로 숙취에 찌들고 건강을 해쳐 병색이 완연한 한 젊은이가 망가진 자신의 모습을 어색한 웃음으로 얼버무리면서 우리를 보고 있다. 알코올 중독으로 영혼이 황폐해진 모습이기도 하고 알코올성 간경변 환자의 모습을 연상시키기도 한다. 앞의 바쿠스처럼 술과 퇴폐로

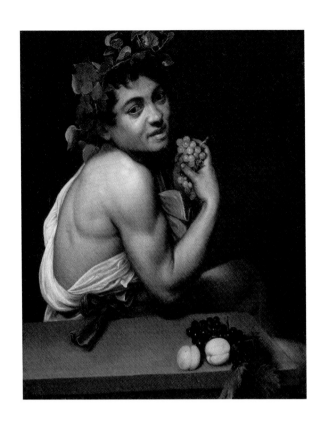

젊음과 건강을 허비하면 이렇게 된다는 무언의 경고인 셈인데
병색이 완연한 얼굴은 얄궂게도 카라바조 자신의 얼굴이다. 이 무슨
심사일까? 혹시 방종한 자신의 생활 끝에 느껴지는 허탈과 불안이
투영된 것은 아닐까?

　카라바조는 르네상스의 엄격한 규범을 완전히 탈피해서 바로크
시대를 열어간 선구적 작가이며, 그 시대에 볼 수 없었던

리얼리즘을 맹렬히 추구하던 과감한 작가이기도 했다. 성질이
급하고 불같아 폭력적이기까지 했다고 전해진다. 카라바조의
폭력성은 당시 로마의 경찰기록에 상세히 나와 있다. 여자를 사이에
두고 상대에게 칼부림을 한 적도 있는 등 많은 폭력사건에도
연루되었다가 급기야 테니스 시합 도중 칼로 상대를 찔러 죽이고
로마를 탈출하게 된다.

이러한 폭력성은 때때로 자기 자신을 향하기도 했다. 카라바조가
이 그림 외에도 참수된 메두사Medusa나 골리앗Goliath의 머리에
자화상을 그려 넣어 자기파괴적인 심리상태를 종종 드러내는
것에서 알 수 있다. 로마에서 도망친 살인자 화가는 지명수배
상태에서 시칠리아로 도피했다가 이후 여러 도시를 전전했는데,
가는 곳마다 화제작을 남겼다. 5년 가까운 도피 끝에 사면을
기대하고 로마로 돌아오던 중 칼에 맞은 상처가 덧나
서른일곱이라는 아까운 나이에 허무하게 죽고 말았다. 홀연히
나타나 짧은 기간 화가로 활동했지만 그가 미술사에 끼친 영향은
그야말로 혁명적인 것으로, '카라바조파'가 형성되기도 했고,
렘브란트, 벨라스케스Diego Rodríguez de Silva Velázquez 등 다음
세대의 대가들에게 지대한 영향을 주었다.

인상적인 자화상인 〈병든 바쿠스〉, 암울한 의료현실에 대한
울분과 진료의 스트레스를 풀 방법이 술밖에는 없는 이 땅의 많은
의사에게 보내는 카라바조의 경고가 아닐까? 나처럼 되지 말라는.

그래도 '보이는 대로'

시각·후각·청각·촉각·미각의 오감 중에서 사람에게 가장 중요한 감각은 무엇일까? 못 보는 것, 못 듣는 것, 냄새를 못 맡는 것 등을 비교한다면 단연 시각장애인이 되는 것이 가장 불편할 것이라는 데 모든 사람의 의견이 일치할 것이다. 같은 질문을 색맹인 개에게 한다면 아마도 청각이나 후각이라고 답할 것이다. 사람이 오감 중 시각에 대한 의존성이 큰 것은 두 눈이, 얼굴 양쪽에 있는 다른 포유류 동물과는 달리 얼굴 앞쪽에 나란히 위치하여 입체적인 시각이 가능한 영장류이기 때문이다. '백문이 불여일견百聞 不如一見'이라는 말은 원래 직접 경험의 중요성을 강조하는 말이지만, 사물을 인지하는 데 시각이 얼마나 중요한지를 단적으로 나타내는 말이기도 하다.

　이렇듯 사람이 시각 의존적인 존재이다 보니 종합적인 판단이 필요한 의료에서도 환자의 상태를 영상으로 보여주는 방사선과 (요즘에는 영상의학과로 이름을 바꾸는 추세지만)는 일차적으로 모든 분야에서 커다란 도움을 주고 있다. 그런데 만일 방사선과 의사가

시력을 잃어 환자의 영상이 희미하게 보인다면 어떻게 될까? 또 화가가 보지 못하게 된다면 그때 느끼는 좌절과 상실감은 얼마나 클까? 서양미술사에 큰 족적을 남긴 화가 중에는 말년에 시력을 잃어 고생하던 화가들이 있다. 바로 드가Edgar Degas와 모네Claude Monet다.

병 때문에 시력이 나빠져, 보이는 것이 전과 같지 않게 된 화가의 그림은 자연히 달라지게 마련이다. 그 단적인 예를 바로 인상파의 핵심인물이던 모네에서 찾아볼 수 있다. 모네가 중심이 된 인상파는 과거 화실에서 하던 작업을 과감하게 야외로 끌고 나갔던 사람들이고, 따라서 햇빛이 사물에 미치는 찰나의 효과를 탐구하던 화가들이었다. 그런 만큼 풍경화를 많이 그렸고 인물을 그릴 때도 인물의 깊은 내면세계를 탐구하기보다는 도회적인 터치로, 일반 관객들이 보기에는 다소 가볍게 느껴지지만 보아서 즐겁고 행복한 느낌을 주기도 하는 그림을 우리에게 선사했다.

"모네는 눈〔眼〕에 지나지 않는다. 하지만 얼마나 대단한 눈인가"라는 세잔Paul Cézanne의 말에는 모네의 그림에서 어떤 철학이나 인간의 내면에 대한 탐구를 느낄 수 없음에 대한 아쉬움과 함께 빛의 효과를 탁월하게 잡아내는 재능에 대한 찬탄이 함께 배어 있다. 르네상스 이후 서양미술은 역사화나 인물화를 위주로 발전해왔으며, 풍경화가 독립된 장르로 발전한 것은 후의 일이다. 인간을 탐구하는 인물화야말로 그림의 최고봉이라는 고정관념에 사로잡힌 사람들은 모네가 그 대단한 눈을 가지고도 인물화를

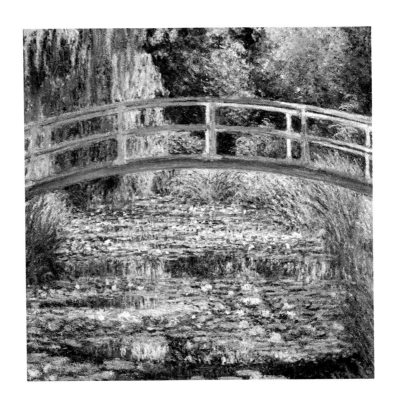

모네
〈수련 연못〉
1899년
국립미술관
런던

외면한 채 '무지렁이'들의 그림인 풍경화만 그린 것에 못내
아쉬움을 나타낸다. 대단한 눈을 가진 모네가 인물화에
매진했더라면 얼마나 더 위대해졌을까?

　여든여섯이 될 때까지 장수한 모네는 나이가 들면서 대표적인
노인병인 백내장으로 고생하기 시작한다. 화가에게 눈이야말로
생명과도 같은 존재라 할 수 있는데, 점차 시력이 나빠지는 화가가
느낀 스트레스는 어떠했을까? 그런데 모네는 수술을 하자는

의사들의 거듭된 권유를 계속해서 뿌리치고 굳세게 버틴다. 이
고집쟁이는 1907년 예순일곱 살 때부터 시력이 저하되면서 사물이
뿌옇게 보이고, 그 좋아하던 야외의 빛을 만나러 나가기가
고통스러워졌지만, 10여 년간 의사의 수술 권유를 뿌리치고 있다가
1922년 거의 완전 실명 상태에 이르게 되어 결국 붓을 놓는다.
그러고도 1년을 더 버티다가 1923년에야 마지못해 수술을
받았는데, 겨우 오른쪽 눈으로만 희미하게 볼 수 있을 정도로
회복되었다.

　백내장이 생기기 전후로 같은 대상을 그린 모네의 그림을
비교하면, 백내장 환자에게 사물이 어떻게 보이는지를 실감나게 알

수 있다. 백내장 발병 전인 쉰아홉 살 때의 작품 〈수련 연못The Water-Lily Pond〉을 보면 수련이 피어 있는 연못 위로 아치형의 일본식 다리가 있다. 다리 위로는 늘어진 수양버들이 한낮의 정적 속에서 조용하고 조화로운 아름다움을 보여주고 있으며, 그림의 색조는 녹색으로 일관하고 있다. 같은 대상을 20년 뒤 실명 직전에 그린 그림인 〈일본식 다리The Japanese Bridge〉를 보면 화면을 가로지르는 다리의 윤곽이 희미할 뿐, 어디가 나무고 어디가 연못인지 분명치 않아 마치 한 폭의 추상화를 보는 것 같다. 형태는 뭉개졌지만 색조는 매우 강렬해졌다. 아무런 사전지식이 없이 이 그림만 보고는 연못 위에 걸린 다리를 그렸다고 알아내기가 쉽지 않은 일이다. 모네가 죽기 직전에 완성한 〈장미정원에서 본 집The House seen from Rose Garden〉은 백내장 환자의 전형적인 증상인 뿌옇게 보는 현상이, 물체 주변의 후광과 색 번짐 같은 현상을 극명하게 보여준다. 이 그림은 형태를 알아보기가 더욱 어렵고 색의 융합만이 있을 뿐이다.

후기인상파가 나타난 뒤 서양미술계에는 일반 관객으로서는 도저히 따라가기 어려울 정도로 많은 사조들이 난무했다. 급격한 사회 발전과 이로 인한 갈등, 이 와중에 터진 세계대전 등이 미술계에도 급격한 변화와 혼란, 새로운 사조의 난립을 가져온 것이다. 이 시기 미술은 과거의 전통을 파괴하고 있는데, 그 핵심은 바로 3차원 세계를 평면인 캔버스에 재현하려는, 어찌 보면 원천적으로 불가능한 노력과 사물의 형태를 정확하게 묘사해야

한다는 재현의 강박관념을 버린 것이다. 따라서 이후의 그림은
보여주기 위한 것이 아닌 화가 자신의 내면세계를 표현하는 도구가
되면서, 미술의 '자율성'을 강조하게 되고 방법으로 평면성, 추상성,
표현주의적인 강렬한 색조가 등장하게 된다.

　　모네가 1914년 이후에 그린 대형 그림들은 이전 그림에 비해서
상당히 평면적이다. 모네가 새로운 사조에 동참했기 때문일 수도
있겠지만 이 시기에 입체적으로 보지 못했기 때문이라는 것이 많은
안과 의사들의 견해다. 백내장이 오른쪽 눈에 먼저 발병했고 왼쪽

눈이 따라서 발병했기 때문에 이 시기에는 왼쪽 눈으로만 사물을 볼 수 있었던 것이다. 평면성과 아울러 대상의 형태가 희미해진 것이 이 같은 견해를 뒷받침한다. 게다가 초기 그림이 청색이나 녹색 등 차가운 느낌의 색조를 많이 사용한 데 반해 백내장이 생긴 이후의 그림은 형태가 뭉개지면서 빨강과 노랑 등 따뜻하면서도 강렬한 색조가 두드러지게 나타난다. 이것 역시 나이가 들면서 화풍이 변했다기보다는 백내장을 앓고 있었기 때문인 것 같다. 그런데 이렇게 세월이 흐르면서 나타나는 화풍의 변화를 백내장 탓으로만 돌리는 것에 많은 미술 전문가는 동의하지 않을 것이다. 백내장을 앓지 않는 세상의 화가 중에서도 30여 년 전과 같은 그림을 그리는 사람은 없기 때문이다. 그러나 모네의 경우, 백내장은 분명 화풍의 변화에 영향을 끼친 주요 인자였던 것은 틀림없다. '대단한 눈'을 가진 모네는 눈이 고장난 뒤에도 역시 '보이는 대로' 그렸던 것이다.

그런데 모네는 왜 수술을 하라는 의사의 말을 듣지 않고 실명할 때까지 버틴 것일까? 존경하면서 경쟁심을 가졌던 선배 마네Édouard Manet가 의사의 권유로 다리를 절단하는 수술을 받은 지 2주 만에 세상을 뜨는 것을 보았기 때문일까? 매도 같이 맞으면 낫다고 그 시기 이미 맹인이 되었던 또 다른 대가이자 친구인 드가를 보며 위안을 삼았을까? 궁금함에는 끝이 없다.

난쟁이들의 안간힘

작은 고추가 맵다는 말은 뒤집으면 큰 고추가 보기에 좋다는
말이다. 큰 키가 선망의 대상이 된 것은 어제오늘의 일이 아니다.
질병으로 키가 자라지 않는 왜소증 환자(난쟁이)를 위한 성장호르몬
치료는 지금까지 환자 살리기에 급급했던 의학이 드디어 삶의 질을
높이는 단계에 접어들었음을 실감하게 한다. 그러나 키가 정상
범위에 있는 아이들이라도 조금 더 크게 키우려는 욕심으로
성장장애 클리닉에 데려오는 부모들에게서, 겉으로 평준화 사회를
외치면서도 남들보다 조금이라도 더 잘나 보고 싶어 하는 모순된
욕구가 느껴진다.

서양에서는 오랜 기간 난쟁이나 장애인을 궁정 광대로 써왔고,
이들은 자신의 우스꽝스러운 외모에 독설이나 바보짓을 더해 이
역할을 수행해왔다. 그러니 이들이 제대로 사람 대접을 받았을 리는
만무하고, 이들이 세상을 바라보는 시각 역시 평탄하지만은 않았을
것 같다. 이러한 왜소증 환자 역시 서양미술에 등장한다. 키 작은
왜소증이라고 한 가지 병만 갖고 있는 것이 아니어서 모델이 않고

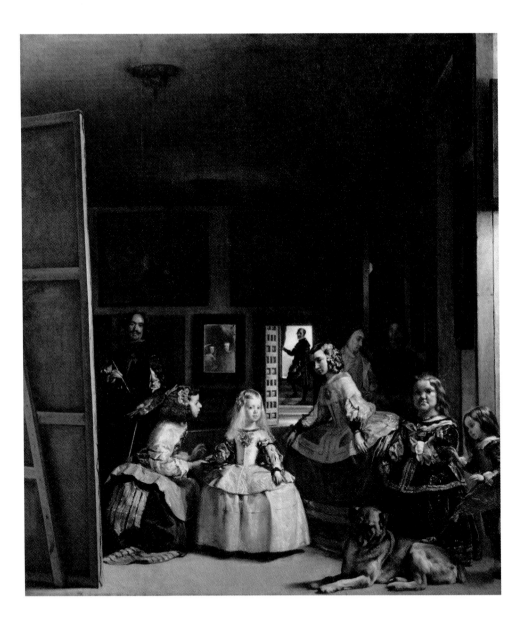

있는 병이 무엇인지 맞추어보는 재미도 쏠쏠하다.

벨라스케스의 〈시녀들Las Meninas〉은 여러 모로 미술사에서 획기적인 작품으로 여겨진다. 그림을 보면 화가 앞의 큰 캔버스를 경계로 방안의 공간이 나누어지고 화가 뒤에는 거울이 있는데, 거울 속에는 국왕인 펠리페Felipe 4세 부부의 모습이 보이니 화가는 지금 국왕 부부의 초상화를 그리는 중이다. 그런데 벽 뒤쪽에는 문이 하나 있고 문 밖에는 계단이 펼쳐져 있어 또 다른 공간이 묘사되어 있다. 캔버스 앞뒤의 공간, 그림에서는 보이지 않지만 우리가 있는 위치에 있을 국왕 부부가 있는 공간, 거울 속 공간, 문 밖으로 펼쳐지는 공간 등 평면적인 캔버스에 화가는 여러 겹의 공간을 창조했다. 이처럼 독창적인 구도는 그때까지 누구도 생각하지 못했던 새로운 시도다. 평면 위에 표현한 공간의 분할과 중첩이야말로 많은 미술 전문가들이 지적하는 이 그림의 역사적 가치다. 인물의 묘사와 빛을 다루는 솜씨 또한 거장의 면모가 유감없이 발휘되고 있다. 초상화의 모델을 서고 있는 국왕은 무료함을 달래려 공주를 자신과 화가 사이에 데려다 놓았는데, 어린 공주인들 지루하지 않겠는가. 지루해하는 어린 공주를 시녀들과 난쟁이가 달래고 있는 정경이다. 오른쪽 아래에 보이는 개도 졸고 있어 공주가 느끼는 지루함을 잘 표현하고 있다. 밝게 빛나는 새침한 어린아이에게는 공주다운 자부심이 엿보인다. 공주병이 아닌 진짜 공주인 것이다. 마네가 이 그림을 보고 감탄한 나머지 벨라스케스의 숭배자가 되었다는 것은 잘 알려진 이야기다. 이

그림에서 보듯 벨라스케스는 빛을 다루는 데 뛰어났고, 이 빛을 다루는 기법이 후대에 큰 영향을 미쳤다.

이 그림은 제목이 '시녀들'이니 공주를 달래는 시녀가 주인공인데, 정작 그림에서 우리의 시선을 사로잡는 것은 빛나는 어린 공주다. 하지만 그림의 진짜 주인공은 화가 자신이라는 전문가의 분석도 있다. 특히 화가 가슴에 그려져 있는 붉은 십자가는 산티아고Santiago 기사단의 표식인데, 이 그림이 그려질 당시 벨라스케스는 아직 산티아고 기사가 되지 못했던 것을 보면 뒷날 화가가 자신의 자부심을 살리고자 그려 넣었다는 것이 정설이다. 일설에는 벨라스케스를 끔찍이 아끼던 국왕 펠리페 4세가 직접 그려 넣었다는, 믿어지지 않는 이야기도 전한다. 그렇지만 지금은 그림의 단역인 오른쪽 여자 난쟁이에 주목하자.

독특한 외모의 난쟁이는 분명 무슨 병을 앓고 있는 것처럼 보인다. 보이는 대로 소견을 말해보면 먼저 키가 작고 목이 짧고 머리가 크고 얼굴이 이상하게 생겼는데, 콧날이 시작하는 눈 사이가 움푹 들어가 말안장 같은 코saddle nose를 하고 있다. 안색도 누렇고 피부도 울퉁불퉁하다. 이 난쟁이가 앓는 병을 코 모양을 근거로 선천성 매독이라고 주장하는 의사도 있지만 필자가 학생 시절 열심히 보던 레오폴드Leopold의 진단학 교과서에 바로 이 그림이 소개되어 있는데 설명에는 선천성 갑상선 기능저하증, 일명 크레틴병Cretinism이라고 되어 있었다. 건강진단이 보편화된 요즘 선천성 갑상선 기능저하증은 자주 볼 수 없는 병이다. 이 병을 가진

환자는 성장 발달이 지연되어 키가 작고 독특한 얼굴 모습을 하고 있으며 짧은 목, 짧은 손가락, 지능 저하나 근육 위축, 사시 같은 여러 신경증상을 보이고, 피부는 두껍고 얼룩덜룩하며 건조하고 신체 비율이 어린아이와 같아 하체가 짧다. 여자에 많이 나타나기 때문에 이 그림의 난쟁이 광대와도 잘 맞는 소견이다. 생후 1개월 이내에 발견해서 치료하면 정상인과 똑같은 생활을 할 수 있지만 벨라스케스가 이 그림을 그린 17세기에는 이 같은 진단과 치료가 불가능했던 병이다. 지능도 낮고 몸도 온전치 않은 채 주위의 놀림감으로 평생을 살았을 이 불쌍한 난쟁이 광대는 이 그림이 그려지고 난 뒤 얼마되지 않아 죽었다고 전해진다.

그림 오른쪽에서 개를 발로 건드리는 장난을 치고 있는, 소년처럼 보이는 사람도 사실은 아이가 아니라 궁정의 광대인 난쟁이라고 한다. 그런데 이 사람은 키만 작을 뿐 신체 비례도 정상이고 얼굴도 이상하게 생기지 않았다. 바로 뇌하수체 기능부전으로 인한 성장장애를 앓고 있을 가능성이 높다. 이 경우 지능은 정상이었을 테니 크레틴병 난쟁이에 비해 그나마 다행이라고 할까? 아니면 정상적인 지능 때문에 삶이 더 고통스러웠을까?

벨라스케스는 궁정화가로 활동했지만 소외된 사람들에게도 따뜻한 시선을 보내던 사람이었다. 〈세비야의 물장수 The Waterseller of Seville〉(1623)를 비롯해 서민들을 많이 그린 그는 특히 육체적인 결함으로 평생을 서럽게 살아야 하던 난쟁이 그림도 많이 남겼다.

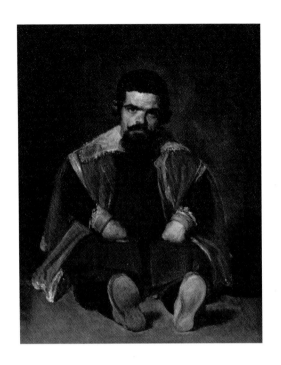

대표적인 작품이 역시 궁정의 어릿광대를 그린 〈난쟁이 세바스찬
The Dwarf Sebastian de Morra〉으로, 팔다리가 짧고 신체에 비해
머리가 크고 이마가 튀어나온 것이 연골무형성증achondroplasia
환자인 것 같다. 잘 보면 코가 시작하는 부위가 움푹 들어가 있으며,
손가락이 짧을 뿐만 아니라 그 길이에 차이가 없고, 배가 나오고
엉덩이가 튀어나왔다. 그런데 난쟁이를 앉은 모습으로 그려서 작은
키를 드러내지 않았고, 또한 주먹을 쥐고 손등이 보이도록 그려
결점을 가려주려는 배려를 엿볼 수 있다. 사실대로 정직하게 그리되

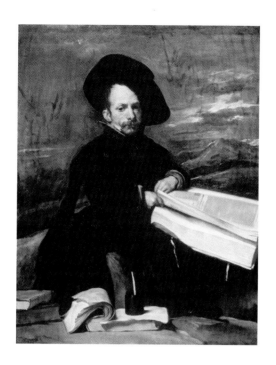

약점을 최대한 덮어주려는 의도다. "묻지 않는 말에 미리 말하지
않았을 뿐 속인 것은 아니다"라는 어느 정치인의 말을 연상시키는
그림이다.

　또 하나의 난쟁이 그림인 《큰 책을 들고 있는 난쟁이A Dwarf
holding a tome on his lap(일명 돈 디에고의 초상Don Diego de
Acedo)》에서도 역시 모델이 앉아서 작은 키를 감추고 있으며, 얼굴
모습도 정상인에 가깝다. 그러나 큰 책에 비해 유난히 강조되어
보이는 작은 손과 짧은 손가락 그리고 짧은 팔은 이 인물이

83

정상적인 신체를 갖지 못했음을 숨기지 못하고 있다.

　"여자의 마음은 갈대와 같이……"라는 테너 아리아로 유명한 오페라 〈리골레토Rigoletto〉의 주인공 리골레토는 온갖 멸시와 조소 속에 궁정의 어릿광대로 살아가는 척추후만증kyphosis(꼽추) 환자로 역시 키가 작다. 주인인 만토바 공작의 위세를 업고 세 치 혀를 놀려 진지한 인간성을 조롱하고 모욕하던 그가 내뱉는 독백은 머리칼이 쭈뼛 서게 하는 음악과 어우러져 마음을 후빈다. "내가 사악하다면 그건 세상과 공작님 탓이다."

"두 몸이 영원히 하나 되게 하소서"

예쁜 딸을 낳아 애지중지 키웠는데 사춘기가 되자 어딘지 조금 이상해서 병원에 데리고 갔더니, 염색체검사 결과 아들이라는 판정을 받는다면? 또 아들인 줄 알고 씩씩하게 키웠는데 사춘기가 되더니 한 달에 한 번 혈뇨가 있어 검사해보니 사실은 딸이고 혈뇨가 생리였다는 말을 듣는다면? 또한 아리따운 여인이 결혼을 했는데 어느 날부터인지 몸에 털이 많아지더니 코밑이 꺼뭇꺼뭇해지고 목소리와 팔뚝이 굵어지면서 앞이마도 벗겨진다면? 이런 황당함은 드물지만 병원에서 경험할 수 있는 일이다.

리베라José de Ribera의 〈수염난 여인의 초상Bearded Woman〉은 바로 이러한 예를 그리고 있다. 이 충격적인 그림 속에는 두 사람이 서 있는데 뒷사람은 나이 들어 보이는 꾸부정한 노인이고, 앞의 사람은 아기를 안고 있다. 그런데 그림을 잘 살펴보면 앞 사람 얼굴이 영락없는 남성이지만 여성의 유방을 드러내고 있으며 게다가 아이에게 젖까지 물리고 있다. 이 사람은 바로 '엄마'인

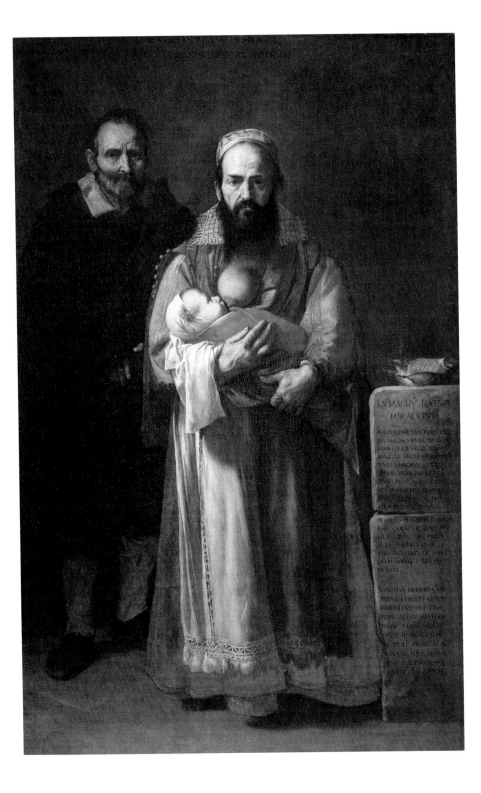

것이다. 그런데 이 '엄마'는 수북한 턱수염을 갖고 있을 뿐만 아니라 앞이마가 벗겨지고 피부가 두꺼운 것까지 완연한 남성의 모습을 하고 있어 보는 이를 당혹하게 만든다. 게다가 벗겨진 이마로 빛이 쏟아져 남성형 탈모증을 더욱 강조하고 있다.

이 수수께끼 같은 그림을 두고 오랜 기간 많은 미술 전문가들은 화가의 다른 그림의 예를 들어가며 인간성을 모독하고 조롱하기 위해 의도적으로 그린 것이라는, 다시 말해서 화가의 악취미라는 해석을 해왔다. '막가고 있는' 현대 미술을 생각하면 이해가 되기도 하지만, 이 그림은 실제 가족을 그린 진짜 초상화다. 괴상한 외모를 가진 이 여인의 이름은 막달레나 벤투라Magdalena Ventura이며, 남편은 펠릭스Felix라고 알려져 있다. 또한 이 그림이 소장되어 있는 스페인의 중세도시 톨레도Toledo의 타베라Tavera병원 기록에는 같은 이름의 여인이 아이를 출산했다고 하니, 인간성에 대한 모독이나 조롱이라기보다는 이 놀라운 모습을 남기려 한 기록화의 성격이 짙다고 보아야 할 것이다.

이 초상화가 실제 인물을 그린 것이라면 턱수염이 수북하고 머리가 벗겨진 이 여인은 분명 어떤 병을 앓고 있는 것이 틀림없다. 도대체 무슨 병일까? 멀쩡한 여자가 어느 날부터 갑자기 수염이 나고 목소리가 굵어지는, 이른바 남성화 되는 병이 몇몇 있다. 난포막과다형성증hyperthecosis이나 다낭성 난소 증후군polycystic ovarian syndrome 또는 부신종양이 대표적인 질환이고, 이 그림의 여인도 이러한 병 중 하나를 앓고 있을 가능성이 매우 높다. 이러한

병들은 현재 의학 수준으로는 쉽게 진단할 수 있지만 그림이 그려진 17세기에는 아마도 '신이 내린 벌'로 여겨졌을 것이다. 그런데 이 병을 앓는 환자들은 대개 불임에 시달리지만 드물게 출산에 성공할 수도 있다. 초상화 속 여인은 비록 외모는 남성이지만 결혼하여 아이까지 낳아 여성으로서 정체성을 확립했으니 그래도 나은 편에 속한다. 선천성 장애를 가지고 있는 환자는 대부분 자신이 남성인지 여성인지를 제대로 알지 못한 채 살아간다.

남녀 양성의 특징이 한 사람에서 나타나는 자웅동체를 서양에서는 헤르마프로디티즘hermaphroditism이라고 부른다. 간성間性에 해당하는 헤르마프로디티즘은 그리스 신화에서 헤르메스Hermes와 아프로디테Aphrodite(베누스Venus) 사이에서 태어나 부모의 이름을 이어받은 아들인 헤르마프로디토스 Hermaphroditos에서 유래한다. 바람기가 많기로 유명한 아프로디테는 올림포스의 깡패인 전쟁의 신 아레스Ares와 바람을 피우다가 벌거벗고 뒤엉킨 채 남편인 헤파이스토스Hephaistos가 쳐놓은 그물에 갇혀 공중에 매달린 상태로 뭇 올림포스 신들의 구경거리가 되는 망신을 당한 적이 있다. 당시 이를 구경하던 아폴론Apollon이 이복동생인 헤르메스에게 "저런 망신을 당해도 아프로디테를 품어 보고 싶은가"라고 짓궂게 묻자 헤르메스는 주저 않고 "몇 배 질긴 그물에 갇히는 한이 있어도 저런 미녀를 품어 본다면 여한이 없겠다"라고 대답했는데, 그 뒤 소원을 이루어 이들 사이에서 아들이 태어난 것이다. 미남미녀인 부모를 닮아 빼어난

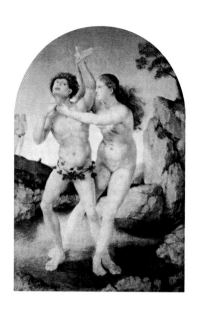

미남자이던 이 쌀쌀한 청년은 살마키스Salmacis라는 님프의 간절한
구애를 매정하게 뿌리친다. 어느 날 미소년이 호수에서 목욕하고
있는 것을 발견한 살마키스는 물속에 뛰어들어
헤르마프로디토스를 혼신의 힘으로 껴안고 간절히 기도한다. "우리
두 몸이 영원히 하나가 되게 하소서" 간절한 기도는 받아들여져
헤르마프로디토스는 남녀의 성징을 한 몸에 가지게 되었다는 것이
신화의 줄거리다.

16세기 마뷔즈Jan Mabuse(본명은 고사르트Jan Gossaert)의
〈살마키스와 헤르마프로디토스Salmacis and Hermaphroditos〉는 이
장면을 실감나게 보여준다. 살마키스에게 붙들린 채 어리둥절한

표정의 헤르마프로디토스와는 달리 간절하다 못해 표독스럽게까지 느껴지는 살마키스의 표정이 한을 품은 여인의 내면을 잘 보여주고 있다. 이러한 신화는 왜 생겼을까? 바로 그러한 사람이 고대에 실제로 있었기 때문이다. 헤르마프로디티즘은 진짜 병이다.

의학적으로 헤르마프로디티즘은 진성true과 가성pseudo으로 나뉜다. 진성은 염색체로는 남성이지만 고환과 난소가 같이 있을 경우를 말하고, 가성은 염색체로 보아 남성일 수도 있고 여성일 수도 있다. 염색체상 남성인 경우는 남성호르몬이 없거나 남성호르몬 수용체가 없어 이 호르몬의 기능이 발휘되지 못하기 때문에 여성형 유방과 작은 고추라는 기현상이 생긴다. 태어날 때 외부 생식기의 모습이 남자와 여자 어느 쪽을 더 닮았는지에 따라 '고추가 조금 작은 아들', 혹은 '음핵이 조금 큰 딸'로 키워지지만 사춘기가 되면서 이차성징이 나타날 때 증상이 뚜렷해진다. 실제 성과 그때까지 키워진 성별이 다를 경우 이들은 심한 정신적인 고통을 겪게 된다. 대중목욕탕에도 가지 못하는 이들의 고통을 헤아릴 수 있을까. 우리는 알지도 못하는 사이에 다른 사람의 육체적 결함이나 장애를 놀림감으로 삼고 재미있어 하는, 정말 고약한 버릇을 갖고 있다.

폰토르모Jacopo da Pontormo의 〈헤르마프로디토스의 모습 Hermaphroditeos figure〉은 르네상스기 메디치Medici 가문의 저택을 장식하던 그림인데, 꽈배기처럼 뒤틀린 누드에 대한 화가의 탐구심이 돋보이는 수작이다. 그런데 여기에서

헤르마프로디토스는 여성의 얼굴에 남성의 몸매를 하고 있어
의사의 눈으로 보면 실제 환자의 모습과는 다르다. 아마도 남녀
양성의 공존을 이렇게 관념적으로 나타낸 것 같다. 이러한 관념적
접근에는 동성애라는 화가의 독특한 심리가 담겨 있다.

　　폰토르모의 그림보다는 루브르박물관에 소장되어 있는 〈잠자는
헤르마프로디토스Sleeping Hermaphroditos〉라는 조각이 실제
환자와 매우 닮았다. 이 아름다운 조각상의 뒷모습은 완연한

여성이며 가슴도 여성의 모습을 하고 있지만 앞에서 보면 생식기는 남성이어서 받아들여지지 않는 짝사랑 끝에 한 몸이 되고자 간절히 원했던 살마키스의 한 맺힌 기도가 현실로 나타났음을 보여준다.

여자가 한을 품으면 오뉴월에도 서리가 내린다고 했던가. 죽기 살기로 자기를 좋아하는 여인을 외면하는 냉정한 남자가 있다면 웬만하면 한 번쯤 다시 생각해볼 일이다.

자화상 속 병치레

자화상은 왜 그릴까? 가난한 화가는 모델을 구할 수 없어서 자신을
그리기도 하고, 자기가 원하는 모습을 가장 잘 잡아줄 수 있는
모델이 바로 자기 자신이기 때문이기도 하다. 그러나 기본적으로는
자신에 대한 탐구심의 발로라는 것이 가장 설득력 있는 주장이다.
서양미술사에서 자화상을 유난히 많이 그린 화가를 꼽으라면
렘브란트, 반 고흐Vincent van Gogh, 고갱Eugén-Henri Paul
Gauguin을 대표적으로 들 수 있다. 그리고 이들은 자의식이 강한
사람들이라는 공통점을 갖고 있다. 특히 고갱은 뻔뻔스러울 만큼
강한 자아가 잘 드러나 있는 자화상을 많이 그렸는데, 노르웨이의
뭉크도 이에 못지않게 자화상이 많다. 뭉크가 정신분열증을 앓아
전기충격요법을 받았음은 웬만한 미술 애호가라면 잘 알고 있는
사실이다. 그러나 뭉크는 이 밖에도 병치레가 잦았다. 그가 앓았던
온갖 병치레는 자화상에 그대로 드러난다.

　'불안의 예술가' 뭉크는 불안함을 달래기 위해서였는지
고흐만큼은 아니어도 강박적이라고 할 정도로 평생 동안 수많은

자화상을 그렸다. 이 자화상 중에는 화가의 불안을 때로는
노골적으로 때로는 은유적으로 나타낸 것들이 많다. 뭉크의 첫
자화상이라고 할 수 있는 열일곱 살 때의 작품 〈자화상Self
portrait〉에는 청소년기 뭉크가 품고 있는 순탄치 못했던 어린
시절이 그대로 드러난다. 강렬하지만 불안정한 시선과 감각적이고
어찌 보면 퇴폐적으로 보이기도 하는 입술에서 팽팽하게 당겨진
줄처럼 예민하게 신경이 곤두서 있음이 느껴진다. 이제까지 살아온
과정뿐만 아니라 앞으로 펼쳐질 인생도 순탄치 않을 것임을 짐작할
수 있다.

　뭉크는 불안을 달래기 위해서였는지 평생 술과 담배를 가까이
했다. 애주가, 애연가답게 자화상에 술병 앞에 있는 모습, 담배를

뭉크
〈담배를 들고 있는 자화상〉
1895년
국립미술관
오슬로

들고 있는 모습이 더러 보인다. 정신과 용어로 말하자면 화가는
구강기에 고착된 성격이었던 것 같다. 서른두 살 때 그린 〈담배를
들고 있는 자화상Self portrait with a burning cigarette〉에는 젊은
뭉크가 멋진 자세로 담배를 들고 있다. 지금이야 담배가 건강의
적이고 흡연을 일종의 약물중독으로 치부하지만, 한때는
담배연기를 멋들어지게 내뿜는 모습에서 낭만과 허무와 퇴폐의
멋을 찾기도 했다. 그 시기에 그려진 것이 이 그림이다. 배경과
어우러지면서 화가의 몸을 감고 오르는 희푸른 담배 연기는 멋있다

못해 몽환적이기까지 하다. 빛은 화가의 얼굴과 담배를 들고 있는
손등에 집중되어 있어 보는 이의 시선을 끈다. 그런데 화가의 표정,
특히 시선이 빚어내는 그림의 분위기는 편안하게 담배 연기를
'휘—' 내뿜는 자세가 아니다. 담배가 주는 정신적 만족감에 이완된
모습이라기보다는 불안과 초조를 담배로 달래고 있는 듯한
눈길이어서 화가의 평생을 관통하는 불안이 여기서도 감지된다.
하지만 담배의 힘 때문일까, 앞의 자화상보다는 다소 덜 불안해
보인다.

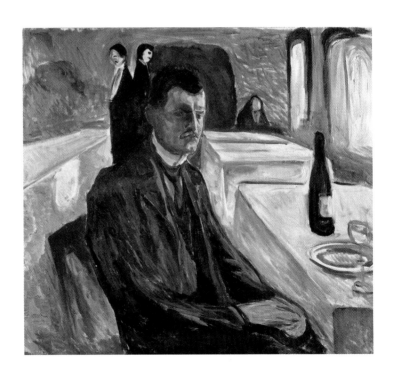

뭉크
〈와인병이 있는 자화상〉
1906년
뭉크미술관
오슬로

애주가로서의 면모를 보여주는 〈와인병이 있는 자화상Self portrait with a wine bottle〉에서는 불안보다는 침울함과 외로움이 느껴진다. 술병을 마주하고 홀로 앉은 화가의 찌푸린 미간과 처진 입매, 진녹색 옷과 대비되어 마치 목을 조르고 있는 것 같은 진홍색 넥타이가 강렬한 느낌을 주고, 배경에 등을 맞대고 있는 두 사람이 화가의 고독과 소외감을 잘 상징해주고 있다.

그러나 쾌락은 언제나 대가를 치르는 법. 화가가 노년에 접어들면서 쓴 편지에는 '기관지염'에 관한 이야기가 자주 나온다. "해마다 찾아오는 기관지염……", "요즘도 기관지염이 도져서 고생하고 있습니다"라는 구절을 자주 보게 된다. 여든 살을 넘긴 뭉크는 적어도 50년이 넘게 담배를 피웠을 것이고, 말년에도 15년 넘게 기관지염으로 고생했던 것 같다. 심지어 뭉크가 사망한 계기 역시 이와 관련이 있다. 집 근처에서 일어난 폭발 사고의 여파로 집 창문이 다 깨져서 추위에 노출된 뒤 기관지염이 도졌고 그 얼마 뒤 죽었다고 한다. 호흡기 내과 의사의 생각으로는 사망진단서에 만성 폐쇄성 폐질환chronic obstructive pulmonary disease; COPD의 급성 악화로 인한 호흡부전呼吸不全이라고 써야 할 것 같다.

이 생각이 전혀 얼토당토하지 않음은 뭉크가 노인이 되어 그린 자화상을 보면 수긍이 갈 것이다. 〈시계와 침대 사이의 자화상Self portrait between clock and bed〉은 뭉크 생전의 마지막 자화상으로, 일명 '죽음의 자화상'으로 불린다. 그림 속 뭉크는 완연히 노쇠한 노인이다. 이 노인이 지금 시계와 침대 사이에 구부정하게 서 있다.

왜 하필 시계와 침대가 등장할까? 시계는 커다란 벽시계로,
검은색이다. 죽음을 예감한 뭉크가 자신이 죽을 시간을 알려 줄
벽시계와 자신이 누워 죽음을 맞을 침대 사이에 서 있는 모습을

그렸다는 것이 미술 전문가들의 분석이다. 이를 뒷받침하는 것이 화가의 등 뒤 벽을 장식하고 있는 그림들이다. 이 그림은 화가가 평생 살아온 과정을 나타내며, 화가의 발 앞 그림자 속에는 화가를 앞으로 죽음으로 인도할 십자가가 나타나 있다. 마르고 긴 체형, 꾸부정한 모습, 게다가 흡연력과 반복되는 기관지염의 병력까지 생각하면 의사는 만성 폐쇄성 폐질환인 폐기종 환자의 모습을 어렵지 않게 떠올릴 수 있다. 처진 어깨는 환자의 심리상태를 묘사하는 듯한데 어깨를 조금 더 올려 그려서 폐기종 환자의 전형적인 모습에 가깝게 그렸더라면 금상첨화겠다.

세상의 불공평함은 질병이라고 예외가 아니다. 어떤 사람은 담배를 피우지 않았는데도 젊은 나이에 폐암이 생기는가 하면, 어떤 이들은 평생 담배를 즐기고도 장수를 누리기도 한다. 요즘은 이 모든 것이 유전자에 따라 결정된다는 생각이 점차 많은 사람의 공감을 얻고 있으니 "모든 것이 팔자소관"이라는 말이 정녕 맞는가 보다. 환자에게는 담배를 끊으라고 하고 자신은 담배를 뻑뻑 피워대는 의사에게 환자가 "아니 선생님, 그러실 수가 있어요?"라고 했단다. 그러자 의사는 "오래 사시고 싶으면 의사가 시키는 대로 해야지, 의사가 하는 대로 따라하면 안 돼요"라고 대꾸 했다는데, 이 의사는 '팔자의 조화'를 굳게 믿고 있음이 틀림없다.

담배 연기 속 죽음의 그림자

암스테르담은 매우 재미있는 도시다. 운하로 이루어진 도시 풍경도 아름답지만 네덜란드 인의 유연한 사고방식이 이루어내는 독특한 도시 분위기가 사람을 매료시킨다. 마약을 처음 합법화한 것도, 홍등가를 공인한 것도, 안락사를 처음 인정한 것도, 또한 필자가 전공하는 호흡기학에서는 만성 폐쇄성 폐질환의 병인과 관련해서 전통적인 학설에 정면으로 배치되는 네덜란드 가설Dutch Hypothesis을 들고 나와 결국 그 타당성을 증명해낸 것도 이곳 사람들이었다. 또 공항은 얼마나 편하게 되어 있는지, 면세점 또한 얼마나 구매욕구를 느끼게 만들어 놓았는지 모른다. 카이사르Julius Caesar의 "왔노라, 보았노라, 이겼노라"를 패러디해서 "보았노라, 샀노라, 날아갔노라(See, Buy, Fly)"라고 쓰인 노란 쇼핑백이 웃음을 절로 나게 만든다.

　　암스테르담에는 반드시 가 보아야 할 미술관이 세 곳 있으니, 바로 국립중앙미술관 격인 레이크스미술관Rijks museum, 현대미술관 그리고 반 고흐미술관이다.

반 고흐
《담배를 물고 있는 해골》
1886년
반 고흐미술관
암스테르담

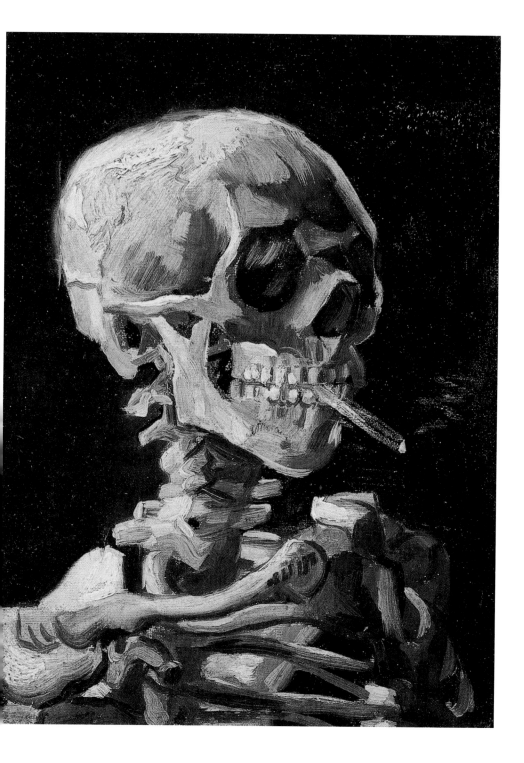

반 고흐미술관을 둘러보면 눈길을 끄는 자그마한 소품이 하나 있다. 〈담배를 물고 있는 해골Skull with burning cigarette〉은 32×24.5센티미터짜리 작은 그림이지만 소재가 독특해 그 앞에는 항상 관객이 모여 있다.

짙은 검은색 배경에 노란빛이 도는 밝은 색으로 해골을 그려 넣었다. 비스듬한 각도에서 보는 두개골만이 아니라 경추와 빗장뼈, 견갑골, 늑골까지 그려 넣었지만, 얼기설기 쌓여 있는 느낌이 들 뿐 해부학적으로 제 위치에 있는 것 같지는 않다. '사진처럼 꼭 보이는 그대로 그리지 않아도 좋은 그림이 된다'는 사실을 처음 대중에게 입증한 화가답게 미켈란젤로식의 인체 구조에 대한 치열한 탐구심이 아예 없었기 때문일까.

해골의 입에는 불이 붙어 있는 담배가 물려 있다. 입술이 없는 해골의 아랫니 윗니가 꽉 물려 있어 담배를 납작해지도록 잘근잘근 씹고 있는 모습이 보는 이로 하여금 슬며시 웃게 만든다. 반 고흐의 강박적인 성격이 드러나는 순간이지만, 이 장면만큼은 유머가 느껴지기도 한다. 불붙은 담배에서 피어오르는 흰 연기가 검은 배경 속으로 스며든다.

이 그림은 반 고흐의 앤트워프Antwerpe 시절 작품이니, 화가로서는 초기작인 셈이다. 화가가 되기 위해서 반드시 필요한 해부학 공부 중에 그린 것으로 보이는데, 당시 반 고흐는 위궤양으로 추정되는 위장병과 치통 때문에 건강이 그리 좋지 않았다. 시들어가는 자신의 건강에 대해서 위기감을 느낀 고흐가

일대 저항 또는 반격을 다짐하는 의미로 이 그림을 그렸다고
해석하는 비평가들도 많다. 그러나 반 고흐미술관의 도록은 그가
장난삼아 그린 그림joke이라고 짤막하게 해석해 놓았다.

전통적인 관념에서 보면 담배는 남성다움과 어른스러움을
상징하는 기호품이다. 남자는 죽어서도 여전히 남성다움과
어른다움을 잃지 않고 있다는 남성우월론과 일맥상통하는 유머일
수도 있겠고, 죽음 자체에 대한 야유일 수도 있겠다. 이 시기에
반 고흐는 이 그림 말고도 또 다른 두개골 그림과 검은 고양이가
있는 배경에 해골이 교수형을 당하는 그림을 남겼다. 초년병 시절에
해골을 그린 것은 당시 해골을 잘 그려 유명하던 벨기에 화가
롭스Félicien Rops의 영향으로 보인다.

담배를 피우면 위궤양 통증이 더 심해진다. 위궤양으로 고생하던
반 고흐가 이 점 때문에 담배와 해골을 연관 지었을까? 19세기
후반부를 살았던 화가가 당시에 담배가 만성 폐쇄성 폐질환, 암,
동맥경화의 주범인 것을 알았을 리 없는데, 담배와 죽음의 이미지를
결합시킨 본능적 감각이 놀랍다.

잘 알려진 대로 반 고흐에게는 초기에 소외되고 빈곤한 하층계급
사람들에게 깊은 인간적 애정을 드러내던 시기가 있었다. 당시
대표작인 〈감자 먹는 사람들The Potato Eaters〉, 〈복권 판매〉 등과
같은 그림을 보면 이 그림처럼 화면이 전체적으로 검은색을 기조로
하고 있어 후기에 보여 준 화려하고 강렬한 색채를 구사한 화가와
같은 사람이라는 사실이 믿기지 않을 정도다. 〈감자 먹는

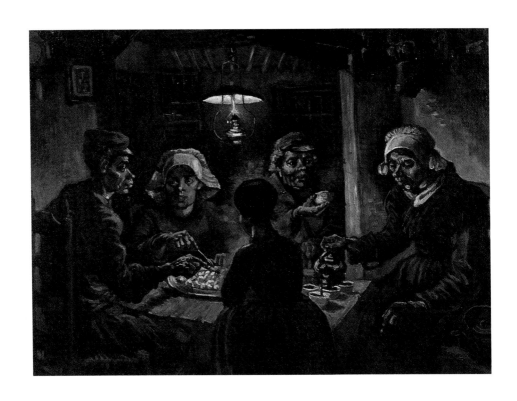

사람들〉에서는 농부 일가족이 힘든 하루의 노동을 마친 뒤
옹기종기 둘러앉아 감자로 식사를 하는 모습이 정겹게 그려져 있다.
고단한 삶에 대한 따뜻한 눈이 만들어낸 걸작이다. 당시의
'민중미술'이라고도 할 수 있는 이러한 그림은 요즘 민중미술에서
느껴지는 호전적인 독기가 없고 다만 대상이 된 하층계급 사람들에
대한 담담한 애정과 관심이 있을 뿐이다.

　〈담배를 물고 있는 해골〉에서 보는, 짙은 검은 바탕에 노란색

해골이 이루는 강렬한 명암의 대비는 다가올 강렬한 색상의 잔치를 예비하는 듯하다. "백문이 불여일견"이라는 말이 있다. 오늘날의 담뱃갑에는 "흡연은 폐암 등 각종 질병의 원인이 되며 특히 임신부와 청소년의 건강에 해롭습니다"라고 적혀 있는데, 이런 말보다 이 그림 한 장이 훨씬 설득력 있을 것이다.

담배와 죽음의 이미지가 결합된 독특한 19세기 말의 이 그림은 금연운동의 포스터로 썩 어울릴 듯한데, 금연운동가들이 미술에 관심이 없어서인지 아직 포스터로 쓰인 것을 보지 못했다.

처용과 세바스티아누스

"서울 밝은 달밤에 밤늦게 노닐다가 들어와 자리를 보니 다리가 네 개로구나. 둘은 내 것(내 아내의 것)이지만 둘은 누구 것인고? 본디 내 것이지만 빼앗긴 것을 어찌하리."

『삼국유사三國遺事』에 실려 있는 신라 향가 「처용가處容歌」의 내용이다. 헌강왕憲康王(신라 제49대 왕) 때 사람으로 동해 용왕의 아들(귀화인)인 처용은 아내의 간통 현장을 목격하고 칼부림이나 멱살잡이를 하는 대신 이 노래를 불러 바람난 아내에게 너그러운 남편이 되었다. 그리고 이에 감복한 간부姦夫 역신疫神이 "앞으로 그대의 모습이 있는 곳에 나타나지 않겠다"라고 엎드려 맹세를 했기에 후세에 마마가 돌 무렵이면 집집마다 처용의 화상을 그려 붙였다. 처용은 천연두라는 무서운 전염병으로부터 민중을 지켜 주는 수호신이 된 것이다.

서양에도 이와 비슷한 질병의 수호신이 있으니, 바로 페스트pest의 수호신인 성 세바스티아누스St. Sebastianus이다. 로마제국에서 기독교가 공인되기 전 황제의 근위병이던 세바스

티아누스는 기독교 신앙이 발각되어 신앙을 포기하지 않으면 죽음을 맞이해야 하는 기로에 서게 되자 주저 없이 죽음을 선택한다. 사형의 방법은 궁수들로부터 집중 사격을 받는 것이었다. 화살로 고슴도치가 된 세바스티아누스가 죽었다고 생각하고 궁수들이 물러났지만, 화살이 기적적으로 생명과 직접 관련이 있는 장기를 모두 비켜났기에 세바스티아누스는 극적으로 살아나게 되고 기독교의 성인으로 추앙받게 되었다.

페스트는 중세 유럽에서 단번에 인구의 3분의 1을 몰살시킬 정도로 공포의 대상이었다. 집단으로 발병하는 데다가 잠복기가 며칠 되지 않고, 발병에서 사망에 이르는 기간도 매우 짧다. 또한 심한 괴사로 온몸이 검게 되어 결국 죽음에 이르게 되니 공포는 더욱 심해지고 일명 흑사병이라고 불렸다. 중세의 유럽인들은 화살이 세바스티아누스를 비켜가듯이 페스트가 자기 집을 비켜가라고 페스트가 창궐할 때면 집집마다 세바스티아누스의 모습을 그려 붙였다고 하니 우리의 처용과 비슷한 개념이다.

이렇게 유럽의 민중과 친숙한 세바스티아누스는 당연히 여러 화가들의 그림에 등장하는데 여기서는 엘 그레코El Greco의 〈성 세바스티아누스St. Sebastianus〉를 보자. 배경에 있는 갈색 구름은 음산하면서도 몽환적인 느낌을 준다. 벌거벗긴 채 기둥에 묶인, 젊고 아름다운 청년 세바스티아누스는 지금 수많은 화살을 맞아 자신이 곧 죽을 것이라고 믿고 있다. 자신의 순교가 하느님을 위한 것이라고 믿는 청년은 고통 속에서도 죽음의 공포를 잊은 채 한없이

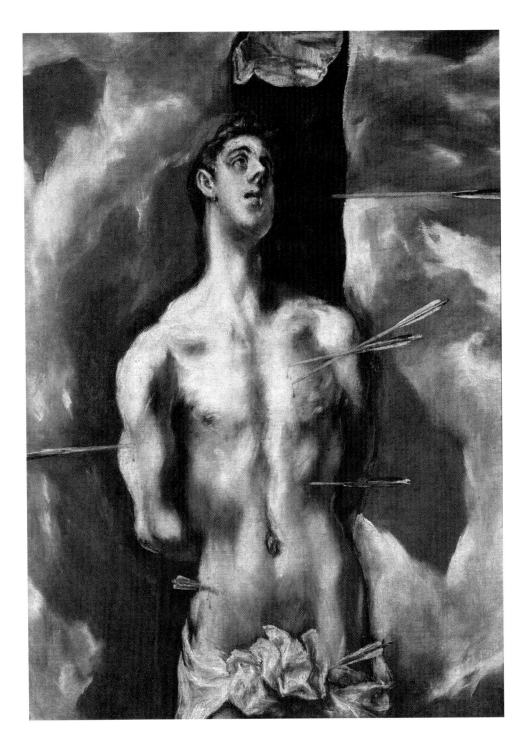

크리벨리
〈성 로슈〉
연대 미상
월레스컬렉션
런던

겸허한 표정과 구원의 눈길로 하늘을 우러러보고 있다. 이 눈길은 미켈란젤로의 〈천지창조〉 중에서 하느님을 바라보는 아담의 눈길과 무척 닮았다. 기적적으로 살아난 세바스티아누스의 이야기는 민중에게 감동을 주는 옛날 이야기일 뿐만 아니라 화가들에게는 젊은 남성의 누드를 그릴 수 있는 좋은 구실이 되었다. 엘 그레코의 그림 못지않게 만테냐Andrea Mantegna의 〈성 세바스티아누스〉도 유명하다.

엘 그레코
〈성 세바스티아누스〉
1610~1614년
프라도미술관
마드리드

페스트의 또 다른 수호신으로 성 로슈St. Roch가 있다. 서혜부 페스트에 걸린 성 로슈는 다른 사람들에게 병을 옮길까 봐 숲 속에 몸을 숨기고 자신의 개가 하루에 한 번 가져다주는 빵과 물로 연명했다.

크리벨리Carlo Crivelli의 〈성 로슈〉에서는 아래를 내려다보고 있는 성인의 얼굴을 표현한 기법이 먼저 눈길을 끈다. 마치 머리 위에서 얼굴을 내려다본 시각에서 얼굴을 표현했는데, 이를 단축법이라 한다. 훗날 만테냐가 죽은 예수의 시신을 발치에서 본 시각으로 이 기법을 이용한 걸작을 남겼다. 성인의 오른쪽 허벅지의 상처가 서혜부 페스트를 상징하며, 이 성인이 다른 그림에서는 자신에게

먹을 것을 가져다준 개와 함께 등장하기도 한다.

 지금 인류에게 가장 무서운 병은 무엇일까? 아마 사람들은
대부분 암에 대한 공포를 이야기할지도 모르겠다. 하지만 인류
역사를 통틀어 사람의 생명을 가장 많이 빼앗아간 병은 단연
감염병이다. 그중에서도 결핵, 천연두 그리고 페스트가 대표적인
질병이다. 그런데 결핵이 서서히 목숨을 앗아가는 병이므로 환자가

슬픔, 좌절, 고독, 분노 등을 느낄 시간적 여유가 많고 또 젊은 여자 환자라면 청초한 미인이 많기 때문에 이를 소재로 한 낭만적인 분위기의 작품이 많다. 그에 비해 천연두나 페스트는 짧은 시간에 수많은 사람의 목숨을 앗아간다는 점에서 낭만의 여지도 없는, 오로지 무시무시한 공포와 좌절을 가져다줄 뿐이다.

이 공포를 가장 인상적으로 형상화한 작품으로 뵈클린Arnold Böcklin의 〈페스트The Plague〉를 들 수 있다. 〈바이올린을 켜는 죽음과 함께 한 자화상Self portrait with Death playing the filddle〉(1872), 〈죽음의 섬The Isle of Dead〉(1880) 같은 작품을 그릴 정도로 죽음에 대한 집착이 강했던 뵈클린은 페스트를 우리가 상상할 수 있는 가장 무서운 존재로 표현했다. 폐허가 된 도시의 하늘 위에 사납게, 그러면서도 위풍당당하게 떠 있는, 도저히 대항할 수 없는 악마와도 같은 존재로 형상화했다. 피도 눈물도 없이 단호한 페스트는 손에 치켜든 시퍼런 낫으로 풀을 베듯이 사람 목숨을 베고 있어 도시의 길거리에는 희생자들이 즐비하다. 이에 비하면 우리나라 전설 속의 검은 두루마기 차림의 저승사자는 애교가 있다. 흥미롭게도 박쥐의 날개를 한 페스트의 털 많은 꼬리가 감염원인 쥐의 꼬리를 닮은 점이 눈길을 끈다.

서양미술 속에는 이렇게 질병이나 그 수호신에 관한 이야깃거리가 많은 반면 우리나라의 세바스티아누스인 처용은 〈처용무處容舞〉 속의 탈로만 남아 있을 뿐이다. 노랫가락이나 제대로 된 초상화 한 점 전하지 않아, 이 자리에 소개할 수 없는 것이 못내 아쉽다.

환자를 정치적으로 이용하다

요즘은 연말연시나 추석 같은 명절 때 고위층 인사들이 주로
소아병원이나 고아원 또는 양로원, 군부대를 방문하지만, 필자가
어릴 때 이들이 즐겨 찾던 곳은 단연 나환자들이 있는 소록도였다.
대통령 부인이 모든 이들이 꺼리는 나환자와 악수하고 이야기를
나누며 위로하는 장면은 어린 소년에게 퍽 감동적이었다. 이러한
모습은 어린 소년뿐만 아니라 국민들에게도 커다란 영향을 미쳐서
강퍅한 인상에 독재자 소리를 듣던 남편의 정치적 이미지를
완화하는 데 큰 도움이 되었다. 이런 일은 좋게 보면 한 나라의
영부인으로서 노블레스 오블리주noblesse oblige를 수행한 것이지만
악의에 찬 눈으로 본다면 질병과 환자를 정치적으로 이용했다고
비판을 할 수도 있다. 판단은 그 사람이 평소에 얼마나 이러한
병이나 환자들에게 관심과 애정을 가졌는지에 따라 달라질 것이다.
　　그런데 질병과 환자를 자신의 정치적 이미지를 위해서 이용하는
역사는 제법 오래되었다. 그로Antoine-Jean, Baron Gros의 〈자파의
페스트 환자를 방문한 보나파르트Bonaparte Visiting the Pesthouse at

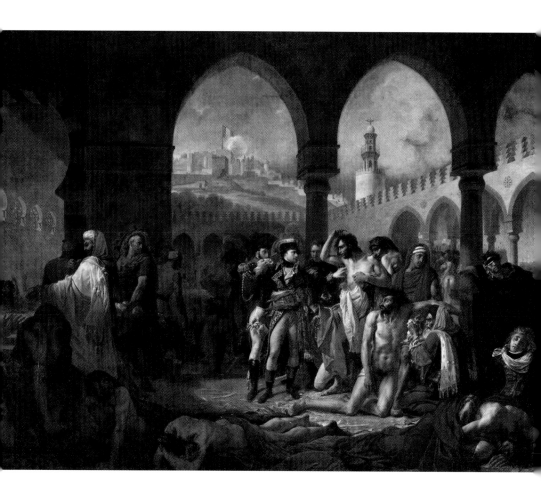

그로
〈자파의 페스트 환자를
방문한 보나파르트〉
1804년
루브르박물관
파리

Jaffa〉는 나폴레옹이 자파Jaffa라는 도시에 있는 페스트 환자를 격리한 수용소를 방문한 사실을 기념하는 일종의 기록화다. 기록화답게 수용소 전경이 그려져 있고 멀리 배경에는 풍경도 있다. 환자들은 이미 죽었거나 죽어 가고 있고, 민간인과 프랑스 군복을 입은 군인도 섞여 있다. 그림 왼쪽 아래에 어둠 속에서 퀭한 눈으로 턱을 고인 채 정면을 응시하고 있는 환자에게는 믿을 수 없는 현실에 대한 분노도 느껴진다. 이렇게 거꾸러지고 절망에 몸을 떠는 환자들 사이에서 나폴레옹은 영웅다운 당당한 모습으로 화면 중앙에 빛을 받으며 서 있다. 남들이 꺼리는 페스트 환자를, 그나마 상태가 괜찮아 자기 힘으로 서 있을 수 있는 환자를 만지려고 손을 뻗고 있는 순간이다.

그로가 강조하려는 것은 두려움을 모르는 영웅의 모습이다. 이 고귀한 영웅은 무서운 전염병인 페스트 환자를 감히 '만지려' 하고 있다. 영웅의 바로 뒤에는 부관이 행여 자신에게 병이 옮을까, 겁에 질린 채 수건으로 입을 막고 두려운 표정으로 서 있어 영웅과 대비된다. 마치 소개팅에서 '킹카'를 돋보이게 하는 '폭탄'과도 같은 존재다. 그러나 나폴레옹의 얼굴을 자세히 들여다보면 그 표정에서는 어떤 자비심이나 동정, 연민을 발견할 수 없다. 그는 '두려움을 모르는 영웅다운' 행동에 스스로 도취되어 있다. 틀림없이 이때 나폴레옹의 입에서는 환자를 진정으로 위로하는 어떤 말도 나오지 않았을 것이다. 이 점에서 화가는 정직했다.

나폴레옹은 질병을, 환자를 정치적으로 이용하고자 했으며,

종군화가인 그로는 그 역할을 충실히 수행했다. 이 장면은 요즘으로 치면 텔레비전의 9시 뉴스 첫 장면에 나와야 하는 사건이지만, 텔레비전은 고사하고 사진도 없던 시절에는 화가가 이 일을 대신했다. 그로는 나폴레옹이 존경했고, 〈나폴레옹의 대관식Coronation of Napoleon by Pope Pius VII〉(1804)이라는 대작을 남긴 화가 다비드Jacques-Louis David의 제자였다. 그는 나폴레옹의 종군화가로서 오랫동안 자신의 재능을 발휘했고, 그때 작품 중 상당수가 루브르박물관에 소장되어 있다. 화가는 이 공로로 뒷날 남작의 작위를 받지만 자기 작품에 대한 불만이 컸던 데다가 화풍을 둘러싸고 스승인 다비드와 갈등을 겪다가 센 강에 몸을 던져 자살로 생애를 마친다. 예술가로서 자기 욕구에 따른 그림을 그리지 못하고 종군화가로서 정해진 그림을 그리면서 자신의 재능을 소진한 것에 회한이 컸던 탓일까.

페스트 환자를 방문한 나폴레옹에 비해 크레스피Giovanni Battista Crespi(일명 일 세라노Il Cerano)의 〈나환자를 돌보는 성 프란체스코St. Francesco Healing the Leper〉는 무척 대조적이다. 다소 어두운 갈색조의 이 그림에서 빛을 받아 우리의 시선을 끄는 존재는 성 프란체스코St. Francesco가 아니라 나환자다. 어두운 성직자 옷을 입은 성 프란체스코는 그림 가운데에 있지만 빛을 받지 않고 비껴 서 있다. 옆모습만 보이는 마른 체구의 성인은 맨발 차림이다. 게다가 그는 허리를 굽혀 윗몸을 나환자에게 가까이 하고 있으며, 한 손으로 나병 환자의 진물이 흐르는 손을 잡고 다른

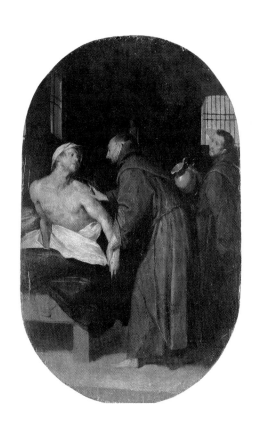

손으로 어깨를 어루만지며 위로하고 있다. 자신이 빛을 독점하면서
꼿꼿한 자세로 팔만 뻗은 나폴레옹과는 사뭇 다르다. 더구나 눈썹이
없는 나환자 역시 한없는 감사와 존경의 눈길로 성 프란체스코를
쳐다보고 있어, 성 프란체스코와 환자가 진심으로 교류하고 있음이
잘 표현되어 있다. 이 그림에는 도움을 주는 자의 겸손함과 도움을
받는 자의 진정한 감사가 있다. 몸짓 언어body language는 이다지도

중요한 것이다.

이 그림의 주인공인 성 프란체스코는 이탈리아의 아시시Assisi에서 태어났다. 원래 부유한 상인의 아들이었으나 어느 날 길에서 헐벗은 이에게 자신의 외투를 벗어 준 뒤 문득 깨달음을 얻어 속세의 사랑이던 클라라와 많은 재산을 뒤로 하고 성직자의 길에 들어선다. 평생 청빈과 사랑을 실천하고 '작은 형제의 모임'을 비롯해 '성 프란체스코회'를 설립하여 교황에게서 하나의 교파로 인정받는다. 손과 발에 못 자국이 생기는, 예수와 같은 성흔을 받는 기적을 행했고 평생에 걸쳐 나환자 등 소외된 사람들과 함께 생활했다. 그리고 클라라도 수녀가 되어 평생 신앙의 테두리 안에서 프란체스코를 도왔다는 낭만적인 이야기도 전해진다. 아시시의 성 프란체스코 성당에는 르네상스의 아버지라고 일컫는 조토Giotto di Bondone가 성 프란체스코의 일생을 주제로 그린 벽화들이 찬란하게 빛나고 있다. 13세기에 죽었지만 아직도 이탈리아 사람들에게는 생생한 존재다.

오늘도 질병과 환자를 두고 나폴레옹 같은 행동을 하는 사람도 있고, 성 프란체스코와 같은 사람도 보이니 세상 돌아가는 이치는 수백 년 동안 별로 변하지 않은 모양이다.

病身병신

병신을 말 그대로 풀이하면 병이 든 몸이니 환자와 동의어라고 할 수 있다. 그리고 보면 병원은 온갖 '병신'들이 모이는 곳이다. 우리 민속에는 꼽추, 소경, 언청이, 문둥이, 절름발이 등 온갖 '병신'들의 육체적 장애로 인한 비정상적인 행동을 희극적으로 묘사한 '병신춤'이 있다. 원래 지배계급인 양반을 병신에 빗대어 그 위선적인 삶을 통렬히 풍자한, 서민들의 울분이 감추어져 있는 춤이지만 풍자의 방법으로 장애인을 희화화했다는 점에서는 께름칙한 면이 있다. 신명나고 재미있는 춤이기도 하지만 막상 그런 장애를 가진 사람이 이 춤을 본다면 어떻게 느낄지에 생각이 미치면 마냥 즐겁기만 한 것은 아니다. 장애인도 보통 사람처럼 느끼고 생각하고 인격을 가진 사람이라는 인식이 부족하던 당시의 시대적 상황이 빚어낸 민중예술인 것이다. 우리나라는 욕 문화가 발달해서 기발하고도 다양한 욕이 많다. 그 많은 욕 중에는 배꼽을 쥘 정도로 재미있는 것도 있지만 가장 듣기 거북하고 야비한 것은 바로 '병신 X값 한다'는 욕인 것 같다.

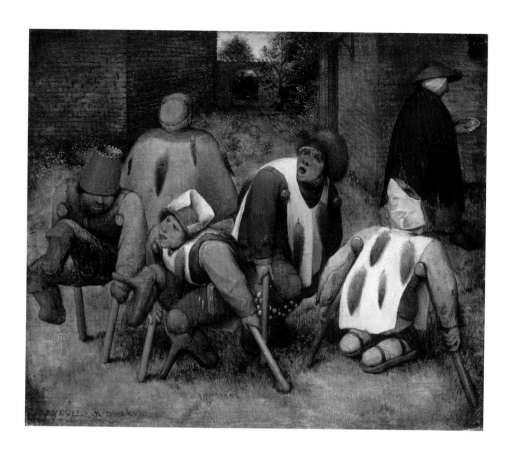

서양미술에도 병신춤 같은 그림들이 있다. 브뢰헬Pieter Brueghel de Oudere의 〈앉은뱅이 거지들The Cripples〉에는 앉은뱅이 거지 다섯 명과 서 있는 거지 한 명이 등장한다. 앉은뱅이들을 보면 무릎 아래를 잃은 사람, 발목 아래를 잃은 사람 등 장애의 종류가 다양한데, 하나같이 이목구비가 뒤틀리고 표정이 기괴하다. 게다가

자세히 보면 눈썹이 없어 이들이 앉은뱅이가 된 사연은 외상이나 사고 때문이 아니라 병 때문이라는 것을 알 수 있다. 얼굴이 일그러지면서 사지를 잃는 병이 무엇일까? 바로 나병, 이들은 '문둥이'들이다. 그런데 이 앉은뱅이 거지들이 쓰고 있는 모자를 잘 보면 무척 다채롭다. 왕관과 주교관, 군인장교 모자 등 하나같이 선택된 계급이 아니면 쓸 수 없는 것들이다. 카니발의 가장행렬에 나갈 준비를 하고 있는 것 같은 거지들의 모습을 통해서 화가는 사실 당시 사회를 구성하고 있던 지배계급을 신체가 불완전한 '병신'에 빗대어 통렬하게 풍자하고 있다. 지배계급에 대한 야유와 비판을 읽을 수 있다는 점에서 우리나라의 병신춤과 같은 맥락이다. 화가의 눈에 비친 당시의 지배계급은 그림 속 병신들의 모습과 다르지 않았던 것이다.

같은 화가의 〈소경이 이끄는 소경들의 우화The parable of the blind leading the blind〉를 보면 소경 여섯 명이 함께 걸어가고 있다. 이들은 서로 놓치지 않으려고 긴 막대를 잡고 한 줄로 가고 있는데, 길을 인도하는 격인 맨 앞의 소경이 심 봉사 개천에 빠지듯 그만 웅덩이에 빠져 넘어지고 말았다. 바로 뒤를 따르던 둘째 소경도 지금 넘어지는 참이다. 그런데 조금 뒤에서 따라가고 있는 다음 소경들은 앞에서 무슨 일이 벌어졌는지 전혀 모른 채 마냥 행복한 표정으로 그저 이끄는 대로 따라가고 있다. 잠시 후면 이들도 줄줄이 자빠지고 말 것이니, 잘못 만난 지도자를 맹목적으로 추종하는 민중의 어리석음을 풍자했음을 알 수 있다. 그러나 이

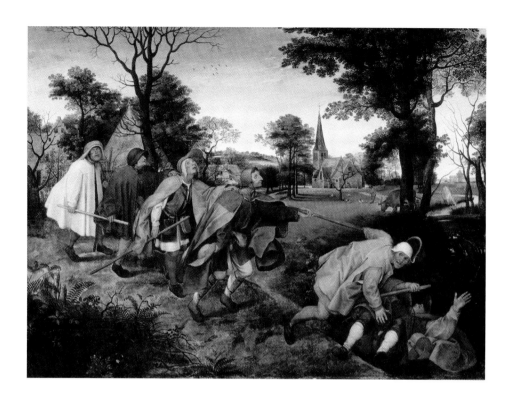

그림은 장애인을 희화화했다는 점과, 지금의 우리 현실에 대한
뼈아픈 회한이 맞물려 머릿속을 복잡하게 만든다. 앞을 보지 못하는
장애보다는 눈 뜬 장님이 더 큰 문제이거늘.

브뢰헬의 그림이 풍자를 위해 장애인을 소재로 삼은 것이라면
리베라의 그림은 한층 더 사실적으로 담담하게 장애인의 모습을
담고 있다. 이 화가의 〈곤봉발의 소년Clubfoot Boy〉에는 장애를
가지고 있는 어린 거지소년이 나온다. 맨발인 소년은 목발을 어깨에

둘러메고 있어 발의 장애가 한눈에 드러나도록 그려져 있다. 바로 발이 안으로 휘어져 곤봉 모습이 된다고 해서 곤봉발clubfoot이라고 불리는 선천성 장애인데, 엉덩이의 모습을 자세히 보면 혹시 선천성 고관절 탈구증도 함께 앓고 있는 것이 아닌지 의심된다. 이러한 장애가 있으면 정상적인 보행이 어렵고 목발에 의지할 수밖에 없다. 왼손에 들고 있는 종이에는 '신의 이름으로 자비를 구하는' 구걸의 내용이 적혀 있다. 그러나 미소 띤 소년의 얼굴 표정은 느긋하기도 하고 어찌 보면 당당하기도 하다. 이 해맑은 얼굴에서 얻어먹는 자의 비굴함은 찾아볼 수 없다. 더구나 그림의 시각은 어린

리베라
〈곤봉발의 소년〉
1642년
루브르박물관
파리

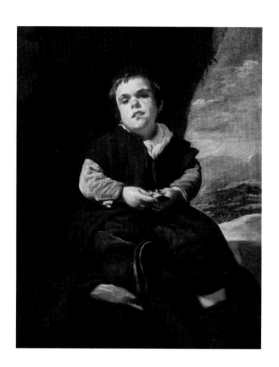

장애소년의 작은 키를 위에서 내려다보는 화가의 시각이 아니라
소년의 눈높이 또는 바로 아래에 맞추어 있다. 화가는 구김살 없는
거지 소년을 통해서 우리가 자칫 우월감을 가지기 쉬운 가난한 자,
장애자, 구걸하는 자도 사실 신 앞에서 똑같은 피조물이라는 사실을
웅변하는 듯하다.

벨라스케스의 〈난쟁이 프란시스코 레즈카노The dwarf Francisco
Lezcano, called 'El Nino de Vallecas'〉는 이 화가가 그린 여러 난쟁이
그림 중에서 가장 애처롭고 마음에 와 닿는 그림이다. 다른 난쟁이

그림은 인간의 존엄을 잃지 않고 당당한 자세를 견지하는 모습에서 육체적 결함을 애써 극복하려는 안간힘이 느껴진다. 이에 반해서 이 그림 속 난쟁이는 애처로운 눈길과 반쯤 벌린 입에서 '약한 모습'을 숨김없이 드러내고 있다. 이 초상을 그릴 때 화가는 어떤 생각을 했을까? 가장 여리고 약한 새끼에게 차마 뗄 수 없는 끈끈한 정을 보이는 어미의 마음이 이와 같았을까?

오늘도 질병, 사고 또는 선천적인 이유로 장애인이 된 사람들이 조금이라도 더 사회에 가까이 다가가기 위해서 피눈물을 쏟으며 재활의학과에서 치료를 받고 있다. 의과대학 학생 시절 신경과 강의 시간에 각종 신경손상이나 뇌손상에 따른 증상을 기가 막히게 흉내를 내주시던 선생님이 계셨다. 뇌졸중 후의 보행장애, 언어장애, 각종 동작의 장애를 어찌나 실감나게 흉내를 내주셨는지 임상 실습이 따로 필요 없을 정도였다. 강의실의 의대생들은 그 이상한 동작이 하나하나 나올 때마다 숨넘어가게 웃기 바빴다. 지금 생각하면 낯이 화끈거리는 철부지들이었다. 이들의 움직임이 비록 정상과 다르다 할지라도 그 누가 감히 이를 웃음거리로 삼을 수 있겠는가.

정신과라는 곳

여간한 강심장이 아니고서야 대체로 환자는 의사 앞에서 정도의 차이는 있어도 주눅이 들게 마련이다. 병의 경과나 진단 결과를 듣는 날이면 죄지은 것도 없는데 공연히 불안하고 의사의 한 마디 한 마디 또는 표정 하나하나에 신경을 곤두세운다. 특별히 불친절한 의사가 아니어도 이럴 때는 무의식적으로 하는 말 한 마디, 몸짓 하나가 환자에게 상처가 될 수도 있다. 특히 감수성이 예민한 예술가가 아파서 환자가 되면 무척 조심해야 한다. 풍부한 감성 탓에 의사에 대한 전적인 신뢰가 생기는 것도 한 순간, 맹렬한 적의를 품게 되는 것도 한순간의 일일 수 있기 때문이다.

육체적인 병일 때도 이럴진대 정신적인 병을 앓고 있는 환자, 그것도 감수성이 예민한 예술가 환자는 정신과 의사를 어떻게 대할까? 자신의 내면을 온통 드러내거나 치료과정에서 자신을 발가벗기는 혹독한 아픔을 겪은 환자는 과연 정신과 의사를 대등한 인간으로 대할 수 있을까?

정신분열증으로 인한 발작과 불안에 끊임없이 시달리던 뭉크는

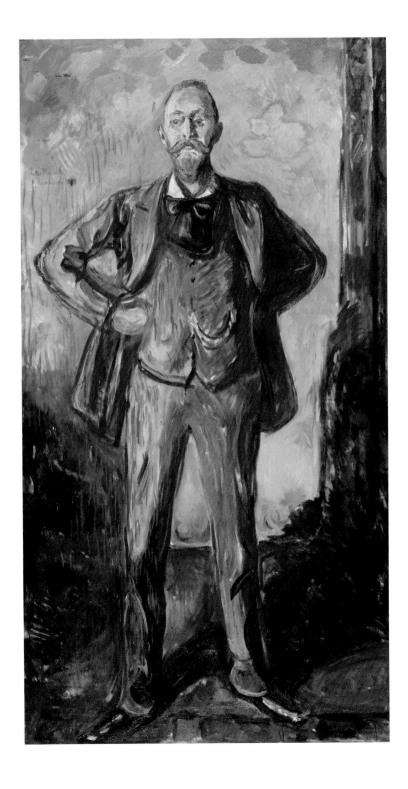

코펜하겐 근교 야콥슨Jacobson 박사의 신경정신과 병원에 3개월 여
입원하여 전기충격치료electric shock therapy를 받는다. 이 치료법은
환자의 머리에 전기충격을 주면 환자가 마치 간질발작 같은 발작을
일으키게 되는 것으로서, 그 기전은 잘 모르지만 정신병에 효과가
있어 예전에는 자주 쓰이던 치료 방법이다. 이 치료가 왜 효과가
있는지를 설명하는 가설 가운데 정신증 환자가 마음 깊은 곳에
가지고 있는 죄의식에 대해서 벌을 받는 느낌을 주어 이를 해소하기
때문이라는 설명이 있을 정도로 보기에 끔찍한 면이 있는
치료법이다. 당연히 이 치료를 받는 환자는 의사를 '벌주는
사람'으로 생각할 가능성이 있다. 뭉크는 이 치료를 받던 시기에
자신을 치료해주던 의사의 초상과 이 치료를 받는 자신의 모습을
그림으로 남겼다.

〈야콥슨 박사의 초상Portrait of Dr. Jacobson〉속에서는 북구
사람답게 커다란 체구의 야콥슨 박사가 화면을 가득 메우고 있다.
건장한 체구의 박사는 재킷을 젖힌 채 두 손을 허리에 올리고
위풍당당한 모습으로 우리를, 아니 뭉크를 바라본다. 악의는 없지만
도전을 용납지 않을 것 같고 범접하기 힘든 당당한 모습이 위축된
환자인 화가의 눈에 비친 정신과 의사의 모습이다. 자신에게
전기충격을 가해 정기적으로 '비참한' 간질과도 같은 발작을
유발시켰던 바로 그 의사인 것이다.

그런데 이러한 '원초적 죄의식에 대한 벌'이자 고문과도 같은
전기충격치료를 받으면서 주눅 들지 않으려는 뭉크의 안간힘과

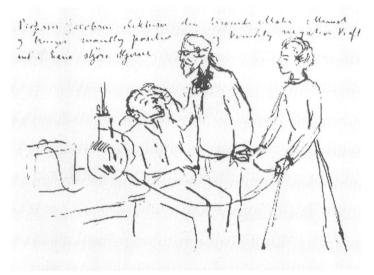

자존심은 비슷한 시기에 자신의 전기치료 장면을 그린 잉크화의
제목에서 엿볼 수 있다. 이 작은 잉크화의 제목은 〈야콥슨 박사가
유명한 화가 뭉크를 전기치료하다Dr. Jacobson is electrifying the
famous painter Munch〉다. 그냥 뭉크 또는 그냥 화가가 아니고
'유명한 화가' 뭉크다. 인간의 존엄을 갖추기 어려운
전기충격치료라는 '끔찍한' 치료를 받는 환자지만 이 작은 그림의
제목에는 자신의 존엄을 지키려는 안간힘이 숨어 있다.
전기충격치료를 받으면서 뭉크는 속으로 외쳤을 것이다. "그래도
나는 유명한 화가다!" 이 자의식이야말로 정신병의 시련을 고급
예술로 승화시킨 뭉크 예술의 원동력이 아닐까.

크로웨Victoria Crowe의 〈위니프레드 러쉬포스 박사의 초상Dr. Winifred Rushforth〉은 또 다른 관점에서 본 정신과 의사의 초상이어서 흥미롭다. 이 그림은 화가가 자신의 모델인 정신과 의사를 어떻게 인식하고 있는지를 무척 재미있게 보여준다. 러쉬포스Winifred Rushforth는 프로이트와 융을 공부하고 고국인 스코틀랜드에 정신분석을 도입한 선구자의 한 사람으로서, 특히 꿈의 분석에 열심이던 정신과 의사였다. 그는 에든버러에서 꿈의 해석을 통한 정신분석을 공부하는 모임을 이끌었고, 화가는 이 모임에서 정신과 의사를 알게 된다.

그림의 오른쪽 구석에는 백발이 성성한 할머니가 있다. 밝은

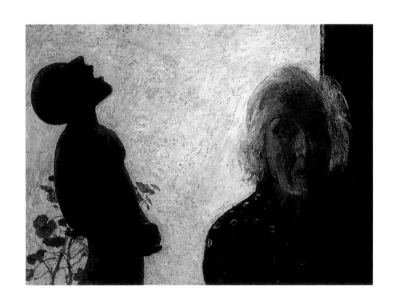

129

배경에 역광으로 어둡게 처리된 늙은 여의사의 얼굴, 그러나 표정은 살아 있다. 나이 탓에 삐뚤어진 입매와 반쯤 벌어진 입 그리고 가자미처럼 옆으로 돌아간 눈동자에서 이 할머니가 지금 무엇을 엿듣고 있음이 느껴진다.

그림의 왼쪽에는 실루엣으로 처리된, 마치 원시조각처럼 보이는 한 사람이 하늘을 올려다보며 입을 크게 벌리고 있다. 무엇이라고 크게 외치는 것 같기도 하고, 두 손을 배에 모은 것을 보면 노래를 하고 있는 것 같기도 하다. 원시인과도 같은 모습에서 지금 이 사람이 외치는 소리는 원초적인 영혼의 소리임을 짐작할 수 있다. 조금 떨어진 곳에서 이 외침을 듣고 있는 할머니 의사의 집중하는 표정에서 이 의사가 꿈의 해석을 통한 정신분석을 하는 사람이라는 사실을 상기할 수 있다. 환자를 상징하는 인물상과의 거리감, 지혜가 담겨 있지만 썩 자비롭지는 않은 표정에서 우리는 관찰하고 분석하는 사람의 이미지를 본다. 화가는 원초적인 영혼의 소리를 엿듣고 분석하는 정신분석을 훌륭하게 형상화하는 데 성공한 것이다.

원초적인 영혼의 울부짖음을 엿듣고 있는, 지혜롭지만 냉정하고 어찌 보면 교활해 보이기까지 하는 늙은 할머니의 모습에서는 고대의 주술적인 샤먼의 모습이 느껴지기도 한다. 이 할머니 정신과 의사는 아흔여덟 살까지 장수했고, 사후에 영국 왕실에서는 그녀의 추모 조형물을 에든버러에 세웠다. 그 이름이 〈꿈꾸는 사람The dreamer〉이니, 꿈의 분석을 평생 숙제로 삼고 새로운 분야를

개척하던 노의사의 일생에 잘 맞고, 이 초상화와도 일맥상통한다.

　　이 초상화를 보고 있노라면 학생 시절, "어릴 적 부모 침실 엿보기를 즐기던 아이가 자라서 이 본능을 승화시키면 정신과 의사가 된다"라고 하시던 정신과 은사님 말씀이 생각난다. 디지털 시대에 이 말은 '……해킹을 즐기던……'으로 바꾸어도 될 것 같다. 정신분석을 전공하신 선생님은 "정신과 의사란 남의 속마음을 엿보는 직업인데, 너무도 극적이고 재미가 있어 소설이나 영화와는 비교가 되지 않는다"라며 우리를 정신과로 유혹(?)하셨다. 정작 당신께서는 영화와 문학에 대한 해박한 지식을 바탕으로 '예술의 정신분석'이라는 독특한 분야를 개척하셨다. 선생님이 쓰신 『프로이트와 한국문학』*은 좋은 의사가 되기 위해 반드시 필요한 '인간에 대한 이해'에도 큰 도움이 될뿐더러 무척 재미도 있다. 엿보기와 엿듣기의 재미는 부정할 수 없는 것이다.

● 조두영 지음, 『프로이트와 한국문학』, 일조각, 2000.

3

떠나는 자와 남는 자

죽음의 자화상

입학시험 면접 때 의과대학 지원자들에게 "왜 의사가 되려고
하는가?"라고 물으면, 십중팔구 '남을 돕는 데서 보람을 찾고
싶어서'라고 대답한다. 그런데 의사가 되면 다 남을 도우며 보람찬
인생을 살 수 있는 것일까? 안타깝게도 의사의 능력에는 한계가
있다. 특히 내과 의사라면 죽어 가는 사람을 영웅적인 치료로
살려낼 때보다 죽어 가는 사람을 옆에서 같이 지켜보아야 할 때가
훨씬 더 많은, 어찌 보면 고통을 같이 나누어야 하는 직업이다.
실험실에서의 의학 연구가 희망을 안고 하는 것이라면 현실에서의
임상의학, 특히 대학병원의 내과는 본질적으로 우울할 때가 훨씬
많다. 병과의 싸움에서는 이기기보다는 질 때가 훨씬 더 많은
것이다.

병마와의 싸움에서 패배하여 가까운 사람을 죽음으로 인해
잃는다는 것, 특히 어린 시절 인생의 모든 것이라고 해도 과언이
아닌 부모의 죽음이나 나이 들어서 인생의 반려자를 잃었을 때의
상실감을 말과 글로 표현한다는 것은 여간한 재주와 진심이 함께

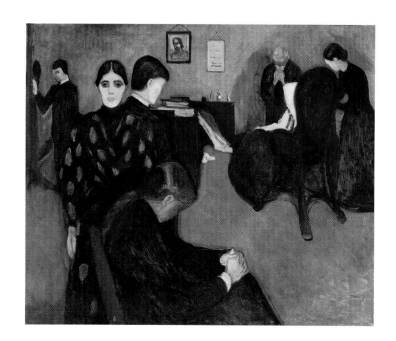

하지 않고는 어려운 일이다. 그렇다면 이 슬픔을 그림으로 표현해
낼 수는 있을까?

　뭉크의 〈병실에서의 죽음Death in the Sickroom〉에서는 환자가
죽은 직후 임종을 지켜본 가족들이 슬픔에 빠져 있는 모습이 절절히
묘사되어 있다. 알려진 대로 뭉크는 다섯 살 때 어머니를, 열네
살에는 누이를 결핵으로 잃었는데, 이 그림이 어머니를 잃었을 때
기억인지 아니면 누이를 잃었을 때 기억인지는 확실치 않다. 아마도
침대 위에는 영혼이 떠난 환자가 아직 그대로 누워 있을 병실에서
벽을 짚고 홀로 슬픔을 삭이고 있는 젊은이, 의자에 깊이 묻힌 채

조용히 흐느끼는 처녀, 초점 잃은 퀭한 눈으로 정면을 응시하고 있는 여인, 두 손을 모은 채 기도하는 흰 수염의 노인, 의자에 간신히 몸을 의지하고 있는 여인 등 한 사람 한 사람의 자세는 응축된 슬픔 그 자체라고 할 수 있다. 우리 병실에서 환자가 죽었을 때 흔히 듣게 되는, "아이고! 나는 어찌 살라고……" 하는 통곡은 남은 자의 슬픔이 누구를 위한 것인지 고개를 갸웃거리게 만든다. 이 그림에는 그런 울부짖음이 없다. 이들은 지금 서로 붙들고 통곡하는 대신 각자 혼자만의 슬픔에 잠겨 있다. 개인주의적인 서양 사람들답다. 그러나 등장인물의 이러한 정적이고도 극적인 포즈는 '정제된 슬픔'이라고 할 수 있다. 이 그림은 마치 감동적인 연극의 마지막 장면을 보는 듯한 느낌을 준다. 이제 한 인생의 막이 내린 것이다.

그림을 관통하고 있는 슬픔의 색조는 청록이다. 요즘 녹색은 흔히 무공해, 건강을 상징한다지만 뭉크의 청록색이 주는 느낌은 우울 그 자체로, 바닥을 구성하는 오렌지 빛이 도는 노란색과 어우러져 보는 이를 저절로 우울하게 만드는 힘이 있다. 청록색과 노란색으로 인한 우울의 느낌은 〈죽은 엄마The dead mother〉(1899)에서도 반복된다.

뭉크의 〈병실에서의 죽음〉이 사랑하는 사람을 떠나보낸 직후 남은 자들의 모습에 초점을 맞추고 있다면, 모네의 〈카미유 모네의 임종Camille Monet on Her Deathbed〉은 떠나는 자의 모습에 초점을 맞추고 있다. 지금 막 임종한 카미유 모네의 푸른 빛 도는 죽음의 얼굴이 화면을 가득 메우고 있다. 카미유는 젊은 무명화가 모네의 춥고 배고팠던 시절을 함께한 조강지처다. 모네가

모네
〈카미유 모네의 임종〉
1879년
오르세미술관
파리

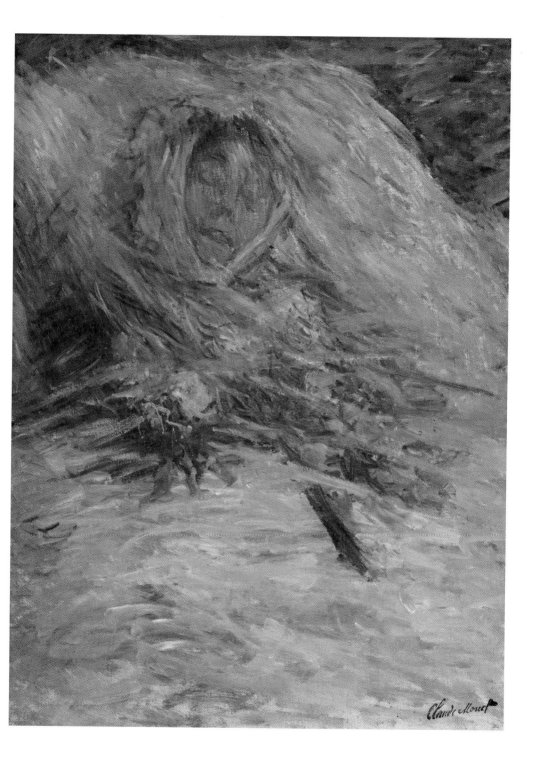

지베르니Giverny로 이사하고 화가로서 명성을 얻어 이제 고생이
끝나는 순간 카미유는 서른둘의 나이로 죽음을 맞는다. 사인은
가난할 때 얻은 폐결핵이었다. 삶의 온기가 사라지고 영혼이
빠져나간 순간의 육체, 안색이 생명의 빛깔에서 죽음의 빛깔로
변해가는 순간의 모습을 빠른 붓놀림으로 묘사했다. 특히 죽은 이의
안색이 충격적이다. 모네가 누구인가? 같은 사물이 빛에 따라
시시각각으로 다른 느낌으로 보이는, 빛의 효과를 평생을 두고
탐색한 '대단한 눈'의 소유자가 아니던가? 그 탐구의 결과로
얻어진 〈노적가리Haystacks〉나 〈루앙 대성당Rouen Cathedral〉
연작이 얼마나 많은 사람들의 감탄을 자아냈던가. 이제 그 '대단한
눈'은 슬픔의 눈물을 흘리는 대신에 관찰을 시작한다. 사랑하던
조강지처의 죽음 앞에서도 화가의 본능은 생명이 사라지면서
안색이 변하는 순간의 변화를 놓치지 않았던 것이다. 이 그림이
아내의 죽음을 슬퍼하기보다는 시시각각 빛의 변화에 따라 변해
가는 죽은 이의 모습을 화폭에 담고자 하는 제어할 수 없는 충동의
산물임을 모네 자신이 편지에서 고백하고 있다. 그에게서 프로의
모습을 본다. 방앗간 앞을 그냥 지나치지 못하는 참새의 본능이
이만할지.

두 그림이 떠나는 자와 남는 자를 제삼자의 시각에서 본
것이라면, 자신이 떠나는 모습은 어떻게 묘사가 될까? 병적으로
죽음에 집착하지 않는 한 자신의 죽음을 정면으로 응시하면서
화폭에 옮기기란 인생을 달관하거나 여간 용기를 내지 않고서는

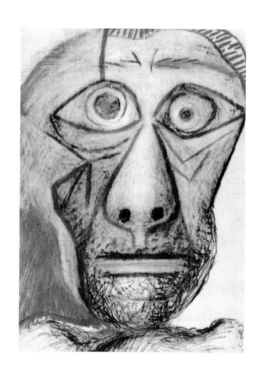

어려운 일이다. 피카소Pablo Picasso의 〈죽음의 자화상(1972년의
자화상)Self portrait facing death〉은 피카소가 죽기 1년 전에 그린
마지막 자화상이다. 마치 어린아이의 그림처럼 크레용으로 쓱쓱
그린 이 자화상은 그러나 녹록지 않은 메시지를 담고 있다. 먼저
동공 크기가 서로 다른 두 눈이 인상적이다. 신경과나 신경외과
의사가 보면 동공부등anisocoria으로 뇌 속에 병변이 있다고 할
소견이지만, 사실 불안하고 기괴한 느낌을 주는 이 짝짝이 눈동자는
흔들리고 분열된 자아를 표현한 것이다. 이 대단한 천재도 자신의

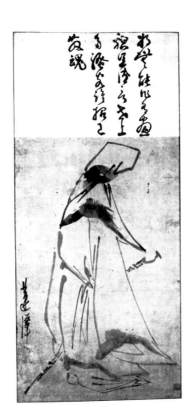

죽음을 예감한 뒤에는 흔들리고 있다. 이 흔들림은 뭉개진 분홍색
머리카락, 아무렇게나 자란 수염, 얼굴에 비해 턱없이 좁게 그려진
어깨, 깊고 유난히 뚜렷한 검은 콧구멍에서도 어렵지 않게
감지된다.

이에 반해 조선중기 화가인 연담漣潭 김명국金命國의
〈인물도(죽음의 자화상)〉는 정말 인생을 달관하고 초연한 사람이

임종을 맞는 모습을 보여준다. 이 그림이 왜 '죽음의 자화상'인지는 유홍준의 『화인열전』*을 통해서 알게 되었는데, 상복 차림에 두건을 쓰고 단장을 짚은 채 저승길을 향해서 허허롭게 떠나는 자의 쓸쓸한 뒷모습은 바로 화가 자신이다. 피카소가 죽음을 맞는 인간의 불안을 솔직하게 뚜렷한 형상으로 나타냈다면, 김명국은 빈손으로 왔다가 빈손으로 가는 인생의 종말을 개념적으로 훌륭히 형상화했다.

환자에게서 가끔 듣는 "죽어도 여한이 없다"거나, "죽는 것은 무섭지 않지만……"이라는 말은 뒤집으면 살면 더 좋겠다는 말과 다르지 않다. 의학은 질병과 건강을 다루는 분야지만 본의 아니게 죽음과도 자주 만나게 된다. 미술 속에 나타난 의학을 공부하면 뜻밖에도 삶과 죽음에 대해서 다시 생각하게 된다.

떠나는 자와 남는 자, 그러나 남는 자도 언젠가는 떠나게 되어 있는 것을 깨닫지 못하는 사람들은 오늘도 서로 상처를 주며 치고받는다.

●유홍준 지음, 『화인열전』, 역사비평사, 2001.

사형선고

의사, 특히 내과 의사 노릇을 하면서 불치병을 가진 환자에게
"당신은 결국 이 병으로 죽게 됩니다"라는 사실을 처음 알리게 될
때처럼 고통스러운 순간은 드물다. 이 청천벽력 같은 소리를 듣고
"아, 그렇습니까? 잘 알겠습니다" 하고 돌아서는 사람은 없다.
사람들은 대부분 "그럴 리가……", "뭐가 잘못되었을 거야"라는
부정의 단계를 거치게 된다. 그러면 의사는 고통스런 사실을 증거를
들어가며, 다시 말해서 환자가 가지는 일말의 희망도 부정하면서
설명을 되풀이해야 할 때가 많다. 마침내 사실을 받아들이게 된
환자에게는 그 뒤로 "왜 하필 내게 이런 일이……", "내가 뭘
잘못했기에……" 하는 분노의 단계가 찾아온다. 때로는 이 분노의
표출을 받아주는 것도 고스란히 의사의 몫일 때도 있다.
　　콜리어Hon John Collier의 〈사형선고Sentence of Death〉는 바로
이러한 장면을 그리고 있다. 어두운 실내에서 그림 속의 상황이
심각한 것임을 짐작할 수 있다. 어둠 속에서 정면을 응시한 한
남자가 유령처럼 앉아 있다. 두 손을 내려뜨린 채 하얗게 질려버린

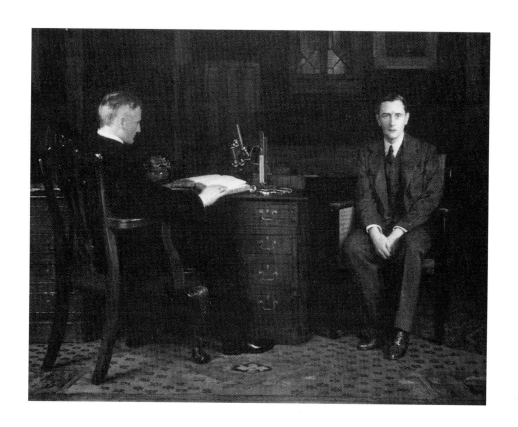

콜리어
〈사형선고〉
1908년
볼버햄프턴미술관
울버햄프턴

젊은 남자의 넋 나간 얼굴이 가슴을 친다. 비스듬히 뒷모습을
보이는 의사의 시선은 걱정스럽게 환자를 향하고 있다. 이제 막
당신은 죽을병에 걸려 있다는 충격적인 '사형선고'를 받은
순간이다. 이럴 때 머릿속이 하얘지면서 아무 생각이 나지 않는다고
하던가. 내과 의사인 필자는 이러한 순간을 많이 겪었기에 이
그림을 대하는 감회가 남다르지만, 경험이 없는 사람에게는 어떨지

모르겠다. 의사의 책상 위에는 청진기와 현미경이 놓여 있어 이곳이 진찰실임을 말해주고 있다. 화가는 법관의 아들이었다니 '사형선고'를 내리는 의사에게 재판정에서 선고하던 자기 아버지의 모습이 투영되었는지도 모르겠다.

이 그림이 그려진 것이 1908년이었으니 그 당시 젊은 나이에 사형을 선고받는 병이라면 무엇일까? 요즘이라면 암이나 에이즈를 연상하겠지만 당시 불치병의 대명사는 결핵이나 매독 같은 감염병이었다. 의사 책상 위에 놓인 현미경에서 가래검사를 연상할 수 있고, 이 환자의 병이 결핵일 가능성이 많다는 짐작을 할 수 있다. 그러나 환자의 병이 무엇이든 100년이 지난 지금에도 병명만 바뀌었을 뿐 이 같은 상황은 똑같이 반복되고 있다.

의과대학을 졸업한 지 얼마 안 된 햇병아리 의사 시절, 병실에서 보는 수많은 불치병 환자들이 "제가 무슨 병인가요?", "선생님, 저는 어떻게 되나요?"라고 묻거나 가족들이 "환자에게는 절대 말하지 말아주세요"라고 당부할 때 어떻게 해야 할지 당혹감을 느낄 때가 많았다. 그러다 보면 어물어물 환자와는 병에 대한 직접적인 언급을 피한 채, 또 환자도 속으로야 궁금하겠지만 묻지 않은 채 나름대로 '암묵적 타협'이 이루어져 치료가 진행되는 경우도 없지 않았다.

환자가 자기 운명을 바로 알고, 스스로 어떤 결정을 하도록 하고, 자기 인생을 정리할 기회를 갖는 것이 옳은가? 아니면 환자가 끝까지 희망을 잃지 않도록 결정적인 사실을 알리지 않은 채 치료를 격려해야 옳은가? 옳은 것은 과연 환자에게 좋은 것인가? 인생

경험이 많지 않은 젊고 미숙한 의사는 이럴 때 잘 해주고 싶고
도와주고 싶은 마음이 굴뚝같아도 방법이 서툴러서 본의 아니게
환자나 가족에게 상처를 줄 때가 있다. 물론 스스로 상처를 받을
때도 많다. 그러던 어느 날 회진이 끝난 뒤 필자는 선생님께
여쭤보았다. "선생님, 죽을병이 있는 환자에게 곧이곧대로
말해주어야 합니까?" 선생님께서는 당신도 햇병아리 시절 당신
스승께 당돌한 질문을 많이 했다고 항상 말씀하셨기에 필자도
용기를 내본 것이다.

　힐끗 필자를 쳐다보신 선생님께서는 '자식, 그럴 줄 알았다'는
표정으로 싱긋 웃으시더니 묻지도 않은 옛날이야기부터 꺼내신다.
옛날, 지금 같은 간암의 치료법이 없던 시절, 큰 기업체를 가진
사업가가 간암에 걸렸다. 담당 의사와 가족들은 환자가 희망을 잃지
않게 한다고 "괜찮다"를 연발했고, 환자도 그런 줄만 알았다.
그러다가 그만 사업가는 세상을 떠나고 말았다. 자신의 인생을
정리할 기회를 갖지 못한 것이었다. 그리고 몇 개월 뒤, 기업은
망하고 그 가족은 거리에 나앉고 말았다. 속된 말로 빚진 놈은 숨고
빚 준 놈만 나타난 것이다. 이야기 끝에 나온 선생님의 '원칙'은
다음과 같았다. 사회적으로나 가정적으로나 어깨에 짊어진 책임이
무거운 경우라면 본인이 설령 원치 않는 것 같은 눈치라도 남게 될
가족이나 직원들을 위해서라도 적극적으로 알려주어야 한다.
스스로 인생을 정리할 기회를 주어야 한다는 것인데, 세상에!
무거운 짐을 지고 평생 살아온 사람은 죽을 때도 책임을 완수해야

하는 것이다. 반면 환자가 사회적으로나 가정적인 책임이 그리 무겁지 않은 상황이고 의존적인 성격인 것 같으면 가족과는 의논하되, 환자에게는 직접 묻지 않는 한 미리 가르쳐주지 않고 희망을 잃지 않도록 격려하는 것이 좋다. 그러나 이럴 때라도 환자가 "제 병이 뭔가요?" 라고 물어온다면 다 이야기해주어야 한다. 이렇게 물을 때는 환자도 마음의 준비를 한 것이고, 의당 알아야 할 권리가 있는 것이므로. 당대의 명의로 명성이 드높던 선생님의 거침없고 명료한 이 원칙이 혼돈기에 있던 미숙한 햇병아리 의사에게는 상황을 정리하는 데 커다란 도움이 되었다.

어린아이가 훌륭한 인물로 성장하기 위해서는 좋은 가정교육이 반드시 필요하듯, 햇병아리 의사가 좋은 의사로 성장하기까지는 곁에서 보고 배울 수 있는 좋은 선생님이 반드시 필요하다. 좋은 의사란 혼자만 잘나서는 여간해서 되기 어려운 것이다. 남을 가르치는 자리에 있는 지금, 나는 어떻게 하고 있는지 생각하면 등에 식은땀이 흐른다. 운 좋게 좋은 선생님을 모셨던 필자도 좋은 의사가 되려면 아직 멀었다.

사형선고를 받는 환자의 감정은 약간이라도 의사에게 전염되기 마련이다. 그리고 의사는 여러 환자와 반복해서 이런 일을 겪어야 한다는 고충이 있다. 어찌 보면 대학병원의 내과 의사는 간접 경험으로 날마다 '죽는 연습'을 하면서 살고 있는지 모른다.

"이제 너는 혼자야"

엄마와 어린아이가 흔히 하는 '까꿍 놀이'의 본질은 분리불안
separation anxiety이다. 어린아이의 처지에서 이 세상 전부라고 할 수
있는 엄마가 눈앞에서 사라진다는 것은 온 세상의 종말이 오는
것과도 같은 일이다. 그러나 아이는 사라진 엄마가 몇 초 뒤 "까꿍"
하는 소리와 함께 다시 나타날 것을 믿고 있기 때문에 이 놀이가
재미있다. 까꿍 소리에 까르르 넘어가는 아이로서는 온 세상이 왔다
갔다 하는 대단히 스릴 있는 놀이인 것이다. 좀 짓궂은 엄마들은
아이 앞에서 죽은 척 움직이지 않는 장난을 하기도 한다. 아이는
엄마를 흔들어도 보고 때려도 보고 그래도 연기력이 뛰어난 엄마가
반응이 없으면 급기야 울음을 터뜨리는데, 공포로 인한 울음이기에
대개 흐느낌으로 이어져 여간해서는 그치게 하기 힘들다. 원하는
장난감이나 사탕을 얻지 못했을 때의 속상한 울음과는 차원이 다른
것이다.

　뭉크의 〈죽은 엄마와 아이The Dead Mother and The Child〉는
분리불안장애를 겪는 아이의 불안을 극명하게 보여준다. 죽은

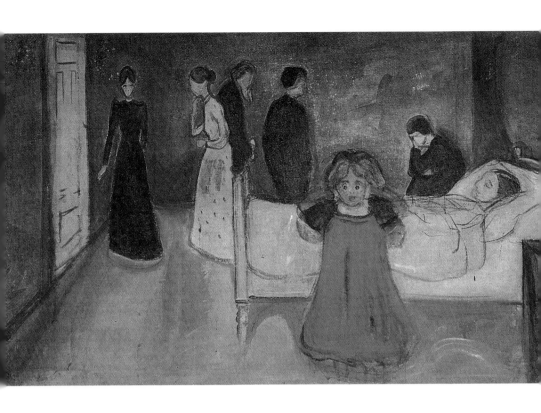

뭉크
〈죽은 엄마와 아이〉
1897년
쿤스트할레
브레멘

엄마가 누워 있는 병상으로부터 등을 돌린 대여섯 살쯤 되어 보이는
아이는 지금 두 손으로 자신의 귀를 막은 채 정면을 향하고 있다.
아이의 자세는 그 유명한 〈절규The Scream〉의 원형을 보는 것 같고,
마치 "이제 너는 혼자야!" 라는 환청을 듣지 않으려 기를 쓰는
모습을 보는 것 같다. 지금 이 아이는 엄마를 흔들어도 보고 불러도
본 뒤 아무 반응이 없는 엄마의 죽음을 확인하고 발길을 돌린
순간이다. 크게 확장된 동공이 지금 이 아이가 느끼고 있는 불안과

공포를 잘 말해준다. 아이는 더 이상 '웃고 안아주던 따뜻한 엄마'가 자신에게 없다는 사실을 확인하고 그 충격에 질린 나머지 울지도 못하고 있다. 어려서 즐기던 까꿍 놀이가 현실이 된 것이다.

뭉크의 어머니는 화가가 다섯 살 때 결핵으로 세상을 떠났다. 뭉크의 아버지는 의사였는데, 어린 뭉크는 어머니를 살려내지 못하는 아버지를 보고 평생 아버지에 대한 믿음이 흔들리는 장애를 겪는다. 그림의 배경에는 다섯 명이 있지만 이 그림에서 이목구비가 뚜렷하여 인격과 감정을 느낄 수 있는 것은 아이 혼자뿐이다. 지금 이 아이는 홀로 버려졌다고 느끼고 있고, 그림 속에 홀로 있는 아이 모습이 바로 어린 뭉크가 겪었던 심리적인 공황을 표현한 것이니 이 그림이 일종의 심리적 자화상인 셈이다.

이 그림은 뭉크의 또 다른 걸작인 〈병실에서의 죽음Death in the sickroom〉과 잘 어울린다. 〈병실에서의 죽음〉이 가족을 떠나보낸 어른들의 정제된 슬픔을 묘사하고 있다면, 이 그림은 아이의 심리를 탁월하게 묘사하고 있다.

어머니를 잃은 아이 심리가 공황이라면 아이를 잃은 부모 마음은 어떨까? 필즈Sir Samuel Luke Fildes의 〈의사The doctor〉(1891)나 콜비츠Käthe Kollwitz의 〈죽은 아이를 안은 엄마Woman with dead child〉(1903)가 아이가 떠나는 순간의 안타까움이나 죽은 아이를 부여안은 엄마의 동물적인 슬픔을 그리고 있다면, 클림트Gustav Klimt의 〈죽은 오토〉는 인플루엔자에 희생된 어린 아들의 죽은 모습을 그렸다. 자식을 잃은 부모의 슬픔이나 절망은 완전히 배제한

채 죽은 아이의 모습을 대단히 사실적으로 묘사한 터라 화가가 자기
자식을 그린 것이라는 것을 아는 순간 그를 피도 눈물도 없는
냉정한 아버지인 것처럼 느끼기 쉽다. 더구나 클림트는 누구보다도
자기 느낌을 그림에 많이 쏟아 부었던 화가가 아니던가.

　　그림 속 아이 불쌍한 오토는 클림트와 모델이던 미치
짐머만Mizzi Zimmerman 사이에서 태어난 아이였다. 클림트는 평생
결혼하지 않은 채 정신병이 있는 어머니와 누이와 함께 살았으니,
오토는 사생아인 셈이다. 어머니에게 고착된 심리를 가졌던
클림트의 여성편력은 매우 특이했다. 낮에는 당시 빈 최고의
의상디자이너인 에밀리 플뢰게Emilie Flöge와 어떤 육체적인 관계도
배제한 순수한 플라토닉 사랑을 나눈 반면에 밤에는 미치와
육체적인 사랑을 나누었다. 오토는 그때 태어났던 것이다.

이 사실적인 드로잉을 보고 있노라면 죽은 아이가 살았을 때 퍽 귀여웠을 것이라는 생각이 들고, 그러한 생각은 곧 안쓰러움으로 이어진다. 한 번 더 보면 화가가 냉정한 아버지라기보다는 살아 있을 때 그림 한 장 못 그려준 아버지가 사생아인 채 죽어간 자기 아이의 마지막 모습을 있는 그대로 마음에 간직하고자 한 애틋한 마음을 느낄 수 있다.

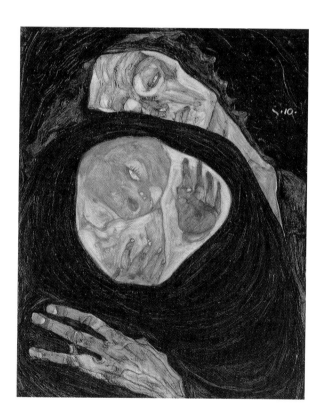

실레
《죽은 엄마》
1910년
개인 소장

빈이 낳은 또 하나의 천재이자 비틀림의 미학을 추구하던 에곤 실레Egon Schiele의 〈죽은 엄마Dead Mother〉는 충격적이다. 전체적으로 어두운 바탕에 검은 자궁 또는 자궁 모양의 강보에 싸여 있는 어린아이의 새빨간 입술 그리고 새빨간 손바닥과 죽은 엄마의 창백한 얼굴, 초점 없는 눈, 앙상한 흰 손이 강렬한 대조를 이룬다. 절대적인 보호막인 엄마가 죽어버린 지금 이 빨간 입술의 아이는 어떻게 될까?

전쟁터의 수많은 사진 중에서 죽은 엄마의 말라버린 젖가슴에 매달려 울부짖는 아이의 모습처럼 우리 마음을 흔드는 것은 없다. 어려서 엄마를 잃는다는 것은 그 아이의 일생에 정말 큰 재앙이다. 좋은 부모가 되기 위한 첫째 조건은 아이가 철들 때까지 살아 있는 것이다.

오늘도 외래에서는 폐림프관 평활근종증이라는 희귀하고도 심각한 호흡기병을 앓고 있는 젊은 여인이 자신의 임신 가능성에 대해서 상담을 해온다. 예외가 없지는 않지만 이러한 병을 가진 환자는 마흔을 넘기기가 쉽지 않다. 지금도 숨이 찬 환자는 임신이 이 병의 경과에 영향을 미칠지, 현재의 폐기능으로 임신이 성공적으로 지속되고 무사히 출산해서 자신이 엄마가 될 수 있을 것인지에 온 관심이 집중되어 있다. 그러나 막상 아이를 출산한다고 해도 자신이 언제까지 이 아이에게 엄마로 있어 줄 수 있는지 까지는 미처 생각이 미치지 못하고 있나 보다. 마음 약한 의사는 차마 앉은 자리에서 거기까지 지적하지는 못하고 생각 좀 해보자는 말로 우물우물 상담을 끝낸다.

숨 막히는 고통 속에서

"승객 중에 의사 선생님 계시면 승무원에게 알려 주십시오."
하늘을 날고 있는 여객기 속에서 다급한 방송이 나온다. '나갈까
말까. 미국에서는 응급처치 뒤에 경과가 나쁘면 고소당하는 일이
많다던데. 나 말고도 승객 중에 의사가 있을 거야.' 망설이는 김
선생을 옆 자리의 딸아이가 빤히 쳐다보며 한마디한다. "아빠,
의사잖아." 아뿔싸! 조기교육이 문제였다. 초등학교 1학년짜리가
영어 기내방송을 알아들은 것이다. 평소 아빠가 아픈 사람을
도와주는 의사라는 사실에 자부심을 느끼던 딸아이의 초롱초롱한
눈망울을 배반할 수 없어 일어섰지만, 김 선생의 발걸음은 마냥
무겁다.

임상경험이 많은 노련한 의사일수록 응급 환자가 두렵다. 더구나
요즘처럼 의료분쟁이 잦은 시대에는 더더욱 그렇다. 최선을
다했지만 결과가 나쁘면 책임을 추궁당할 가능성이 점점 높아지고
있지 않은가. 오죽하면 항공기 속에서 "승객 중에서 의사 선생님
계십니까?" 하는 다급한 방송이 나올 때 선뜻 나서지 않는 의사가

많아졌을까. 캘리포니아 의사회는 회원들에게 운전 중 교통사고 현장을 보았을 때 차를 멈추고 응급조치하는 일을 삼가도록 권한 적이 있다.

응급 중에서도 가장 분초를 다투는 응급은 숨이 막힐 때다. 아이를 키워 본 경험이 있는 부모라면 흔히 일생에서 가장 다급했던 순간을 아이 목에 무엇이 걸려 새파랗게 질리던 때로 기억한다. 어려서 물에 한 번이라도 빠져 본 적이 있는 사람은 지금도 생생히 기억할 것이다, 숨을 쉴 수 없을 때의 고통과 공포를.

숨도 쉬지 않고 맥박도 만져지지 않는 환자에게 의사가 가장 먼저 해야 할 일은 심장마사지가 아니라 숨길을 여는 것이라고 의학교과서는 가르치고 있다. 첫째, 기도를 확보하고(Airway), 둘째, 숨을 쉬게 하고(Breathing), 심장마사지(Circulation)는 셋째라는 것이 바로 심폐소생술의 ABC다.

고야Francisco José de Goya의 〈디프테리아Diphtheria〉는 바로 이러한 응급상황을 그리고 있다. 소아과 선생님들이 디피티DPT 예방접종을 열심히 한 덕분에 지금 디프테리아는 거의 볼 수 없는 병이 되었다. 그러나 고야가 살았던 18세기 중엽에서 19세기 초까지 디프테리아는 전염력이 매우 강하고 치사율이 높은 공포의 대상이었다. 디프테리아에 걸리면 처음에는 열이 나고 기침을 하다가 하루 만에 인후부에 막이 생겨서 숨길을 막게 되므로 극심한 호흡곤란을 겪다가 아이는 질식사하게 된다. 숨을 들이쉴 수 없게 된 환자는 숨통이 막힌 상황에서 어떻게든 숨을 쉬어보려는 처절한

고야
〈디프테리아〉
1819년
개인 소장

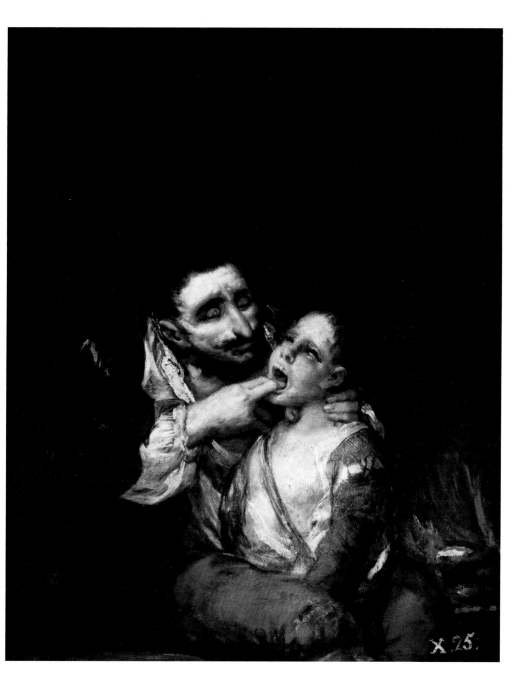

X.25.

노력을 하게 되는데, 어떤 고문도 이보다 고통스럽지 못하고 어떤
지옥도 이보다 더 끔찍하지 못할 정도로 경과가 극적이고도
치명적인 병이다.

그림을 보면 디프테리아에 걸린 아이가 숨이 막혀 눈이 돌아간
상황이다. 의식이 가물가물해지고 있다. 이 절체절명의 순간에 아이
아버지는 왼손으로 아이 목을 받치고, 오른손가락을 아이 목에 넣어
숨길을 틔워 보려고 애쓰고 있지만 헛된 노력에 지나지 않는다.
공포와 절망에 질린 나머지 거의 감긴 아버지의 두 눈과 표정조차
앗긴 굳은 얼굴 그리고 배경의 검은 어두움이 아이의 운명을
암시하고 있다.

이 절박한 순간 의사가 옆에 있었다면 아마도 연필 깎는
칼이라도 들어 목에 구멍을 내어 숨길을 확보하는 응급처치를 했을
것이다. 기관절개술은 듣기에 끔찍해도 그림 속과 같은 상기도
폐색의 상황에서 목숨을 구하는 유일한 길이다.

디프테리아 환자의 숨이 막히는 고통을 극명하게 드러내주고
있는 한 편의 지옥도와도 같은 이 그림을 들여다보고 있으면 가슴이
떨릴 정도다. 하지만 냉정한 의학의 눈으로 보면 아쉬움도 많이
남는 그림이다. 디프테리아로 질식해가는 아이에서 반드시
나타나게 마련인 새파랗게 질린 입술(청색증), 어떻게든 숨을 쉬어
보려는 필사적인 노력의 산물인 목 근육의 과도한 수축과 늑골과
늑골 사이와 쇄골상와의 함몰 등 상기도폐색의 극적인 여러 징후가
표현되어 있지 않은 것이 무척 아쉽다. 그리고 보면 아버지의

표정에서도 절망과 공포가 좀더 극적으로 묘사되었으면 하는
아쉬움이 들기도 한다.

하지만 숨이 막혀서 아이의 생명이 꺼져 가는 순간을 그린
그림인 만큼 모델을 앉혀 놓고 연구해가면서 그린 것이 아니라는
점을 이해하자. 아마도 화가가 기억을 되살려 어려서 본 충격적인
장면을 그린 것이 틀림없다고 생각하면 상기도폐색의 이런저런
의학적 증후가 묘사되지 않았다고 타박할 것이 아니라,
디프테리아라는 느닷없는 재앙 앞에 덧없이 스러져 가는 어린
생명의 극심한 고통과 이를 구하려 헛되이 발버둥치는 아버지의
절망을 마음으로 느껴야 할 것이다.

고야가 이 그림을 어떤 동기로 그렸는지는 전해지지 않는다.
다만 고야는 디프테리아에 걸린 어린아이가 숨이 막혀 죽어 가는
장면을 자기 눈으로 보았음에 틀림없다. 고야는 1746년에
태어났는데, 1740년대와 1750년대 유럽에서는 치명적인
디프테리아가 대유행했다. 따라서 어린 시절 아마도 자기 나이
또래의 아이가 디프테리아에 걸려 숨이 막히는 고통 속에
몸부림치면서 죽어가는 것을 본 충격이 이 그림을 그린 동기가 되지
않았을까 추측해본다. 그림을 그린 연도는 정확히 알려져 있지
않지만 그림의 분위기나 기법으로 보아 아주 초기 작품은 아닌 것이
확실하고, 1802년부터 1812년 사이에 그려진 것이 아닐까 한다.

예술가의 눈이란 예리하기가 그지없어서 작품 속에 환자를
묘사할 때 그 관찰력에 혀를 내두르게 되는 경우가 있다. 예를 들면

찰스 디킨스Charles Dickens의 소설 『피크위크 클럽의 기록 *The Posthumous papers of the Pickwick club*』에서 묘사되는 '언제나 졸립고 행복한 뚱보 조(Joe, the fatty boy)'는 폐쇄성 수면-무호흡증후군 환자의 일상적인 증상을 기가 막히게 묘사했다. 당시에는 이러한 병의 개념도 없던 시대였는데 훗날의 어느 의학논문보다도 정확하고 실감나는 환자의 모습이 생생하게 묘사되어 있다. 아마도 디킨스 주변에 이러한 환자가 있었음이 틀림없었던 것 같다. 의사가 묘사한 질병의 증상 중 이에 견줄 만큼 실감나는 것은 스스로 환자이던 내과 의사 시드넘Thomas Sydenham이 통풍痛風, gout에 대해서 기술한 것이 아니었나 싶다.

"깊은 밤 엄습하는 통증에 잠에서 깨어나……"로 시작하는 이 기술은 필자가 학생일 때 내과 교과서에 참고자료로 실려 있었다. 자신이 본 환자의 증상과 상태를 훗날 다른 사람이 보아도 잘 이해할 수 있도록 정확하고도 자세한 기술의 중요성을 강조하기 위한 것이었다고 기억하는데, 문필가 뺨치는 시드넘의 묘사력에 감탄을 거듭했다. 그런데 전자의무기록이 등장하는 바쁜 디지털 시대의 의사들이 기록한 병록에는 고작 몇몇 핵심단어keyword만 나열되어 있어 아쉬움을 더해준다.

죽음을 맞는 방법

질병과 건강을 다루는 의학을 업으로 삼다 보면 죽음과 자주 만나게 된다. 의학적인 사인이 다양하듯 죽음의 모습도 환자마다 살아온 인생의 다양함에 걸맞게 참으로 다양하다. 죽을 때 육체적으로 힘든 과정은 뇌두더라도 가까운 사람들이 지켜보고 애통해 하는 가운데 촛불 꺼지듯 조용히 임종을 맞는 경우가 있는가 하면, 아무도 예기치 못한 갑작스런 죽음 앞에서 몸부림치는 가족을 보아야 할 때도 있다. 그런가 하면 남은 생이 얼마 남지 않은 노인 환자를 앞에 두고 격렬한 재산 싸움이 벌어져서 환자가 슬그머니 고개를 돌리고 눈물짓는 경우도 보았다. 또 젊어서 가족을 버리고 돌보지 않았던 어느 노인은, 이 때문에 모진 성장기를 보내야 했던 딸이 죽음이 임박한 채 오갈 데 없게 된 자신을 거두어 돌보자 죄의식에 안절부절, "좀 어떠시냐"는 딸에게 "네, 네" 하면서 굽실거려 딸을 또 한 번 울리는 경우도 있었다. 누구도 원치 않지만 그렇다고 아무도 피해 갈 수 없는 죽음. 나는 어떤 모습으로 죽게 될까? 가족들이 지켜보는 가운데 평안하게 숨을 거두게 될까? 아니면

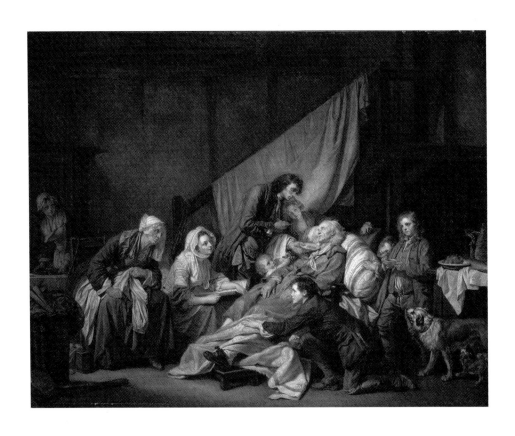

그뢰즈
〈중풍 환자와 그의 가족〉
1763년
에르미타주미술관
상트페테르부르크

아무도 지켜보는 사람이 없는 가운데 외롭게 죽음을 맞게 될까?

그뢰즈Jean-Baptiste Greuze의 〈중풍 환자와 그의 가족The Paralytic and his family〉은 간혹 '중풍 환자의 임종'으로 불리기도 하지만, 그림 속 환자를 보면 임종의 순간은 아무래도 아닌 것 같다. 그림을 보면 중앙에 빛을 받으며 사지가 마비된 중풍 환자가 있다. 환자는 푹신한 쿠션에 상체를 비스듬히 기댄 채 안락의자와

발받침에 뉘어 있다. 환자는 백발 노인인 데다가 병색이 완연하고 힘없이 눈을 감은 것이 오랜 병에 기력이 쇠잔한 모습이다. 환자 앞에는 아들인 듯한 남자가 걱정스런 표정으로 수프 접시와 숟가락을 들고 환자에게 어떻게든 먹이려고 애쓰고 있다. 의사의 눈에는 저러다 흡인성 폐렴이 생기지 않을까 걱정되지만, 보통 사람의 눈에는 환자에 대한 가족의 애정이 묻어나는 정경이다.

환자 주위에는 손자, 손녀인 것 같은 아이들 대여섯이 편찮으신 할아버지를 바라보고 있다. 심지어 의자 뒤에 숨어 얼굴의 반만 빠끔히 보이는 장난기 어린 아이 역시 시선은 할아버지 뒤통수에 가 있고, 그림 오른쪽에 있는 이 집에서 기르는 개조차도 시선이 환자를 향하고 있다. 지금 이 대가족의 관심은 온통 아픈 할아버지에게 가 있는 것이다. 게다가 조금 큰 아이들은 환자 발치에서 담요를 잘 덮어드리거나 환자가 드실 홍차를 들고 있고, 작은 아이들은 환자의 침대에 매달려 천진한 눈빛으로 '나름대로' 할아버지에 대한 애정을 표하고 있다. 긴 병에 효자 없다지만 오랫동안 병석에 있었던 것이 분명한 이 노인은 지금 가족들의 사랑과 관심을 한 몸에 받은 채 죽음을 준비하고 있다.

불과 얼마 전까지만 해도 대가족제도의 와해와 핵가족화는 커다란 사회 변혁으로 여겨졌다. 그런데 숨 돌릴 틈 없이 변해가는 현대사회에서는 아예 가족제도 자체의 붕괴가 새로운 사회현상으로 떠오르고 있으니 현대를 살고 있는 우리 눈에는 참으로 보기 힘든 광경이다.

대가족제도 아래에서 늙고 병든 환자를 돌보는 것이 가족의 몫이었다면, 가족이 모두 바쁜 현대에서는 사회의 몫이 점차 커지고 있다. 그 대표적인 예가 호스피스일 것이다. 현대의 호스피스는 치유 가망이 없는 환자가 인간다운 존엄성을 지키면서 편안한 죽음을 맞이할 수 있도록 환자와 그 가족을 돕는다는 취지로 운영되고 있다. 그러나 원래는 중세유럽에서 먼 성지순례여행 중인, 지치고 병들고 가난한 순례자들을 위해서 안식처를 제공하는 취지로 생겨난 것이었다가 점차 의학과 과학기술이 발전하면서 현재의 모습으로 변했다.

모르벨리Angelo Morbelli의 〈밀라노 트리불치오 호스피스의 축제일Feast Day at the hospice Trivulzio in Milan〉은 앞의 그림과 극적으로 대비되는 또 다른 죽음을 보여준다. 현대적인 호스피스의 효시는 1967년 런던에 설립된 성 크리스토퍼 호스피스다. 이 그림이 그려진 19세기 말은 의학이 제법 발달한 시기이니 그림 속 호스피스는 원래의 호스피스와 현대적 호스피스의 중간 단계라고 할 수 있겠다. 어쨌든 외롭고 병들고 가난한 사람들의 안식처이던 것만은 분명하다.

그림을 보면 한때 밀라노를 통치하던 트리불치오Trivulzio 가문이 세운 호스피스에서 축제일을 맞아 예배를 보는 모습이다. 넓은 예배당 안에 띄엄띄엄 떨어져 앉은 백발 노인들에게서 외로움과 소외가 절절하게 느껴진다. 그런데 앞날이 얼마 남지 않은 외로운 이들은 왜 서로 가까이 모여 있지 않은 것일까? 비슷한

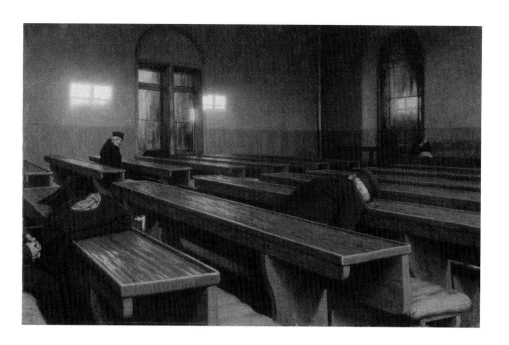

처지의 사람들끼리 옹기종기 모여 앉으면 그나마 삶의 온기를 더
느낄 수 있을 텐데……. 앞에 있는 얼굴이 곧 자기 모습인 지금 서로
마주하기가, 곧 자신을 정면으로 응시하기가 거북한 것일까?
아니면 새로운 인간관계를 시작하기에는 너무도 늙고 지쳐버린
것일까?

 예배당 벽에 맞은편 창문을 통해 길게 드리운 사각형의 노란
햇살은 지금이 늦은 오후임을 알려주고 있어 그림 속의 백발 노인
환자들의 처지인 인생의 황혼을 잘 상징하고 있다. 이 쓸쓸하고
서글픈 예배당 안에서 두 손 모아 기도하고 있는 멀리 앉은 노인

환자의 경건함과 쓸쓸함 그리고 그림의 왼쪽 끝에 벗어서 개켜 놓은 저고리만 보이는 또 다른 노인 환자의 소외가 느껴지는 가운데 그림 가운데에는 한 노인 환자가 엎어져 있다. 아무도 눈치 채지 못한 가운데 조용히 그러나 쓸쓸히 숨을 거둔 것이다. 호스피스라면 응당 환자들을 돌보는 이들이 있을 텐데, 이 그림에는 이들의 모습이 보이지 않는다. 화가는 아무리 사회가 돌본다고 해도 죽음이란 '그 누구와도 나눌 수 없는 혼자만의 외로운 과정'임을 말하고 싶었던 것인지도 모른다. 그러고 보니 이 걸작에는 화가의 서명도 드러나지 않게 처리되었다. 혹시 이 외롭고 쓸쓸한 죽음을 방해라도 할까 봐 그림 속 맨 뒷줄에 있는 긴 책상에 마치 누가 낙서라도 새긴 것처럼 이름을 새겨(그려) 넣었다.

선택할 수만 있다면 그뢰즈의 그림처럼 죽기를 누구든 원하겠지만 가족제도가 붕괴되어 가는 현대의 삶에서는 '호스피스의 축제일'에서와 같은 죽음을 맞을 가능성이 자꾸 높아지고 있다. '나는 죽을 때 어떤 모습일까'를 생각한다면 지금의 삶이 조금은 더 여유롭고 겸손해지지 않을까?

젊어서 죽어야 한다는 것

사람은 누구나 죽는다. 먼 옛날 천하를 얻은 진시황은 불사약을 찾았다지만 부질없는 발버둥이다. 병석에 누워 죽음을 기다리는 독설가에게 "죽음이 어떤가" 하고 짓궂게 묻자, "아직 안 죽어 봐서 모르겠다" 라고 쏘아붙였다는 일화에서 죽는 자의 외로움과 분노가 느껴진다. 죽음은 누구도 원치 않지만 그렇다고 피해갈 수 있는 것도 아니다. 종합병원의 내과 의사는 죽어가는 환자를 끝까지 곁에서 지켜보아야 할 때가 많다. 겉보기에 냉정한 의사도 이러한 일을 반복하면 자신도 모르게 우울증에 빠지기도 하는데, 마치 가랑비에 슬그머니 옷이 젖는 이치와도 같다. 죽어가는 환자를 대할 때 '살 만큼 살았다'고 자타가 인정하는 환자와 한창 나이에 죽음을 맞이해야 하는 환자를 대하는 것은 사뭇 다르다.

퀴블러-로스Elizabeth Kübler-Ross라는 정신과 의사는 죽음을 받아들이는 단계를 부정-분노-협상-우울-수용의 5단계로 설정했는데, 상당히 그럴듯해 보인다. 젊어서 죽는다는 것은 자아실현의 기회를 송두리째 날려 버리는 것으로, 그 누구에게도

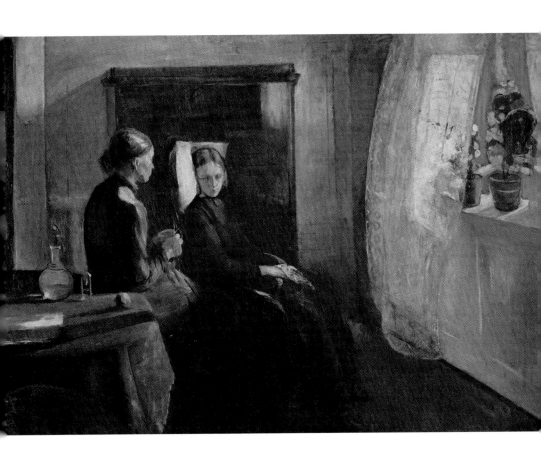

뭉크
〈봄〉
1889년
국립미술관
오슬로

받아들이기 어려운 일인 만큼 부정이나 분노가 클 수밖에 없겠다.

옛날에는 젊어서 죽는 가장 큰 원인이 결핵이었다. 뭉크의 〈봄Spring〉은 머지않아 죽음을 앞두고 있는 젊은 여인의 소외와 좌절을 침묵 속에 그리고 있다. 창밖은 화창한 봄날이다. 창가의 밝은 빛은 화사하기 이를 데 없고 얇은 레이스 커튼을 날리는

봄바람이 피부로 느껴지는 것 같다. 그런데 이와는 대조적으로 방안 분위기는 가라앉아 있다. 침묵이 흐른다. 결핵을 앓고 있어 자신이 얼마 안 있어 죽으리라는 것을 잘 알고 있는 젊은 여자는 만물이 소생하는 화창한 봄날을 애써 외면하고 있다. 자신의 불행과는 상관없는 아름다운 세상에 대한 좌절과 소외가 느껴진다. 환자 곁에는 얼굴이 야윈 중년 부인이 앉아 있는데, 환자를 바라보고 있는 비스듬한 뒷모습에서 안타까움이 느껴진다. 두 사람 모두 검은 옷을 입고 있어 젊은 여자의 운명을 암시하고 있다. 화창한 봄빛을 처리한 화가의 솜씨가 놀랍다. 일단 훑어보기에는 애잔한 느낌이 들 뿐 뭉크의 후기 작품에서 느껴지는 기괴함이나 분열의 모습은 찾아볼 수 없다.

그림의 주인공은 뭉크의 누나인 소피에라고 알려져 있다. 뭉크의 어머니도 결핵으로 화가가 다섯 살 때 죽었다. 이때 어린 뭉크는 의사이던 아버지가 어머니를 살리지 못하는 것을 보고 절대자가 아님을 깨닫고, 이후 부자父子관계가 평탄치 않게 되는 중요한 계기가 되었다고 정신분석은 말한다. 곁에 있는 부인은 어머니가 세상을 뜬 뒤 집안 살림과 조카들의 뒤치다꺼리를 헌신적으로 해 주던 이모 카렌으로, 매우 강인한 성격을 지녔다고 한다. 뭉크와 정서적 유대관계가 깊었던 소피에는 열여섯 살 때 죽었으니 그림 속 여자 나이가 열여섯을 넘지 않을 터. 그런데 이보다 훨씬 성숙해 보인다. 이 그림은 누이가 죽은 지 8년 뒤에 그때의 기억을 되살려 그린 것이다. 긴 병 끝에 심적으로 분노와 좌절, 체념을 겪은 누이가

어린 뭉크의 눈에는 성숙해 보였으리라.

하지만 다시 환자의 눈을 보자. 깊게 그늘진 눈 그러나 놀랍게도
눈빛은 살아 있다. 젊어서 죽어야 하는 자신의 운명에 대한
이글이글 타오르는 분노가 속에서 끓고 있는 것이 느껴지지 않는가.
야무지게 다문 입술에서도 같은 느낌을 받을 수 있다. 이 여자는
아직 자신의 죽음을 마음속에서 납득하지 못하고 있는 것이다. 역시
결핵을 앓고 있는 오페라 〈라 트라비아타La Traviata〉의 여주인공
비올레타가 젊어서 죽어야 하는 자신의 운명에 대한 분노를
표출하는 아리아를 듣고 있는 느낌이다. 이 절규에 가까운 아리아는
긴박한 현의 피치카토pizzicato와 어우러져 가슴을 후벼 판다. "이제
모든 고통이 끝나고 기쁨이 찾아왔는데 바로 이 순간, 이렇게 젊은
나이에 죽어야 하다니⋯⋯." 깊은 침묵 속에는 이렇게 끓어오르는
분노가 자리하고 있다.

인터페론 감마 수용체의 결핍이라는 유전적 결함으로 백약이
무효이던, 난치성 결핵을 앓은 끝에 죽어야 했던 한 젊은 여인이
생각난다. 난치성 결핵 환자는 대부분 의사의 지시대로 약을
복용하지 않고 마음대로 투약을 중단한 경험을 갖고 있다. 자기
책임이 상당 부분 있는 셈이다. 그런데 이 환자는 긴 투병기간 동안
단 한 번도 의사의 지시를 어긴 적이 없었다. 주치의는 놀라운 투병
의지와 의사에 대한 전적인 신뢰에 감탄만 거듭할 뿐이었다. 그러나
선천적인 결함 때문에 치료 효과를 보지 못하고 몇 년 동안 좌절과
고생을 거듭하다가 20대 후반에 그만 최후를 맞고 말았다. 마지막

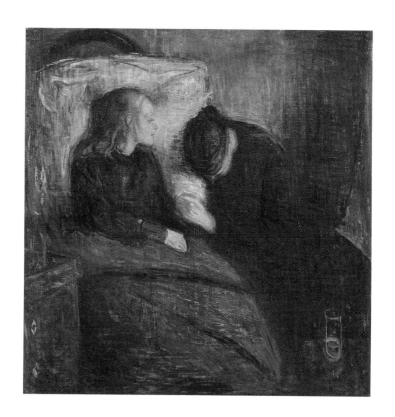

순간이 가까워오자 가쁜 숨을 몰아쉬며 주치의의 손을 잡은 환자는 메마른 입술로 안간힘을 쓰며 말했다. "선생님, 아무리 생각해도 저는 잘못한 것이 없어요." 이 좌절과 분노를 어떻게 헤아릴 수 있을까.

우리는 뭉크의 이모와 누이를 〈병든 아이The sick child〉에서 다시 만난다. 이 그림에서는 좌절과 분노가 체념이라는 포장을 벗어던진

채 더 생생하게 느껴진다. 머리숱이 적고 창백한 아픈 소녀의 허공을 쏘아보는 시선, 고개 숙인 부인의 깊은 좌절에서는 어머니를 대신한 이모의 절절한 사랑이 묻어난다. 그림의 오른쪽 아래 부분에는 별로 도움이 되지 않는 약그릇이 놓여 있다. 두 사람 모두 검은 옷을 입고 있어 병든 소녀의 운명을 짐작케 한다. 같은 대상을 그린 것인데 분노를 속으로 삭이고 체념을 표현할 때는 훨씬 성숙한 모습으로, 분노와 좌절이 표면에 나타날 때는 어린 소녀의 모습으로 표현한 것이 흥미롭다. 그림을 그린 연도는 〈병든 아이〉가 3년 이르지만 누이가 죽었을 때 뭉크는 고작 열네 살이었던 만큼 두 그림 모두 훗날 기억을 되살려서 그린 것이다. 여기에서는 뭉크의 후기 작품에서 나타나는 기괴함과 불안의 싹이 보인다.

지금 결핵은 불치병이 아니다. 따라서 우리는 이 그림을 안전지대에 앉아 불구경하는 심리로 감상할 수 있고, 결핵 환자들도 자기 병을 대수롭지 않게 여기는 경향이 많다. 1970년대 항결핵제 리팜핀의 개발 이후 95퍼센트가 넘는 치유율을 보이는 4제劑 병용요법은 얼마나 큰 축복인가. 그런데 요즘도 한두 달 치료한 뒤 증상이 없어지면, 다 나았는데 의사가 괜히 자꾸 약을 먹이려 한다는 생각에 스스로 약을 끊어 결국 약에 대한 내성을 유발하고 난치성 결핵으로 만들고 있는 환자들을 보면 안타깝기만 하다. 암 환자가 자신의 자유의지로 생명연장을 위한 치료를 거부한다면 그 결정은 존중되어야 한다. 하지만 결핵 환자에게는 그럴 권리가 없다. 결핵은 전염병이므로 약을 먹지 않아 다시 균을 퍼뜨리게

되는 그 순간, 그는 공중보건의 적이 되고 만다. 결핵 환자가 약을 먹는 것은 자신이 살기 위해서뿐만 아니라 남을 배려해야 하는 사회적인 의무를 다하는 일이기도 하다.

그건 그렇고, 100여 년 전 사람들에게 결핵이 속수무책인 공포의 대상이었듯이 지금은 암이 그 자리를 차지하고 있다. 후세 사람들이 "21세기 초반까지도 암에 걸리면 절망적이었지"라며 되뇌며 감상할 수 있는, 암 환자의 절절한 내면세계를 요즘 화가들은 주목하고 있는지 궁금해진다.

자식을 가슴에 묻다

"차라리 제가 아픈 것이 낫겠어요." 아픈 아이들의 부모한테서 흔히 들을 수 있는 말이다. 흔히 들을 수 있다고 해서 이 말 속에 담겨 있는 안타까움을 가볍게 흘려서는 안 된다. 이 말은 진정이다. 노처녀가 시집가기 싫다거나 늙은이가 이제 그만 죽어야겠다는 애교에 가까운 푸념과는 완연히 차원이 다른 말인 것이다. 내 아이가 아니더라도 아픈 아이를 보면 마음이 찡해진다. 병마에 시달리면서도 아이의 눈망울은 천진하다. 그러다가 혹 자식을 잃기라도 하면 부모 가슴에는 커다란 못이 박힌다. 부모가 죽으면 뒷산에 묻지만 자식이 죽으면 가슴에 묻는다는 말은 그냥 하는 말이 아니다.

　아픈 아이와 죽은 아이 또 그를 대하는 어머니의 마음이 드러난 그림 석 점이 있다.

　메추Gabriel Metsu의 〈아픈 아이The sick child〉라는 17세기 그림에서는 먼저 아픈 아이의 힘없이 퀭한 눈동자가 눈길을 잡아끈다. 그림만 보고 아이가 앓는 병을 짐작하기는 어렵지만 병에

시달린 아이가 사지를 축 늘어뜨린 채 힘없는 시선으로 우리를 보고
있어 그 모습이 안쓰럽기 짝이 없다. 네덜란드 사람답게 건장한
체구의 젊은 어머니는 이 아이에게 무엇이든 먹이려고 애쓰는
모습이고, 그 옆에는 약병이 놓여 있다. 벽에 걸린 두 점의 액자와
족자가 만드는 사각형과 아이 옆 의자의 수직선으로 인해 아이와

엄마는 갇힌 듯한 느낌을 주어 아이의 병세가 쉽게 회복되지 못할 것임을 암시한다. 특히 이 그림에서 어머니가 입고 있는 치마는 붉은색과 푸른색이고, 아이의 윗옷은 노란색이어서 삼원색의 조합을 이루고 있다. 이러한 조합은 아이의 다리에서 어머니의 팔 그리고 아이의 상체로 이어지는 대각선과 맞물려 보는 이의 시선이 자연히 아이에게 쏠리고 아이와 시선이 부딪히도록 유도하고 있다. 화가의 치밀한 계산이 읽히는 부분이다. 벽에 걸린 오른쪽 그림은 십자가에 못 박힌 예수의 모습이어서 역시 아이의 운명을 암시하고 있다. 이러한 면에서는 죽은 예수를 안고 슬픔에 빠진 성모 마리아를 그린 전통적인 피에타Pietà를 연상시키는 작품이다.

이에 반해 피카소Pablo Picasso의 청색시대The Blue Period 작품인 〈아픈 아이The sick child〉에서는 아이의 표정보다도 엄마의 표정에 더 눈이 간다. 아픈 중에도 초롱초롱한 아이의 눈망울과는 달리 아픈 아이를 안고 넋이 나간 엄마는 필자가 일하는 병원의 어린이병원 대기실에서 많이 보던, 그런 표정을 하고 있다. 지금 이 엄마는 질병이라는 실체가 보이지 않는 재난으로부터 아이를 어떻게 보호할지 아무런 대책도 없이 넋이 빠졌다. 동물도 새끼를 해치려는 상대에게는 목숨을 아끼지 않고 덤벼드는데, 도대체 어떻게 저항해야 할지 몰라 무력하기만 한 모성의 좌절이 심금을 울린다. 질병이 모습을 볼 수 있는 존재라면 세상 어머니들은 자신이 피투성이가 될지언정 그 병마를 향해 몸을 아끼지 않고 달려들었으리라. 피카소 필생의 대작인 〈게르니카Guernica〉에도

피카소
〈아픈 아이〉
1903년
피카소미술관
바르셀로나

왼쪽 아랫부분에 죽은 아이를 부여잡고 울부짖는 어머니가 그려져 있지만, 울부짖는 모습보다도 멍하게 넋이 나간 이 모습이 훨씬 더 마음에 와 닿는다.

아이가 아플 때의 어머니 마음 또 끝내 아이를 잃었을 때 어머니의 절망과 아픔은 콜비츠의 〈죽은 아이를 안은 여인Woman With Dead Child〉에서 절정을 이룬다. 콜비츠는 20세기를 살았으면서도 당시 유행하던 모더니즘이나 그림의 형식에는 무관심한 채 그림이 전달하는 메시지와 느낌, 그림이 당대의 사회에 미치는 영향에 관심을 쏟았다. 그래서 비교적 쉽게 그 느낌에 접근할 수 있는 화가다. 돈과는 담을 쌓은 채 빈민굴에서 헌신적으로 진료하던 의사의 아내였던 콜비츠는 남편의 진료소와 동네의 가난하고 병든 사람들에게 특별한 관심을 가졌고, 이들을 그렸다. 중산층 출신이었지만 사회주의자였고, 제1차 세계대전 때 사랑하던 아들을, 제2차 세계대전 때는 같은 피터라는 이름의 손자를 잃어 뒷날 반전적인 메시지가 강한 그림을 많이 그리기도 했다. 노동자의 모습이나 〈소비에트를 지키자〉 같은 정치적인 색채가 있는 그림도 그렸는데, 이러한 성향 때문에 뒷날 우리나라에서도 민중미술의 원조로 인식이 되었다.

그림이 그려진 연도로 보아 아직 전쟁에서 아들을 잃기 전 작품이니, 여기에서 죽은 아이는 남편이 진료하던 빈민굴에서 질병과 영양실조로 죽어간 아이인 듯하다. 하지만 뒷날 콜비츠의 개인적인 불행과 맞물려 이 아이가 병이 아니라 전쟁터에서 죽은

아이이고, 어머니는 화가로 여겨 반전의 상징적 이미지로
사용되기도 했다. 어쨌거나 자식을 앞세운 어머니의 절절한 아픔과
절망이 고스란히 드러나 있는 그림이다. 병 때문이든 전쟁 때문이든
자식을 잃은 어머니의 슬픔이 어찌 다르겠는가. 독일 사람인
콜비츠지만 이 그림 속 어머니를 보면 골격이 백인이 아니라 구석기
시대의 원시인과도 같은 모습을 하고 있다. 이러한 모습과 팔뿐만
아니라 가슴, 다리, 심지어 얼굴까지 온몸으로 죽은 아이를 웅크린
채 끌어안고 있는 모습에서 형언할 수 없는 가장 원초적인 밑바닥

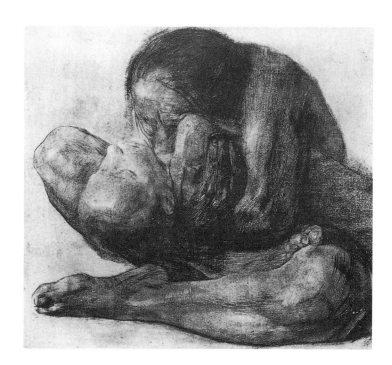

콜비츠
《죽은 아이를 안은 여인》
1903년
국립미술관
워싱턴 D.C.

슬픔이 그대로 배어나오고 있다. 아무리 냉혈한이라도 이 그림을 대하면 무언지 모르는 뜨거움을 느낄 것이다.

아이를 잃은 어머니의 심정에 비할 바는 아니지만 그 반대도 있다. 필자의 환자 중 백 살 노모를 모시고 있는 여든의 노인이 계셨다. 심한 병이어서 여명을 가늠하기 어려운 상태인 이 환자에게 단 하나 걱정거리는 '자신이 먼저 가버려서 어머니 가슴에 못을 박는 불효를 저지르면 어쩌나' 하는 것이었다. 담당 의사인 필자의 손을 붙잡고 "어떻게든 어머니보다 단 하루만이라도 더 살게 해주세요"라고 간곡히 부탁하던 노인 아드님의 표정이 지금도 생생히 기억난다. 그러던 어느 날 외래에 오신 그 노인 아드님은 적이 안도한 표정으로 말했다. "어머니께서 2주 전에 돌아가셨습니다." 그리고 몇 달 뒤 아드님도 어머님 뒤를 따랐으니, 백 살 노모께서는 당신 아들의 마지막 효도를 아시고 가셨는지……

4

의사의 길은 험난해

두개골을 어루만지며 밤을 지새다

옛날에 가난한 젊은 연인들이 있었다. 결혼할 돈도 없던 그들에게
유일한 희망은 머리가 좋은 남자가 고시에 합격하여 판·검사가 된
뒤 번듯한 결혼식을 올리는 것이었다. 하다못해 논두렁 정기라도
타고나야 합격할 수 있다던 옛날의 사법고시. 남자는 하루 종일
고시 공부를 하고, 여자는 삯바느질을 비롯한 갖은 궂은일을
다하면서 생계를 책임지는 뒷바라지에 힘든 하루하루를 지탱해
간다. 몇 년 만에 드디어 남자가 고시에 합격하여 법률가가
되었지만, 여자는 고생에 찌들어 고운 모습이 많이 가셨다. 그때
예쁜 부잣집 아가씨가 그들 앞에 나타났으니……. 옛날 신파의 한
토막이지만 이를 우습게 보면 안 된다. 실제로 이런 일이 벌어졌던
것이다. 사법시험 선발 인원이 늘어 판·검사되기가 옛날보다
쉬워졌다는 요즘도 이런 일이 없으란 법은 없다.

　의사가 되기 위해서는 오랜 기간 수련과정을 거쳐야 한다.
봉급이 요즘은 다소 올랐다고는 하지만, 인턴·레지던트 시절의
혹독한 근무와 박봉은 유명하지 않은가. 그 기간 동안 제대로

돈벌이를 하지 못하니 의료계 역시 이런 일이 없지는 않을 것이다.

올러Francisco Oller의 〈학생The student〉은 바로 이렇게 고생하는 그러나 희망을 가지고 있는 젊은 연인들의 모습을 보여준다. 그림을 보면 잔뜩 구부린 채 집중해서 바느질을 하고 있는 여인과 책을 읽고 있는 남자가 눈에 띈다. 작은 책상 앞에는 커다란 거울이 걸려

있어, 이 책상이 남자에게는 책상이지만 여자에게는 화장대임을 알 수 있다. 그런데 남자의 오른쪽 무릎 위에 무언가가 놓여 있다. 남자는 책을 읽으면서 오른손으로는 이것을 짚고 슬슬 굴리고 있는 것 같다. 자세히 보니 사람의 두개골이다. 이 남자는 의과대학생인 것이다. 그러고 보니 읽고 있는 두꺼운 책이 해부학 책인 듯하고, 지금 한창 해부학 시험 공부를 하고 있는 중인 것 같다. 보통 여자라면 두개골을 보고 징그러워 비명을 지를 텐데 지금 그림 속의 여자는 두개골과 한 방에 있다는 사실에는 전혀 신경 쓰지 않은 채 자기 일에만 몰두하고 있다. 따님을 의과대학에 보낸 어느 소설가가 방을 치우다 사람 뼈를 발견한 느낌을 쓴 글이 생각난다. 한 집안에서 의사가 나오기까지는 가족들도 문화적 충격을 겪는다.

책상 위에는 커다란 커피포트가 놓여 있고, 두꺼운 책 옆에는 커피 잔이 놓여 있어 이 남자의 공부가 쉽게 끝날 것이 아님을 암시하고 있다. 아마도 밤을 꼴딱 새워야 할 것이다. 해부학 시험을 겪어본 사람은 아는 일이다. 빛이 들어오는 창가에 앉은 여자 앞에도 커피 잔이 놓여 있어 이 바느질 또한 밤을 새워 해야 할 일임을 알려준다. 지금 가난한 이 연인들은 함께 있으되 아무런 말도 없이 각자 일에 몰두하고 있다. 가난한 의과대학생과 그를 사랑하여 헌신적으로 자기희생적인 뒷바라지를 하는 여인의 모습이다. 젊은 시절이었더라면 가슴 뭉클했을 이 장면을 보면서 '과연 이 이야기는 해피엔딩일까' 하는 걱정이 먼저 드는 것을 보면 필자도 나이가 들었나 보다. 여인이 과히 미인이라고 할 수 없는

점과 여인이 구부린 채 바느질하는 모습이 주위를 돌아보지 않고
치열한 데 반해서, 남자는 한 팔을 괴고 책을 읽는 비스듬한
자세여서 한결 여유 있어 보이는 것이 자꾸 마음에 걸린다.

올러는 푸에르토리코에서 태어나 파리에서 그림을 공부했다.
처음 쿠르베Gustave Courbet의 사실주의에 기울었다가 그 뒤로는
피사로Camille Pissarro의 영향으로 인상파의 경향을 띠게 된다. 이
그림의 색조와 붓놀림은 인상파의 것이다. 그림 속 주인공들의 경제
형편에 어울리지 않는 화사한 방의 분위기와 색조는 보나르Pierre
Bonnard의 그림과도 닮았다. 이 그림은 반 고흐의 주치의이자
미술에 대한 안목이 뛰어난 것으로 유명한 가셰Gachet 박사의
소장품이 되었다가 뒷날 오르세Orsay미술관에 소장되었다. 이
그림의 모델인 의과대학생은 쿠바 출신의 아귀아르인데 그림에도
소질이 많았다고 전한다. 그런 까닭에 올러의 모델이 되었을
것이다.

이 그림과 비슷한 시기에 그려졌고 같은 미술관에 소장되어
있으며, 시험 공부를 하는 의대생들을 다뤄 흔히 같이 소개되는
그림 중에 파스테르나크Leonid Osipovich Pasternak의 〈시험 전날
밤The night before examination〉이 있다. 그림 속에는 의대생 네 명이
내일 있을 해부학 시험에 대비해 함께 모여 공부를 하고 있으니,
요즘도 의대생들 사이에 흔한 스터디 그룹의 공부 장면인 셈이다.
'시험 전날 밤'이지만 인상파적인 붓놀림으로 그려져 있어 창을
통해 들어오는 빛의 분위기가 마치 낮인 듯하다. 그림 속에는 시험

전날의 긴박감 속에서 흰 셔츠 바람으로 공부를 열심히 하고 있는
두 의대생이 먼저 눈에 띈다. 그중 한 명의 손에는 실습용 두개골이
들려 있어 공부의 주제가 해부학임을 알려준다. 어두운 색 저고리를
입고 있어 상대적으로 시선이 덜 가는 다른 두 학생 중에 하나는
펼쳐진 책을 무릎에 둔 채 담배를 피우며 긴장을 푸는 모습을 하고
있다. 공부한 것을 되새기고 있는 것일까? 딴 생각을 하고 있는
것일까? 그림 오른쪽에 있는 다른 한 명은 아예 공부는 접어 둔 채
손장난에 열중하고 있어, 실소失笑를 자아낸다. 머리가 좋아 이미

공부를 다 끝낸 것일까? 아니면 지긋지긋한 외우기에 질려 아예 의과대학 공부에 흥미를 잃은 것일까? 머리 좋은 학생들이 많은 의과대학에서는 모여서 공부할 때 가장 공부하는 시간이 짧고 딴 짓하는 시간이 많던 친구가 막상 시험을 보면 성적이 가장 좋은 경우가 종종 있다. 그림 속 네 명 중 누가 A학점을 받게 될까?

　의과대학생들은 왜 모여서 공부하기를 즐기는 것일까? 모여 있다 보면 아무래도 공부하는 지겨움이 덜어진다. 또한 잘 모르고 미진하던 부분을 서로 도움을 받을 수 있는데다가 그림의 두개골처럼 실습재료가 제한되어 있을 때 공유하기도 쉽고, 자료를 나누어 정리한 뒤 돌려볼 수도 있다. 한마디로 의과대학이라는 정글에서 생존 가능성이 높아지는 것이며, 마음 맞는 친구들끼리 우정도 돈독해지는 장점이 있다. 작은 물고기나 초식동물도 떼를 지으면 생존 가능성이 높다고 하지 않던가. 학생시절 모여서 같이 공부하던 옛 친구들이 갑자기 더 보고 싶어진다. 시험 공부 짬짬이 나누던 다양한 이야기들은 왜 그리 재미있었는지.

　레오니드 파스테르나크는 러시아 인상파의 대표적인 화가이며 『의사 지바고 *Doctor Zhivago*』로 유명한 보리스 파스테르나크Boris Leonidovich Pasternak의 아버지이니, 이 예술가 집안은 2대에 걸쳐서 의학도를 예술의 소재로 삼은 셈이다.

메두사와 아라크네

처음 의예과에 입학해서 어려운 라틴어를 배우고 의학용어를
하나하나 알아가는 것만으로도 의사가 되어가고 있는 듯 뿌듯하던
시절이 있었다. 그때만 해도 우리나라는 아직 생활수준이 높지
않은데다가 서양문화에 훨씬 익숙지 않았으니, 이해를 돕기 위해
서양교과서에 기술된 형용사나 묘사가 오히려 이해의 걸림돌이
되곤 했다. 간에 울혈이 있을 때 모습인 '너트멕 같은 간(nutmeg
liver)', 아메바로 인해 생긴 것으로 짐작케 하는 '안초비anchovy
색의 고름', 울퉁불퉁한 암의 모양을 설명하는
'콜리플라워cauliflower', 클렙시엘라Klebsiella 균으로 인한 폐렴
환자에서 보이는 '빨간 건포도 젤리(red currant jelly) 같은 가래'
등으로 묘사된 부분에서는 이해가 쉽기는 고사하고 이러한
식품들이 어떻게 생겼는지 본 일이 없으니 한숨 쉬며 그저 외우기에
바빴다.

　이러한 낯선 식품뿐만 아니라 그리스 신화에서 유래한 이름들도
힘겹기는 마찬가지였다. 서양의 의대생들에게는 이해를 돕기 위한

이름이겠지만 문화 배경이 전혀 다른 우리나라의 불쌍한 의대생은 의학 공부하랴, 용어의 유래인 신화를 이해하랴 두 배로 힘이 들었다. 지금이야 그리스 신화의 붐이 일어 초등학생들까지도 줄줄 외우고 있지만 당시 의학 이외에는 '무식한' 의대생으로서는 요즘 말로 정말 '짜증나는' 일이었다.

그리스 신화에는 무척 다양한 변신이 등장한다. 그중에서 예쁜 아가씨가 곡절 끝에 흉측한 괴물이나 벌레로 변했다는 이야기를 읽으면서 묘한 안타까움을 느끼게 되는데, 안타까움이 큰 탓인지 이 중에는 의학에 차용되어 의학용어로 친숙해진 이름들이 있다.

아름다운 처녀 메두사Medusa는 바다의 신 포세이돈Poseidon의 사랑을 받는다. 아니, 유혹을 했다던가. 포세이돈은 아테네 시를 놓고 지혜의 여신 아테나Athena와 경쟁을 하던 사이였다. 포세이돈과 메두사는 하필이면 아테나 여신의 신전에서 사랑을 나누었는데, 이를 자신에 대한 모욕으로 여겨 분노한 아테나 여신은 메두사의 아름다운 모습을 빼앗고 말았다. 더구나 머리카락 한 올 한 올이 뱀으로 변하고 얼굴도 흉측하게 변한 메두사를 보는 모든 이들은 돌로 변하게 되었다. 결국 페르세우스Perseus에게 목이 잘려 죽고 그 머리는 아테나 여신의 방패를 장식하는 비운의 괴물로 이름을 남긴다.

간경변증 환자는 딱딱해진 간 때문에 문맥고혈압이 생기고 그 결과 복벽의 혈관이 울퉁불퉁하게 튀어 올라 여러 갈래의 굵고 푸른 정맥이 꿈틀꿈틀하는 것처럼 보이는 경우가 있다. 이것이 뱀으로

변한 메두사의 머리카락을 연상시킨다 하여 '메두사의 머리(caput medusa)'라는 이름이 붙여졌다.

카라바조의 〈메두사〉는 목이 잘린 채 아테나 여신의 방패에 붙여진 메두사의 얼굴을 그렸다. 머리카락이 모두 뱀으로 변한 흉측한 모습도 그렇지만, 입을 벌린 채 일그러져 있는 그 표정이 더더욱 충격적이다. 두 눈에 서린 저 공포와 경악은 목이 잘려 죽는 순간에 느낀 죽음의 공포인지, 흉측하게 변해버린 자신의 외모에 대한 견딜 수 없는 혐오와 공포인지 모르겠다. 그런데 놀랍게도 이 얼굴은 화가 자신의 것이다. 메두사의 잘린 목에서 쏟아지는 붉은 피는 화가 자신이 흘리는 피가 아닌가. 화가의 악취미라고 할 수 있겠다. 〈병든 바쿠스〉(1593)나 〈다윗과 골리앗〉(1570~1571)에서 목이 잘린 골리앗의 얼굴에 자기 얼굴을 그려 넣은 점과 함께 화가의 자기 파괴적인 속성이 드러난다.

카라바조의 메두사가 머리의 뱀보다는 메두사의 표정을 부각시킨 데 반해서 16세기 플랑드르 지방의 화가 작품으로 추정되는 〈메두사의 머리Head of Medusa〉는 메두사의 얼굴 표정보다는 머리카락이 변한 뱀들의 징그러운 꿈틀거림에 초점이 맞추어져 있다. 그러면서도 메두사의 홉뜬 눈은 한때 아름다웠던 이 여인의 한을 잘 표현하고 있다. 그림의 오른쪽 아래 꿈틀거리는 뱀들을 빤히 쳐다보고 있는 개구리가 의미심장하다. 메두사의 머리가 움직일 수 없으니 이 개구리는 안전지대에 있다. 이 그림은 한때 루벤스Peter Paul Rubens의 그림으로 잘못 알려졌지만 화풍이

루벤스와는 확연히 다르다.

갑작스런 두통 끝에 의식이 혼미해지는 '지주막하 출혈'이라는 대단히 위험한 응급질환이 있다. '지주蜘蛛'라는 말은 거미라는 뜻의 한자어로 뇌를 싸고 있는 두 번째 막이 거미줄처럼 생겼다고 해서 이러한 이름이 붙었다. 원어로는 'arachnoid'라고 하는데, 그리스 신화의 아라크네Arachne에서 유래했다.

아라크네는 리디아의 아름다운 처녀로 직물의 명수였다. 그러나 항상 자신의 솜씨가 신의 경지를 뛰어넘는다고 생각해 오만하기 그지없었다. 보다 못한 아테나 여신이 할머니로 변장하여 오만함을

충고하다가 급기야 시합을 벌이게 되었다. 아라크네는 솜씨에서 여신한테 전혀 밀리지 않았지만, 직물에 짜 넣은 그림이 문제가 되었다. 제우스가 난봉행각을 벌이는 장면들인지라 분노한 아테나 여신이 신을 조롱한 죄를 물으려 하자 이를 두려워한 아라크네는 목을 매 자결하고 말았다. 이를 가엾게 여긴 아테나 여신이 마지막 자비를 베풀었고, 거미가 된 아라크네는 거미줄을 짜면서 자기 재주를 살리는 가엾은 존재가 되었다는 이야기가 전해진다. 그 이름이 거미줄같이 생긴 신경해부학적 구조에 살아 있는 것이다.

틴토레토Tintoretto의 〈아테나와 아라크네Athena and Arachne〉는 아라크네가 신들린 듯 직조하는 모습을 투구를 쓴 아테나 여신이 넋을 잃고 바라보고 있는 장면을 묘사하고 있다. 여신이 넋을 잃을

틴토레토
〈아테나와 아라크네〉
1543년
우피치미술관
피렌체

정도로 과연 아라크네의 솜씨는 대단했던 것이다. 몰입으로 무아지경에 빠진 아라크네의 표정과 넋을 잃은 여신의 표정이 대조를 이루는 가운데 아라크네의 분주한 손놀림과 소리가 느껴진다. 그림의 시각이 아래에서 위를 올려다보는 구도인 점이 긴박감을 더해준다. 불필요하게 아라크네의 가슴을 드러낸 것이 옥의 티라면 티겠다.

메두사와 아라크네 이야기는 아리땁고 재능 있던 두 여인이 흉측한 벌레나 괴물로 변했고, 안타까움이 커서인지 의학에서 흔히 사용하는 용어 속에 이름을 남기고 있다는 공통점이 있다. 그리고 두 여인에게 닥친 비극에 모두 지혜의 여신인 아테나가 관련되어 있는 것은 시사하는 바가 많다. 여인을 망치는 것은 역시 여인인가? 메두사가 사랑 때문에 괴물로 변했다면, 아라크네는 오만함 때문에 인생을 망쳤으니 둘 다 아름답고 재능 있는 여인이 걸려들기 쉬운 인생의 덫을 말하고 있다. 평범한 사람에게뿐만 아니라 특별히 예쁘고 재능 있는 사람에게도 삶이란 때로는 위험하고 힘든 일인 것이다.

두려움과 호기심, 해부학 실습

의사나 의과대학생 중에는 본과 1학년 첫 해부학 실습시간을
악몽으로 기억하는 사람들이 제법 있다. 매캐한 포르말린 냄새 속에
난생 처음 시신을 마주한 날의 그 두려움과 호기심. 마음이 약한
사람은 졸도해서 두고두고 이야깃거리가 되기도 하고 그때의
정신적 상처 때문에 훗날 세부 전공을 정할 때 외과 계열은 아예
포기하거나 심지어 의대를 자퇴하는 사람도 있다. 이렇듯 사람의
몸에 칼을 댄다거나 피를 보는 일은 어쩔 수 없는 의료의 한
부분이지만, 보통 사람들에게는 몸서리쳐지도록 '끔찍한 일'이기도
하다.

렘브란트의 〈니콜라스 툴프 박사의 해부학 강의The anatomy
lecture by Dr. Nicolaes Tulp〉는 이런 끔찍한 일을 일상적인 주제를
다루듯 담담히 그려 내고 있다. 렘브란트 그림답게 전체적인 색조는
어둡다. 당시 암스테르담에서 으뜸가는 외과 의사인 니콜라스
툴프Nicolaes Tulp 박사가 시신을 해부하면서 진행하는 강의를
수강생 일곱 명이 저마다 진지한 자세로 듣고 있다. 선생님은 지금

렘브란트
〈니콜라스 튈프 박사의
해부학 강의〉
1632년
마우리츠호이스미술관
헤이그

시신의 팔을 절개하고 근육과 손가락이 움직이는 원리를 설명하고
있는 듯하다. 잘 보면 선생님이 오른손으로는 시신의 근육과 인대를
겸자鉗子(가위 모양의 날이 없는 외과 수술용 기구)로 잡고 이를 당기면서,
왼손으로는 자기 손가락을 구부려 손가락이 움직이는 원리에 대해
학생들에게 설명하고 있는 것 같다. 바로크 시대의 그림답게 빛은
시신에 집중되고 있지만, 선생님이나 집중하고 있는 학생들의
얼굴도 무척 생생하게 그려져 있어 그림에 긴장감이 넘친다.

 이 그림을 그릴 때 렘브란트는 스물여섯 살이었다고 하니까,
젊은 렘브란트의 출중한 재능과 실력이 한껏 발휘된 그림인 셈이다.
기록하기 좋아하는 서양 사람들 습성 덕분에 우리는 이 시신의
신원도 알고 있다. 바로 당시 '꼬마'라는 별명으로 암스테르담을
휩쓸다가 체포되어 사형을 당한 도둑이다. 당시 네덜란드에서는
사형수의 시신을 해부학 교재로 쓰는 일이 흔했다고 한다.

 한 마디 설명도 놓치지 않겠다는 듯 목을 길게 빼고 진지한
태도로 수업 받고 있는 앞의 두 사람 표정이 매우 생동감 있다. 길게
뺀 목에서는 호기심이, 찌푸린 표정에서는 '징그러움에 대한
진저리'가 느껴지고 선생님의 표정 없는 얼굴에서는 전문가다운
냉정함이 엿보인다. 나머지 다섯 수강생의 집중도에는 다소 차이가
있다. 그런데 학생들을 하나하나 잘 살펴보면 의과대학생치고
어울리지 않게 나이가 들었다. 혹시 요즘 의료계에서 흔한, 졸업 후
연수 교육이 당시에도 있었을까? 의학 교육을 직접 다룬 주제와
열심인 학생들의 수업태도 때문에 이 그림은 필자가 일하는 학교를

포함해서 많은 의과대학이나 의학도서관에 걸려 있다.

　그런데 해부학 강의를 참관하고 있는 나이 많은 사람들의 정체에 대해서는 두 가지 설이 있다. 하나는 의학과는 관계가 없는 직업을 가진 사람들이라는 설이다. 이들은 당시 암스테르담의 유력시민들로서 상당한 기부금을 내고 이 강의를 참관했으며, 이러한 행위는 당시에 지적인 호기심, 진취성을 나타내는 잣대로 여겨졌다는 것이다. 많은 돈을 내고 해부학 강의를 참관하면 사회에 기여하고 지적인 사람으로 여긴 것이 당시 시대 상황이라는 것인데, 그럴듯한 설명이다.

　또 다른 설은 이들이 암스테르담 외과 의사의 조합인 길드의 회원이라는 것이다. 후에 이 그림이 외과 의사들의 길드 사무실에 걸렸다는 사실이 이를 뒷받침한다. 이럴 때 그림의 수강생들은 동료 의사들일 가능성이 높아지고 정말 요즘으로 치면 '개원의를 위한 연수강좌'의 한 장면이 된다.

　수강생의 정체가 어떻든 그들로서는 기념할 만한 사건이었을 테니 당연히 기념할 만한 무엇이 필요했을 것이다. 요즘 같으면 기념사진을 찍었겠지만 사진이 없던 당시에는 이를 기념하기 위한 일종의 '집단 초상화'를 그리도록 하는 것이 관례였다. 이들은 당시 초상화가로 데뷔한 지 1년밖에 되지 않았지만 실력을 인정받아 가던 젊은 렘브란트를 선택했는데, 이는 370년이 넘도록 탁월한 선택이었음이 인정된다. 그림 비용을 그림 속 수강생 일곱 명이 골고루 나누어 부담했을 터이니 화가는 그림 속에서 이들이 골고루

렘브란트
〈야경〉
1642년
레이크스미술관
암스테르담

잘 보이도록 구성해야 했다. 기념사진에서 종종 볼 수 있는, 앞사람 머리에 얼굴의 반이 가린다든지 하는 일이 있으면 안 되었다.

이 그림을 그린 뒤 렘브란트는 초상화가로 승승장구했다. 그림 속의 인물을 성격이나 심리까지 생생하게 묘사해 내는 데 그를 따를 화가가 없었기에 암스테르담 최고의 초상화가로 우뚝 서게 되었다.

그러던 그가 최대 걸작으로 알려진 〈야경The Nightwatch〉을 그린 뒤 현실적 성공에서는 내리막길을 걷게 된다. 이 그림도 자체 경비대를 그린 일종의 집단초상화라고 할 수 있는데, 바로 그림 속 인물의 균등한 비중, 즉 그림값을 나누어 낸 고객에 대한 의무와 작품의 예술성이 상충될 때 렘브란트는 과감히 예술성을 택했기 때문이다. 〈야경〉을 보면 등장인물 중 일부는 희미하게 그려지기도 하고 앞사람에 가려 한쪽만 보이는 사람도 있으니 이들이 그림에 만족했겠는가. 그러나 이 희생을 바탕으로 그림 자체의 완성도는 훨씬 높아졌다.

〈니콜라스 툴프 박사의 해부학 강의〉에서도 앞에서 목을 길게 빼고 있는 두 사람과 뒤에 서 있는 다섯 사람을 확실히 차이 나게 묘사하고 있는데, 훗날 〈야경〉에서 빚어진 소동의 예고편이라고 할 만하다.

이러한 소동을 겪은 뒤 렘브란트에게는 그림 주문이 뚝 끊겼다. 게다가 첫 아내의 죽음, 사실상 둘째 아내인 헨드리키에와의 관계가 불륜으로 비춰져 종교재판에까지 회부되는 고통, 헨드리키에와 외아들마저 세상을 먼저 뜨는 아픔과 경제적 궁핍 속에서 그의 그림은 점점 내면의 깊이를 더해갔다. 그리고 만년의 〈자화상〉 같은 걸작을 남기고 오늘날 불멸의 대가로 남게 되었다. 아픈 만큼 성숙해진다는 말은 여기에도 적용되는가.

세상물정 모르는 '쪼다' 의사

의과대학에는 툭하면 마이너스 점수를 받기 십상인 전설적인
바둑판 시험을 비롯해서 독특한 시험들이 많다. 미리 표시해 놓은
해부용 시신의 일부나 현미경 속 병리 슬라이드를 보고 30초 안에
답을 쓴 후 '땡' 소리와 함께 다음 문제로 옮겨가야 하는 '땡시험'은
얼마나 피 말리는 존재였던가. 요즘은 컴퓨터로 대체되었지만
예전에는 환자의 임상 증상과 진찰 소견을 주고는 치료 방침이나
추가 검사를 마치 동전으로 즉석복권을 긁듯 조마조마한 가운데
하나씩 풀어 가는 시험도 있었다. 치료방침이나 검사를 선택하여
긁을 때마다 밑에서는 검사 결과나 환자의 상태변화가 나타나고,
결국 "네가 하자는 대로 했더니 환자는 죽었다"라는 메시지가 나와
허탈케 하는 시험의 다양성과 기발함. 더구나 홍수와도 같은 재시험
공고에 기가 질린 나머지 선생은 학생을 괴롭히기 위해서 존재하는
것 같은 착각에 빠지게 하던 시절이 있었다.

　의과대학생에게 시험은 정녕 생활의 일부지만 국가시험에
통과해서 의사면허를 받더라도 길고 긴 시험의 행렬이 기다리고

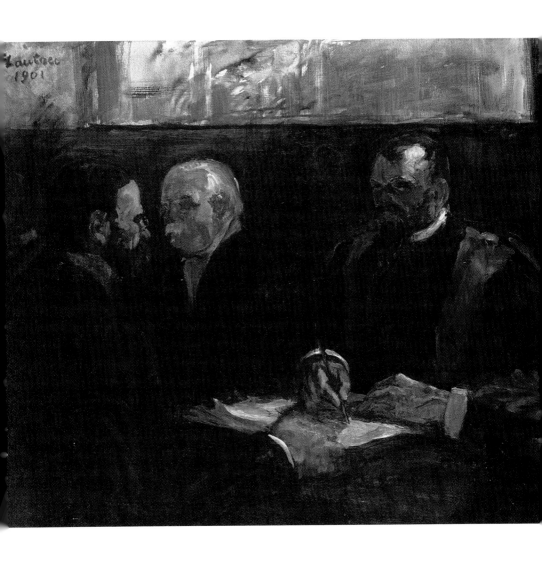

툴루즈-로트레크
《의과대학의 논문심사》
1901년
툴루즈-로트레크미술관
알비

있다. 인턴 선발시험, 레지던트 선발시험, 대학원 석사 입학시험, 박사 입학시험, 논문제출자격시험, 전문의 시험, 전임의 선발시험, 분과전문의 자격시험……. 길고 긴 졸업 뒤 교육이 필요한 의사라는 직업의 특성상 나이 마흔이 다 되어야 겨우 시험을 면하게 되는데, 이제 시험이 모두 끝났다고 안도하고 돌아보는 순간 어느새 늙어 버린 중년의 자신을 발견하고 소스라치게 된다.

툴루즈–로트레크의 〈의과대학의 논문심사The examination at the faculty of medicine〉는 의사의 일생 중 거의 마지막 관문이라고 할 수 있는 박사학위를 받기 위한 논문심사, 그중에서도 최종 단계인 구두시험의 광경을 묘사하고 있다. 얼핏 보면 마주 앉은 두 사람 중에 누가 시험관인지 고개를 갸웃거리게 된다. 이 자리에 오기까지 수많은 관문을 넘은 심사 대상자도 이미 만만치 않은 나이가 된 것이다. 하지만 잘 보면 왼쪽 인물에서 시험을 치르는 자의 불안과 긴장을 느낄 수 있다. 시험관인 교수의 무섭고 딱딱한 표정에서는 위엄과 약간의 심술궂음이 나타나 있다. 툴루즈–로트레크 미술의 정수인 '인물의 특성 잡아내기'는 이 그림에서도 잘 발휘되어 있다. 붉은색은 의학의 상징으로, 요즘에 의학박사학위를 받을 때는 학위복 위에 붉은색 후드를 걸친다.

그런데 이 그림에는 사연이 있다. 시험 치는 사람은 로트레크의 사촌동생인 가브리엘 타피에 드 셀레랑Gabriel Tapie de Celeyran이고, 심사위원은 브리츠 교수로, 로트레크는 둘 다 개인적으로 잘 아는 사이였다.

201

귀족인 타피에는 고향에서 올라와 의과대학을 다닐 때부터 툴루즈-로트레크와 함께 생활했다. 그런데 화가는 이 사촌동생을 거의 노예 부리듯 함부로 대했다고 전해진다. 어릴 때 연이은 양쪽 대퇴골 골절로 불구가 되어 키가 작아 '난쟁이'로 통하던 툴루즈-로트레크에게 '키가 큰' '의사' 동생은 자신의 열등감을 날마다 확인시켜주는 존재였는지도 모른다. 키 작은 '난쟁이' 툴루즈-로트레크가 앞서 걷고 키 크고 구부정한 의대생 타피에가 뒤따라 걷는 장면은 마치 한 편의 코믹만화와도 같아 한 번 본 사람에게는 잊히지 않는 인상적인 광경이었다고 한다. 사람들의 이러한 반응을 툴루즈-로트레크가 달가워했을 리는 없었을 것이다. 이 때문에 사촌동생을 더 구박한 것이 아닐까? 자유분방한 성격에 창녀들과 잘 어울리고 알코올 중독이던 난쟁이 화가와 여러모로 대비되는 모범생 타피에는 성격이 양순하여 이런 모진 구박을 묵묵히 견디면서도 사촌형의 곁을 떠나지 않았다고 한다.

툴루즈-로트레크는 알코올 중독과 환청에 시달리다가 진전섬망으로 서른일곱의 나이에 정신병원에서 숨졌다. 숨지기 직전 아버지가 고향에서 올라와 병실에 들어서자 "아버지께서 시간 맞춰 오실 줄 알았어요"라고 했다던가. 툴루즈-로트레크의 임종 순간에 의사 사촌동생도 병상을 지켰다. 심신이 피폐해진 천재 화가가 이승에서 마지막으로 남긴 말이 상체를 자신에게 구부려 귀 기울이는 의사 동생에게 "야, 이 멍청아!"였다고 하니, 이쯤 되면 정신적인 학대에 다름 아니다. 키 큰 의사 사촌동생이라는 죄로

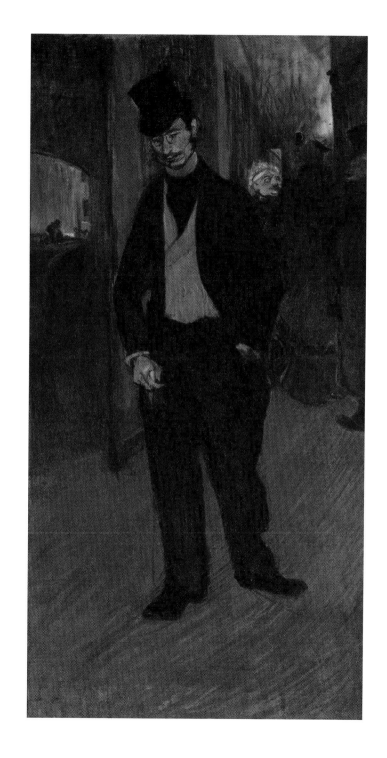

툴루즈–로트레크
〈의사 가브리엘 타피에
드 셀레랑〉
1894년
툴루즈–로트레크미술관
알비

화가에게 이렇게 구박을 받았던 의사도 다시 없을 것 같다.

툴루즈-로트레크는 구박덩어리 사촌동생에게 이 그림 외에 초상화를 한 점 더 그려 주었다. 1894년에 그린 〈의사 가브리엘 타피에 드 셀레랑Dr. Gabriel Tapie de Celeyrom〉이다. 진료실이나 책상 앞에서 의젓하게 자세를 취하기 마련인 보통의 의사 초상화와는 달리 배경이 물랭루즈Moulin Rouge다. 의사는 사촌형을 따라 여기 출입이 잦았던 모양인데 와자지껄한 유흥의 현장에서 슬쩍 비켜 나와 혼자만의 시간을 가지고 있는 중이다. 약간 어두운 표정에 아래를 내려다보는 내리 깐 눈에는 외로움이 어려 있고 손에 단장이 힘없이 들려 있는 것이 안에서의 작업(?)이 뜻대로 되지 않았거나 이러한 생활 자체에 대해서 회의를 느끼는 외톨이의 모습이다. 제목에서 '닥터'라는 호칭을 제하고 나면 이 그림에서는 유곽에서조차 잘 어울리지 못하는 소심한 한량의 모습이 있을 뿐 전문직인 의사의 직업적 이미지를 느끼기는 힘들다. 화류계에 익숙한 툴루즈-로트레크가 의사 사촌동생을 '쪼다'로 생각하고 있음을 잘 알 수 있다.

양순하던 모범생 의사 사촌동생에게 가학적이던 비뚤어진 천재 '난쟁이' 툴루즈-로트레크가 〈의과대학의 논문심사〉라는 작품으로 의사로서의 마지막 관문을 통과해 당당한 의학박사가 되는 순간을 그려준 것에서 이제까지의 정신적 학대에 대한 보상심리가 느껴지시는지?

미쳐버린 최고권력자

어느 나라의 최고권력자가 정신병자라면 그 국가의 운명은 어찌
될까? 최고권력자가 스스로 원하지 않는 한 의사 앞에 데려와서
진찰을 받고 정신병이라는 진단을 받게 할 방법이 있기는 할까?
만약 그렇게 된다면 그 이후에는 어떤 조치가 따라야 할까?
또한 환자를 돌보는 고도의 전문직인 의사나 법과 양심에 따라
합리적인 판단을 내려야 할 법관, 아니면 군대의 지휘관이 정신병을
앓고 있다면? 예술가의 정신병이 훌륭한 예술작품으로 승화되어
감동을 주는 것은 우리가 익히 보아왔지만 이럴 때는 한숨부터
나온다.

영국의 조지 3세George III는 재위 당시 현명치 못한 정책으로
결국 아메리카 식민지를 잃은 왕 그리고 정신병을 앓았던 왕으로
유명하다. 스코틀랜드를 대표하는 화가인 램지Allan Ramsay의
〈조지 3세Portrait George III〉를 보면 초상화 속 왕이 과히 지적으로
보이지 않고 다소 미욱해 보이는 얼굴이어서 열한 살이 될 때까지
글을 읽지도 못했다는 이야기가 생각난다. 혹시 잉글랜드를

미워하는 스코틀랜드 출신인 화가의 심술일까 해서 다른 초상화를
보아도 마찬가지다. 댄스Dance George의 〈조지 3세〉 역시 비록
화려한 옷차림을 했을지언정 야무진 데라고는 찾아볼 수 없고,
자신감 없고 다소 미련해 보이는 남자의 모습을 보여준다는 점에서

두 초상화의 분위기가 일치한다.

　왕의 정신병이 뚜렷해지자 영국인들은 왕의 권한을 박탈하고 감금시켜 정신병을 치료하도록 했다고 한다. 아주 퇴위를 시킨 것은 아니고 그 기간 동안 황태자를 섭정으로 삼았다. 당시 의사들의 진단은 왕에게 악령이 씌웠다는 것이고, 처방은 왕의 온몸에 겨자를 바르는 것이었다. 겨자의 자극으로 피부가 부풀어 오르고 진물이 흐르자 의사들과 주위 사람들은 왕의 몸에서 악령이 빠져나온다고 좋아했다는 이야기가 전해진다. 왕은 발작을 할 때마다 포도주 빛깔의 소변을 보았는데, 왕의 가계에는 이러한 병력을 가진 사람이 여럿 있었다. 왕은 포르피린증porphyria을 앓고 있었던 것이다.

　최고권력자인 왕의 권한을 정지시켰으니 요즘으로 말하면 쿠데타가 일어난 셈이다. 그러나 나중에 왕의 정신상태가 좋아지자 왕을 다시 복귀시켜 권한을 행사하게 했으니 이 쿠데타는 '충성스런 쿠데타'였고, 이 와중에 정치적 이유로 목숨을 잃은 사람도 없었다. 왕의 정신상태에 대한 판단은 물론 의사들의 진단에 따라 이루어졌다. 이 초상화와 이야기를 접하면 최고권력자라도 부적절한 행동을 되풀이할 때 이를 적절히 견제할 수 있는 체제를 갖추고 있었던 영국인들이 부러워진다. 영국이 과거 누리던 영화와 오늘날에도 무시 못 할 국가로서의 위상을 지니고 있는 데는 이러한 합리적인 체제의 힘이 컸다.

　조지 3세의 초상화가 근대의 정신이상을 보인 최고권력자 모습이라면, 렘브란트(또는 제자들)의 〈사울과 다윗Saul and David〉은

고대의 미친 왕을 보여준다. 사무엘Samuel이 이스라엘의 첫 왕으로 점지한 사울Saul은 처음에는 유능하고 훌륭한 왕이었지만 점차 정신이상을 일으킨다. 감정의 기복이 심하고 괜찮다가도 갑자기 충동적이며 폭력적인 행동을 자주 보였다는데 조울증이었을까? 그런데 왕은 발작을 일으키다가도 다윗David의 하프 연주를 들으면 진정이 되곤 했다니 음악치료를 받은 셈이다. 왕은 자신보다 인기가 높은 다윗을 시기한 나머지 어느 날은 평소와 다름없이 하프를 연주하는 다윗을 향해 창을 던지기도 했다고 한다. 창은 비껴나고 다윗은 조금도 흐트러짐 없이 하프 연주를 계속했다던가.

그림은 앉아 있는 왕 앞에서 하프를 연주하고 있는 다윗의 모습을 보여준다. 화려한 터번을 쓴 왕은 한 손에는 창을 쥐고 있는데 조금 있으면 다윗을 향해 던질 것이다. 그런데 한 손으로는 커튼 자락을 잡아당겨 눈가를 훔치고 있으니 왕의 이 눈물은 황폐화된 자기가 한심하게 느껴져 흘리는 자기연민의 눈물일까? 하프 연주를 들으며 울다가 갑자기 창을 집어 던지는 왕. 사울 왕의 야윈 뺨과 퀭하고 초점 없는 한쪽 눈은 그가 느끼는 정신적 고통의 깊이를 잘 보여준다. 이 그림의 가치가 100이라면 사울의 한쪽 눈의 가치가 90은 될 것이다. 비스듬히 왕의 뒤에서 들어오는 빛은 왕의 터번에서 반사되어 왕의 오른팔과 하프의 윗부분을 비춘다. 사울의 내면세계를 보여주는 솜씨와 빛을 다루는 솜씨가 역시 대가답다. 그런데 이 그림은 진짜 렘브란트 그림인지 아닌지 논란이 있었다. 이 그림을 소장하던 미술관장은 "이 그림이 렘브란트의 그림이

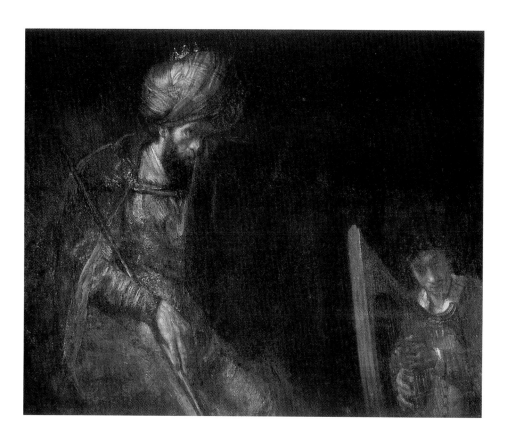

아니라면 도대체 어떤 것이 렘브란트의 그림이란 말인가?" 라고
항변했다지만, 렘브란트의 제자들 작품일 것이라는 것이 요즘의
정설이다. 작자가 누구면 어떤가? 이 그림은 당당한 '명화'인 것을.
　　의과대학생의 정신병 발병률은 같은 또래의 젊은이에 비해 높다.
법과대학생의 정신병 발병률도 마찬가지다. 치열한 경쟁, 부모와
주위 사람들의 기대에서 오는 스트레스가 영향을 미칠 것이다. 학생

시절에는 그럭저럭 겨우겨우 적응을 해오던 사람이 막상 의사가 되어 큰 책임을 느끼면서 증상이 뚜렷해지는 경우도 있다. 수련 과정에 있는 젊은 전공의가 발병을 하면 병원의 교육연구부는 고민에 빠진다. 전문가 입장에서는 이 의사가 돌보아야 할 환자를 생각해서 당장 그만두게 해야 하지만 교육자의 입장에서는 쉬면서 치료를 받고 다시 기회를 주어야 하지 않을까 하는 의견이 당연히 나온다. 게다가 그 전공의를 환자로 보고 있는 정신과 선생의 의무는 이 사람의 증상을 호전시켜 사회에 다시 복귀시키는 것이 아닌가. 정신과 의사는 치료하는 입장에 있는지, 판단하는 입장에 있는지에 따라 달라질 수밖에 없는데, 마치 판사였다가 변호사가 된 법률가와도 같다. 이렇게 온정적인 치료자 또는 교육자의 입장과 냉정하고 엄격한 전문가의 입장은 항상 서로 부딪치니, 환자인 젊은 의사의 병세의 경중에 따라 합리적인 판단을 찾기가 쉽지 않다.

군의관으로 전방에 근무할 때 '또라이'로 소문난 근처 어느 부대의 지휘관이 있었다. 감정의 기복이 극심하고 비상식적인 행동, 부하들에게 이치에 닿지 않는 명령과 폭력을 반복하니 부하들의 고생과 불만이 극심했고 군의관도 예외가 아니었다. 어느 날 이 부대에 정신과 의사가 신임 군의관으로 부임했다. 주위 군의관들의 걱정과 염려를 한 몸에 받은 이 젊은 정신과 의사는 자신만만하다. "걱정 마세요. 그런 사람 보는 것이 제 일 아닙니까?" 몇 달 뒤 다시 만났을 때 정신과 의사는 부임 초기의 자신감은 온데간데 없고 고개부터 절레절레 젓는다. "말도 마세요. 내 보다보다 저런

'또라이'는 처음 봅니다." 들어 보니 그도 별 수 없이 고생이 심했던 것이다. 진료실에서야 정신과 의사가 칼자루를 쥐고 있지만 부대에서는 계급이 높은 '또라이'께서 칼자루를 쥔 것이 아니던가. 어떤 경우에도 적절한 견제 세력은 필요하고, 무소불위의 권력이란 있어서는 안 되는 것이다.

자살골

의과대학에는 기생충학교실이라는 전공분야가 있다. 기생충의 중요성이 줄어든 요즘 전공지원자가 별로 없는 분야라서 어쩌다 한 명이 지원하면 "빈집에 소 들어가네!" 하고 주위의 축하를 받기도 한다. 먼 옛날, 이 분야를 전공하는 교수님들이 주축이 되어 기생충박멸협회라는 것을 만들었다. 당시 우리나라는 기생충 왕국이라는 오명을 가지고 있을 때여서 이 협회는 정부의 지원 아래 초등학생들에게 대변검사를 통해 기생충검사를 하고 정기적으로 구충제를 먹이는 등 자못 활발한 활동을 펼쳤다. 협회의 맹활약 끝에 드디어 기생충이 박멸되고 나니 협회도 할 일이 없어져 자연스레 함께 박멸되고 말았다고, 주축이던 선생님께서 서운함 반, 대견함 반의 심정으로 하신 말씀을 들은 적이 있다. 그 후신이 지금의 건강관리협회다.

기생충에 얽힌 그림 중에서 회충이나 촌충 같은 체내 기생충을 다룬 미술작품은 찾지 못했지만 이나 벼룩 같은 체외 기생충에 얽힌 그림은 몇 점 있다. 이는 티푸스를, 벼룩은 페스트를 매개하는 것은

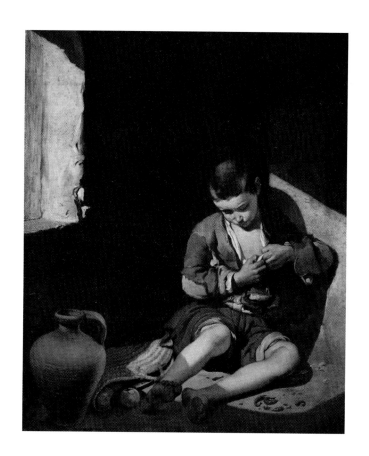

잘 알려진 사실인데, 필자가 초등학교 시절만 해도 한 반에 서캐가
있는 아이들이 몇 명씩 있었다. 한국전쟁을 겪은 세대들은 흔히
미군이 뿌려대는 디디티DDT를 허옇게 뒤집어썼던 경험을 가지고
있을 것이다.

무리요Bartolomé Esteban Murillo의 〈거지 소년The young

beggar〉을 보면, 양지바른 곳에 앉아서 해바라기를 하고 있는 거지 소년이 주인공이다. 소년이 입은 옷과 햇살의 느낌으로 보아 한여름은 분명 아닌데, 소년은 웃통을 벗어젖힌 채 두 손을 모으고 무엇인지를 열심히 하고 있다. 바로 이를 잡고 있는 것이다. 잡은 이를 두 손 엄지손톱 사이에 놓고 눌러 죽이고 있는 것 같다. 창을 통해 들어오는 밝은 빛 아래에서 거지 소년의 벗은 윗몸이 밝게 빛나고 있어 보는 이의 시선을 자연스럽게 유도하고 있다. 황토색과 갈색이 기막히게 어우러진 이 그림은 화가의 뛰어난 색채감을 느끼게 해준다. 벨라스케스와 거의 동시대를 살았던 무리요는 궁정화가이던 벨라스케스와는 달리 서민의 일상을 많이 다룬 서민화가라고 할 수 있다. 누덕누덕 기운 옷과 이마의 그늘에서 이 소년의 고단한 삶을 느낄 수 있으며, 어린 나이에 혼자 힘으로 힘들게 살아가는 대상에 대한 화가의 따뜻한 시선이 느껴진다.

조영석趙榮祏의 〈이 잡는 노승〉에서는 소나무 그늘 아래 나이 지긋한 스님 한 분이 한가롭게 저고리 옷고름을 푼 채 옷섶에서 이를 퇴치하고 계시는 중이다. 그런데 살생을 금하는 불자의 몸이다 보니 흔히 보통 사람들이 하듯 이를 눌러 터뜨려 죽일 수는 없는 일이고, 이 스님이 할 수 있는 일이란 이를 손가락으로 쳐 날리는 것이 고작이다. 그런데 스님은 지금 이 일에 온 정신이 팔려 있다. 잔뜩 힘이 들어간 손가락과 이를 심각하게 노려보는 스님의 표정은 그동안 자신을 괴롭혀온 이를 향해 마치 "요놈! 내 차마 너를 죽일 수는 없다만 어디 혼 좀 나봐라!"라고 하는 것 같아 꽤나 재미있다.

조영석은 인물화에 능했던 조선시대의 선비로서 그림을 잘
그리는 것을 천한 일이라 하여 드러내길 원치 않았고 혼자만의
은밀한 즐거움으로 남기기를 원했는데, 유품으로 남긴 화집의 첫
장에 "이 화집을 집밖으로 내돌리는 자는 내 자손이 아니다"라고 쓴
일화가 유명하다. 게다가 자신이 생각하기에 천한 일인 왕의 초상을
그리라는 왕명이 떨어지자 이를 의연히 거부하여 파직, 하옥이 된
일은 그가 얼마나 나름대로 원칙에 충실한 사람이었는지를

조영석
〈이 잡는 노승〉
18세기
개인 소장

말해준다. 이 일화에도 의료와 관련이 있는 이야기가 전해진다.
하옥된 조영석에게 친구가 왕의 초상을 그리는 일을 역시 중인의
일로 천시되던 의원에 빗대어 "혹시 그대가 의술을 공부하여
처방을 할 줄 아는데 임금이 병에 들었을 때도 처방을 쓰지 않고
고집을 부릴 텐가"라고 하자, "처방이야 쓸 수 있겠지만 입으로

크레스피
〈벼룩〉
1707~1709년
우피치미술관
피렌체

고름을 빨라 하면 그것은 선비로서 할 수 있는 일이 아니다"라고
답했다고 한다.

　이, 빈대와 함께 체외 기생충의 삼절을 이루는 벼룩은 무척이나
가려운 기생충이어서 밤잠을 설치게 한다. 아마도 옴 다음으로
가렵지 않을까. 필자가 아는 한 우리나라에서 가장 지독한 욕은
"간에 옴이 올라 죽을 때까지 긁지도 못해라" 인데 얼마나 품위 있고
재치있으면서도 상대에 대한 미움이 그대로 묻어나는 끔찍한
욕인가. 옴은 죽는 병이 아니거늘 죽을 때까지 긁지도 못하라니.
고문과도 같은 옴의 가려움을 아는 사람은 피식 웃음이 나는 이
욕에서 옴을 벼룩으로 바꾸어도 큰 무리는 없을 듯싶다.

　크레스피Giuseppe Maria Crespi의 〈벼룩The Flea〉은 가려움
때문에 밤잠을 설치는 한 살집 좋은 여인이 급기야는 일어나 옷섶을
헤치고 여기저기 긁어 대는 모습을 유머러스하게 보여준다. 톡톡
튀는 벼룩은 꾸물대는 이처럼 잡기가 쉽지 않아 가여운 이 여인은
무작정 긁어 대고 있다. 어슴푸레한 방안에서는 여인의 흰옷이
유난히 빛나서 보는 이의 시선을 집중시킨다. 여인의 긁는 동작은
보는 이도 가려움을 느낄 정도로 사실감이 있다. 방안에 벗어 놓은
옷가지 등이 어지럽게 흩어져 있는 것으로 보아 그리 깔끔한 성격은
아닌 것 같다.

　이 그림들이 그려진 시대에는 목욕이 보편화되지 않았고
개인위생 또한 지금과 많이 달랐을 터이니 사람들이 이나 벼룩을
대부분 가지고 있었을 것이다. 과히 우아하지 못한 서민의 일상을

표현한 점에서 사실주의적인 면이 있고, 귀족이나 신화 속 인물이 아닌 서민의 일상을 그렸다는 점에서 장르화로 볼 수도 있겠다.

스스로 박멸한 기생충박멸협회뿐만 아니라 천연두나 디프테리아 같은 각종 백신의 개발 덕분에, 또 치과 의사의 주장에 따라 수돗물에 불소를 첨가한 뒤 어린이 충치가 많이 사라져 의사들의 일이 줄어든 경우도 있다. 의사가 하는 일이란 어찌 보면 스스로 자신의 밥벌이를 줄이는 방향으로 끊임없이 노력하는 일이니 바로 이 점에서 의료가 이윤을 추구하는 장사와는 다른 근본적인 차이가 있다.

지금도 의사들이 주축이 된 결핵협회, 나협회, 에이즈협회 등이 스스로 박멸당하기 위해 열심히 무덤을 파고 있다. 최근 병원들 사이에 서비스 경쟁이 치열하다 보니 환자를 고객으로 설정하고 '고객은 왕', '고객감동' 같은 기업의 구호가 병원에서도 점점 힘을 얻어 가고 있다. 그러나 환자는 환자고 의사는 의사다. 환자가 쇼핑하는 고객이 아니고 의사가 물건 파는 장사꾼이 될 수 없듯이 병원도 이윤을 추구하는 기업이 되어서는 곤란하지 않겠는가? 체호프Anton Pavlovich Chekhov의 『바냐 아저씨Dyadya Vanya』라는 희곡에는 다음과 같은 구절이 나온다. "지난 25년 동안 저 녀석이 떠드는 것은 영악한 사람들이면 이미 다 알고 있는 것이고, 나머지 사람들에게는 재미도 없는 것이란다."

최고의 선생님을 모시다

공자는 "세 사람이 가면 그중에 반드시 선생이 있다"라고 했지만,
살아가면서 평생을 두고 마음으로 따를 수 있는 좋은 선생님을
만난다는 것이야말로 축복이기도 하고 평생의 자랑이기도 하다.
"네가 약간의 재주를 믿고 이토록 교만해진 것은 내가 잘못
가르쳤기 때문이구나"라며 제자의 눈앞에서 당신 종아리를 피가
나도록 때리며 어린 녀석의 교만을 깨우쳐주시던 초등학교 시절의
선생님을 만난 것이 부모님 품 밖에서 만난 생애 최초의
행운이었다면, 의사로서 평생의 지표가 되어 주신 선생님을 모신
것은 의사로서 역시 최고의 행운이었다.

　애그뉴Hayes Agnew 박사는 펜실베이니아대학의 외과 교수로서
당시 미국 동부 최고의 외과 의사이자 교육자로 학생들의 존경과
사랑을 한 몸에 받던 분이다. 그랬던 애그뉴 교수도 나이 앞에는
어쩔 수 없어 은퇴를 하게 되었다. 그의 문하생들은 훌륭한 스승에
대한 추억을 길이 남기기 위해 당시 미국 최고의 화가로 꼽히던
에이킨스Thomas Eakins에게 스승을 기념할 만한 그림을 부탁했다.

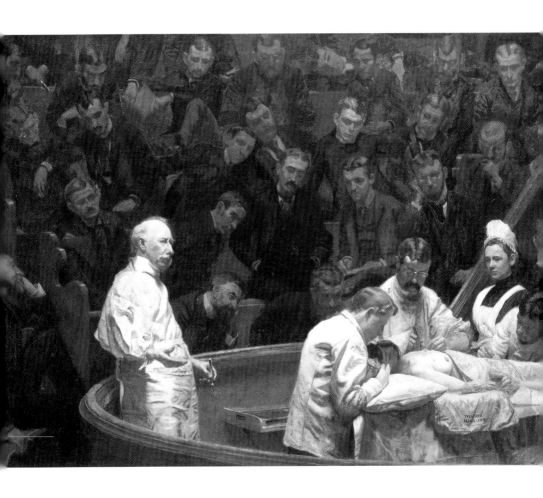

에이킨스
《애그뉴 클리닉》
1889년
펜실베이니아 의과대학
필라델피아

최고의 의학교육은 진료를 통해서 이루어진다는 이치를 깨닫고
있던 에이킨스는 진료와 교육이 함께 어우러진 그림을 구상했으니
바로 〈애그뉴 클리닉The Agnew Clinic〉이다.

전체적으로 어두운 색조의 강의실, 중앙에는 애그뉴 교수가 강의
중이다. 콧날이 날카로운 교수는 흰 옷을 입고 있는데다가 빛이
여기에 집중되어 자연스럽게 보는 사람의 시선을 모으고 있다. 위엄
있는 풍채를 지닌 교수는 자신만만하고 위풍당당한데, 두 팔을 넓게
벌린 채 강의 중이어서 한눈에 강의실을 휘어잡고 열강을 하고
있음을 알 수 있다. 학생들은 대부분 수업에 열심히 집중하고 있는
가운데 오른쪽 앞의 두 사람은 손으로 입을 가린 채 이야기를
주고받고 있다. 분위기로 보아 잡담은 아니고 아마도 수술에 대한
토론이거나 교수님에 대한 이야기를 나누는 것 같다. 그런데 교수
바로 뒤의 한 학생은 턱을 괴고 졸고 있어 보는 이로 하여금 미소를
머금게 한다. 최고의 교수님도 뒤통수에는 눈이 없고, 그
사각지대를 헤매는 길 잃은 어린 양이 여기에도 있는 것이다.
화가의 유머가 느껴지는 장면이다.

애그뉴 교수 옆에는 조수들이 한 환자를 수술하고 있다. 오늘
강의 주제인 흉부 수술의 시범을 보이고 있는 것 같다. 한 사람은
마취를 담당한 것 같고, 또 한 사람은 환자의 왼쪽 가슴을 수술하고
있다. 집도의의 표정은 매우 긴장되어 수술에 집중하고 있음을 알
수 있다. 그런데 흥미 없다는 듯 뻣뻣이 서 있는 간호사의 무표정한
얼굴이 인상적이다. 아마도 이 간호사는 병실에서도 환자에게 그리

친절할 것 같지 않다. 환자 발치에는 수술팀의 막내 의사가 대단히 불편한 자세로 환자 손을 잡고 있다. 지금의 인턴에 해당하는 모습이다. 필자도 인턴 시절 저런 자세로 몇 시간을 견딘 적이 있었는데, 허리가 끊어질 것 같았던 기억이 난다. 불쌍한 인턴의 역사는 이리도 오래되었다.

애그뉴 교수가 한 손에 백묵 대신 수술용 메스를 들고 있는 것으로 보아 지금 막 수술의 중요부분은 끝내고 조수들이 마무리를 하는 듯하다. 강의실에서 수술을 하며 강의를 하는 이러한 방식의 교육은 지금 같으면 환자의 사생활 침해와 인권, 또 감염 등이 문제가 될 것이다. 하지만 필자의 학생시절만 하더라도 시청각 교재가 흔치 않았고, 강의실에 갑상선기능항진증을 앓아 특이한 외모를 가진 환자를 데리고 오는 교수님들도 계셨다.

에이킨스는 이 그림을 그리기 14년 전에 〈그로스 클리닉The Gross Clinic〉이라는 비슷한 주제의 그림을 그린 적이 있다. 필라델피아에는 펜실베이니아대학과 쌍벽을 이루는 의과대학이 있으니, 토머스 제퍼슨 의과대학이다. 〈그로스 클리닉〉은 토머스 제퍼슨 의과대학 교수이던 그로스Samuel D. Gross 교수를 기리기 위한 그림이다. 학생을 배경으로 전체적으로 어두운 가운데 그로스 교수의 이마에 빛이 집중되고 있는 등 분위기는 두 그림이 비슷하다. 사자와도 같은 당당한 외모의 그로스 교수가 우뚝한 가운데 그 옆에는 도저히 못 보겠다는 듯이 얼굴을 가리고 있는 환자의 어머니가 있고, 조수들이 수술을 하고 있는 중이다. 로마의

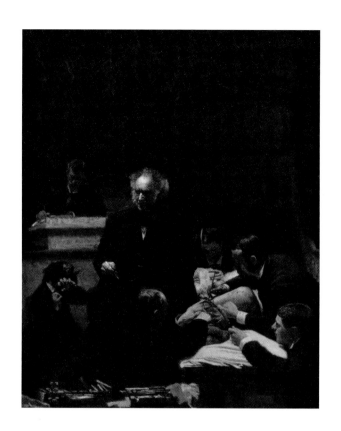

에이킨스
〈그로스 클리닉〉
1875년
토마스 제퍼슨 의과대학
필라델피아

원형경기장을 닮은 계단식 강의실 중앙에 우뚝 선 교수, 그의 피
묻은 손에는 수술용 칼이 들려 있다. 그로스 교수의 냉철한 표정과
간절한 환자 어머니의 대비에서 화가가 생과 사를 직접 다루고 있는
외과 의사를 고대 로마의 영웅에 대비되는 현대의 영웅으로
인식하고 있음이 느껴진다.
　특이한 것은 〈애그뉴 클리닉〉 의사들이 흰 수술복을 입고 있는

데 반해 〈그로스 클리닉〉 의사들은 정장 차림으로 수술을 하고 있다는 점이다. 또 하나는 그로스 교수가 학생에 등을 돌린 채 그림을 보는 사람을 향하고 있어 실제의 강의실 광경과는 거리가 있다는 점이다. 에이킨스는 여학생에게 남성의 누드를 그리게 해서 재직하던 미술학교 교수직을 사임할 만큼 엄격한 사실주의를 추구했는데, 〈그로스 클리닉〉의 이러한 문제가 14년이라는 세월의 격차 뒤에 그려진 〈애그뉴 클리닉〉에서는 해결되었다.

당시만 해도 의과대학 또는 의사는 특수한 존재였고, 이 그림은 흔치 않은 주제를 다룬 덕분에 발표되자마자 대중에게도 많은 관심을 받았다고 전해진다. 이 그림들은 화가의 고향이기도 한 필라델피아의 명문 펜실베이니아대학교 의과대학과 토머스 제퍼슨 의과대학에 각각 자랑스럽게 걸려 있다. 여기에 라이벌 대학의 경쟁심도 은연중에 느껴져 우리나라의 연고전이 생각나기도 한다.

훌륭한 스승을 기리는 훈훈한 사제의 정이 느껴지는 그림들을 보니 얼마 전 읽은 책, 죽어 가는 스승을 찾아뵙는 제자 이야기인 『모리와 함께한 화요일』˙이 생각난다. 필자에게도 그런 선생님이 계셨다. "보직이나 감투는 안 할 때는 해보고 싶지만 막상 해보면 별것 아닌데 그만두면 서운한 그런 존재다. 너는 평생 환자를 돌보는 의사로 살거라"라고 말씀하신, 지금은 돌아가시고 안 계신 선생님 생각이 나서 책상 앞에 모신 사진에 눈이 간다. 환자에 대한

●미치 앨봄 지음, 공경희 옮김, 『모리와 함께한 화요일 *Thues days with Morrie*』, 세종서적, 2002.

연민이 크시던 선생님은 어떻게 하면 '환자를 질병으로 보지 말고 인간으로 볼 수 있는지'를 몸소 보여주셨다. 열심히 했는데 결과가 좋지 않으면, "아무개가 하는 일이 다 그렇지, 뭐" 하며 한마디로 무척 너그러우셨지만, 나태함에는 눈물 나게 매섭게 대하셨다. 죽어가는 환자는 반드시 다정하게 손을 잡아주시니, 필자가 직접 맡은 환자가 아니라 따라도는 회진 때 처음 보는 환자라도 이것만 보면 환자의 상태를 짐작할 수 있었다. 근본적으로 사람을 좋아하시기도 했지만, 명쾌한 논리와 예리한 판단력으로 무장한 당대의 임상가이셨던 선생님께 우리 또래들은 어려운 환자를 만나면 다투어 달려가 도움을 청했다. 지금도 어려운 환자를 만나면 생각나는 선생님. 레지던트 시절 선생님께서 사주시는 밥을 그리도 많이 먹었으면서, 정작 선생님 편찮으실 때는 좋아하시는 도미 조림을 딱 한 번밖에 못 사드렸다.

화가, 의사를 발가벗기다

마음만 앞선 서툰 의사

미술품 경매사에서 가장 고가에 거래된 그림이 반 고흐의
〈해바라기Sunflower〉인 적이 있었다. 살아생전 그림 한 점 팔지
못하던 반 고흐는 죽어서 현대인의 우상이 되었다. 현대인은 왜 반
고흐에 열광하는가? 여러 가지로 분석할 수 있겠지만 누구도
부정할 수 없는 이유는 그의 그림이 강렬하기 때문이다. 우리의
마음을 뒤흔드는 반 고흐의 강렬함은 어디에서 오는가? 화가의
불안정한 정신세계에서 비롯되는 불안, 분노, 고독, 절망이 그림
속에서 '공감을 얻을 수 있는 방법'으로 분출되었기 때문이다.
인격적으로 성숙하고 정신이 안정된 사람은 차분하고 온화하며
쉽게 흥분하지 않는다. 이런 사람은 편안하고 믿음이 가고 존경을
받기는 해도 주위 사람을 열광시키지 못하는 법이다.

정신세계가 불안정하던 반 고흐는 주위 사람들과 원만한 관계를
유지하지 못했다. 결국 그는 자살로 생을 마감하기까지 정신병원
신세를 졌으며 그 와중에 의사의 초상화를 몇 점 남겼다.

〈의사 레이의 초상Portrait of doctor Rey〉은 반 고흐가

생레미Saint-Rémy의 생폴Saint-Paul 정신병원에 입원했을 때 그린
것이다. 당시 20대 초반의 풋내기 인턴 의사이던 레이Felix Rey는 반
고흐에게 호감을 가지고 매우 친절하게 대했다. 반 고흐가 그림을
그리고 싶어 하자 병원 안에 화실을 만들어주려고 애썼고, 그것이
여의치 않자 병원 밖에 자기 어머니가 가지고 있던 아파트에 그림
그리는 공간을 만들어주려고 했지만 원장의 반대로 뜻을 이루지
못한 사람이다. 젊은 인턴인만큼 실력이나 경륜이 뛰어나다고 할

수는 없겠고, 비록 이름난 의사는 아니었지만 환자를 위하는
마음만은 대단했던 것 같다.

반 고흐는 의사 레이에게 마음 깊은 고마움을 느꼈고 그 결과로
나타난 것이 이 초상화다. 그림 속 레이는 단정하게 다듬은
수염에서 직업적 깔끔함 혹은 차가움이 드러나지만 눈망울을 보면
아주 맑아 이 차가움을 상쇄한다. 이 의사는 심성이 고운 사람인
것이다. 의사의 윗옷 색은 매우 강렬해서 형광색에 가깝고,
배경에는 다소 생경한 느낌이 드는 녹색 벽지에 노란색 장식이
요란하고 붉은색 점들이 찍혀 있다. 이렇게 강렬한 색의 조합은
화가의 '끓어 넘치는' 고마움을 표현하는 아주 효과적인 수단이다.
그런데 초상화를 선물 받은 레이는 이 그림을 대단치 않게 여겨
자신의 집 다락에 처박아두었고, 뒷날 그의 어머니는 닭장 벽
구멍을 메우는 데 썼다니 이 착한 의사에게 예술에 대한 안목은
없었던 것 같다. 같은 초상화가 휴스턴 미술관에도 있다.

그러나 전문가의 입장에서 보면, 의사가 정신병을 앓고 있는
불안정한 환자에게 이렇게 무조건적인 친절을 베푸는 것이 병세에
도움이 되는지 다시 생각해볼 문제가 아닐까 한다.

의사 레이의 초상을 보고 있노라면 임상실습을 돌던 의과대학생
시절이 생각난다. 열심히 공부했지만 막상 환자 앞에 서니 아무것도
해줄 수 있는 실력도 권한도 없던 시절, 병동에서 의과대학생은
이리 걸리고 저리 치이기만 하는 존재다. 가운자락 휘날리며 빠른
걸음으로 회진을 돌면서 환자 병세를 파악하고 치료계획을 세우는

교수님과 선배 의사들에 비하면 한없이 초라하기만 한 존재인 것이다. 이 시기에 의과대학생은 독특한 심리기제로 자신의 존재가치를 스스로 확인할 때가 많다. 바로 바쁘고 인정머리 없는 선배 의사는 환자를 인간으로 보지 못하고 병으로만 취급해서 동정심이라고는 없는 데 반해 자신은 비록 의학지식은 뒤지지만 환자의 인간적 아픔을 함께 나눌 수 있는 존재라고 생각하는 것이다. 이렇게 해서 '악당' 선배 의사들을 저편에 두고 불쌍한 환자와 이를 이해하고 괴로움을 함께 나눌 준비가 되어 있는 자신을 한편으로 설정하는 것인데, 스스로 심리적 위안에는 도움이 되겠지만 가끔 선배 의사-환자 관계에 악영향을 미칠 때도 있다.

의사 레이는 이 초상화 덕분에 친절한 의사의 표상이 되었지만 그가 반 고흐의 '친구'가 아니라 '의사'였다는 점을 생각하면, 그가 원장의 반대에도 불구하고 반 고흐를 조기퇴원시킨 일(결국 다시 발작을 일으켜 재입원하게 되었다), 원장의 반대를 무릅쓰고 화실을 만들어주려 한 일은 '철없는 의사'의 행동으로도 평가될 수 있는 노릇이다.

생레미에서 오베르Auvers로 거처를 옮긴 고흐는 선배 화가인 피사로의 소개로 가셰 박사를 만나게 된다. 가셰 박사는 나이 지긋하고 실력을 인정받던 의사였지만 자신이 우울증 환자이기도 했다. 예술에 대한 뛰어난 안목이 있어 새로운 예술사조에서 반 고흐라는 화가가 갖게 될 의미와 가치를 꿰뚫어 볼 정도였지만, 한편으로는 복잡한 성격을 가진 사람이기도 했다. 이 의사는 반

반 고흐
〈가세 박사의 초상〉
1890년
오르세미술관
파리

고흐의 병세와 치료보다는 예술가로서의 반 고흐에 더 관심이 있어
그의 그림을 가지려고 열망했고, 환자인 고흐로 하여금 자신의
초상화를 그리게 하고 처음 초상화가 마음에 안 든다고 다시 한
점을 더 그리게 한 의사였다. 또한 피아노를 치고 있는 자기 딸의
초상화도 그리게 만들었지만, 반 고흐와 자기 딸이 가까워질까 봐
경계하던 의사이기도 했다.

〈가세 박사의 초상Portrait of Dr. Gachet〉은 온통 구불구불한
곡선투성이다. 의사의 눈매, 얼굴, 심지어 입은 옷과 배경에도 이

구불구불한 곡선은 살아 있어, 그림 전체가 주인공의 복잡한 성격을 말해주고 있다. 반듯한 느낌의 레이의 초상과는 느낌이 완연히 다르다. 의사는 턱을 괴인 비스듬한 자세인데 이러한 자세는 뒤러Albrecht Dürer 이래로 우울증의 상징이다. 눈매도 몽롱해서 화가가 이 의사에게 썩 호감을 가지고 있지 않았음이 은연중에 드러난다.

반 고흐는 정신병원에 입원 도중 또 한 사람의 초상화를

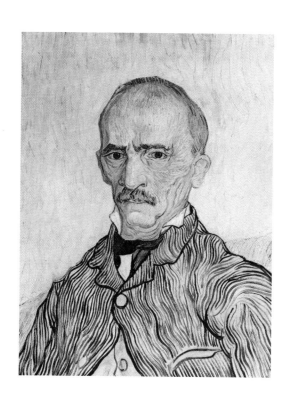

233

그렸는데, 바로 〈트라뷕의 초상Portrait of Trabuc〉이다.
트라뷕Trabuc은 의사가 아니었지만 의사를 도와 환자를 돌보는
병원의 보조원 가운데 수석이었고, 환자인 고흐의 처지에서는
'치료자'를 그렸다는 점에서 의사의 초상화와 비교할 만하다.
단숨에 그린 이 그림에서 우리는 산전수전 다 겪은 풍부한 경험의
소유자를 만날 수 있다. 강단이 있어 보이는 이 인물은 의사가
아니었지만 이러한 환자를 어떻게 대해야 하는지를 알고 있었던
사람이고, 반 고흐는 이 사람에게서 평온함을 느꼈다고 한다.

 반 고흐는 도대체 무슨 병을 앓았던 것일까? 정신분열증, 급성
간혈포르피린증 등 여러 설이 있지만 최근에는 측두엽 간질이
정설인 것 같다. 반 고흐의 성격은 알려진 대로 편집증적이고
비현실적이며 대인관계에서도 지나친 점이 많았다. 지금 반 고흐의
그림을 사랑하는 사람은 셀 수 없이 많다. 그런데 반 고흐가 지금 내
앞에 있다면 그와 친구가 될 수 있는 사람은 몇이나 될지 모르겠다.
형 빈센트를 평생 도왔던 동생 테오Theodor조차도 파리 시절 형과
함께 지낸 몇 달 동안을 진저리 치면서 "형은 마치 두 인간이 한
몸에 있는 것 같다……. 끔찍하다"라고 누이에게 편지를 쓰지
않았던가.

 "그림을 좋아하는 것보다 화가를 사랑하는 것이 훨씬 더 가치
있는 일이다"라는 반 고흐의 절규에는 주위와 잘 어울리는 법을
끝내 터득하지 못한 그가 생전에 느꼈던 외로움과 사랑에 대한
갈구가 묻어 있다.

예수 의사, 사람 의사

"젊어서 사회주의에 빠지지 않는 자는 가슴(열정)이 없고, 나이
들어서도 사회주의자인 사람은 머리(이성)가 없다"고 했던가.
원하던 전공은 따로 있었는데 반강제로 의과대학에 왔던 필자는
젊은 의과대학생 시절 숨 막힐 것 같은 의과대학 분위기를
저주하면서 그래도 적응하려고 발버둥 치며 살았지만, 어느 틈에 그
가운데 하나가 되고 말았다. 그 시절 20대 초반 젊었던 필자는 나이
사십이 되어서도 20대의 느낌과 생각을 잊지 말자고 스스로
다짐했던 기억이 있다. 그때 20대 젊은이의 눈에 사십이 대단한
나이였고, 또 그에 걸맞은 힘과 영향력이 있어 의과대학의 분위기를
쇄신할 수 있을 줄 알았던 순진한 시기이기도 했다.

그런데 오십을 바라보는 지금(이 글이 쓰인 2002년 현재) 필자는
간혹 그때 다짐대로 행동하다가는 선배로부터 '아직 철이 들지
않은 후배'로 핀잔을 듣고, 후배나 학생들한테는 그저 그런
기성세대의 한 사람으로 여겨지게 되었다. 이 이야기를 꺼내는
이유는 사람이 살아가면서 초심을 잃지 않는 것이 퍽이나 중요하기

때문이다. 좀 속된 말로 표현하면 뒷간에 갈 때와 올 때의 마음이 다른 경우가 많기 때문이다.

이러한 뒷간 심리는 의료에서도 종종 나타난다. 아플 때는 의사가 하느님으로 보이다가 낫고 나면 사람으로 보이고, 치료비 낼 때가 되면 악마로 보인다는 농담도 있다. 진료를 하다 보면 간혹 환자의 병세가 호전되고 난 뒤 태도가 달라지는 속 보이는 환자(또는 보호자) 때문에 쓴웃음을 짓게 되는 때가 있다. 물에 빠진 사람 건져 놓고 고맙다는 인사는커녕 보따리 달라는 말 안 들으면 다행인 세상이다.

술자리의 안줏거리로나 어울릴 이 뒷간 심리를 시침 뚝 따고 정말 그림으로 그려 낸 화가가 있어 우리를 놀라게 만드니, 화가를 순진하다고 해야 할지 능청스럽다고 해야 할지 모르겠다.

첫 번째 그림 〈예수 의사Christ the physician〉를 보자. 화면 가운데 예수님 모습을 한 의사가 있다. 준수한 용모에 걱정스러운 표정을 한 의사가 큼지막하게 그려진 데 반해 주위 환자들이 작게 그려져 있어 마치 중요도에 따라 크기가 달라지는 어린아이의 그림이나 원시미술을 보는 것 같다. 어린아이한테 "엄마가 더 좋으니, 아빠가 더 좋으니?" 하는 잔인한 질문을 던져 아이를 말더듬이로 만드는 것보다 아이에게 엄마, 아빠를 그려보라고 하면 자신에게 더 큰 의미를 갖는 존재를 크게 그리기 마련이다. 이 그림 속 예수 의사는 먼저 그 크기에서 주위를 압도한다.

예수 의사는 허리춤에 각종 진단도구를 차고 있고 심각한

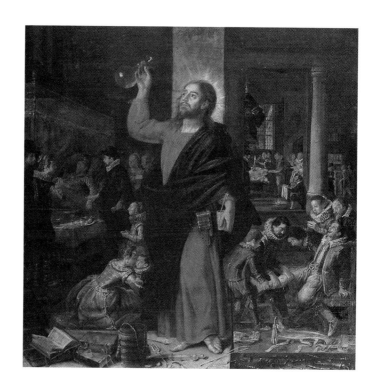

발케르트
〈예수 의사〉
17세기 초엽
개인 소장

표정으로 플라스크에 든 검체를 보고 있다. 지금 소변검사를 하는
중인 듯싶다. 옛날에는 소변을 가열해서 침전이 생기는 것으로
단백뇨를 진단했고, 또 그것이 가장 믿을 만한 검사였으니 환자는
누구나 이 검사를 해보았을 것이다. 배경에는 아픔과 당황함에 어쩔
줄 모르는 다양한 환자와 가족들이 그려져 있다. 다리가 아픈 사람,
배가 아픈 사람, 아픈 아이를 안고 있는 젊은 엄마…… . 요즘
경황없는 응급실과 아주 비슷하다. 그림 속 환자나 가족들 눈에

비친 침착하고 의연한 의사는 예수님 모습에 다름 아니다. 예수님 의사의 머리 뒤로는 찬란한 금빛 후광까지 빛나고 있어 아픈 이들에게 의사가 얼마나 우러러보이는 귀한 존재인지를 유머러스하게 표현하고 있다.

두 번째 그림인 〈사람 의사Man the Physician〉에서는 배경 속 환자나 가족들이 병이 호전되어 한결 여유를 찾은 모습을 보여준다.

빌케르트
〈사람 의사〉
17세기 초엽
개인 소장

퇴원을 앞둔 입원실 모습이라고나 할까. 이번에도 의사는 그림 중앙에 당당한 모습으로 큼지막하게 그려져 있지만, 이제 더 이상 예수님의 모습이 아니라 환자나 보호자들과 똑같은 사람으로 표현되었다. 게다가 자세히 보면 선하게만 보이던 예수 의사에 비해 조금은 심술궂은 표정이다. 이제 치료비를 낼 때가 된 것이다. 이 그림에서 '사람'으로 묘사된 의사는 더 이상 절대적인 존재가 아니다. 바로 뒤에는 다른 의사들과 병의 경과에 대해서 토론하는 모습이, 의사 바로 앞에는 의학책이 펼쳐져 있어 '사람' 의사가 초인적인 존재가 아니라 책과 다른 사람들의 도움을 받고 있음을 시사한다. 순식간에 절대자에서 보통 사람으로 격하되었다. 바로 뒷간에 들어갈 때와 나올 때 마음이 달라진 환자의 눈에 비친 의사를 시치미 뚝 떼고 그림으로써 간사한 인간의 심리를 풍자하고 있다.

그림의 작자는 확실치 않지만 암스테르담을 무대로 활동하던 네덜란드 화가 발케르트Werner van den Valckert일 것으로 추정되고 있다. 작자가 확실치 않으니 그림이 그려진 시기도 확실치 않지만 대략 17세기 초엽이라고 여겨진다. 그림의 완성도나 예술적 가치가 아주 높은 작품이라고 할 수는 없지만 의사한테는 그냥 지나칠 수 없는 작품이다. 그림에 조금 관심이 있는 서양 의사들이 자기 홈페이지에 즐겨 올리는 그림이 바로 〈예수 의사〉다. 두 그림 모두 개인이 소장하고 있다는데 확실한 소장처는 모르겠다.

의사가 의학 정보를 독점하던 시대는 지났다. 게다가 아직도

현대의학이 가야 할 길은 멀다. 의학의 진리가 망망한 대양이라면, 의사란 존재는 기껏 허리춤 정도 깊이의 바다 속을 들여다본 존재라고나 할까. 백사장에서 발을 동동 구르는 환자나 가족보다야 많이 아는 전문가라지만 절대적인 존재는 절대로 아니다.

의사 노릇을 하면 할수록 환자가 충분한 지식을 가지고 현대 의학의 한계를 이해하고 의사가 지금 최선을 다하고 있는지를 판단해 가면서 치료에 임하는 것이 의사–환자 사이의 진정한 신뢰 구축에 도움이 된다는 생각을 하게 된다. 열심히 병의 예후와 각종 치료법의 장·단점을 설명하고 '자율성의 원칙'에 입각해서 치료방법을 선택하도록 기회를 제공할 때는 "우리가 뭐 압니까? 선생님을 믿고 왔으니 알아서 해주세요"라는 환자나 보호자들이 있다. 이러한 사람일수록 치료 초기에는 의사를 우러러보는 모습을 보인다. 그러다가 나중에는 보따리 내놓으라고 갑자기 태도가 바뀔 때가 많은데, 이보다는 열심히 공부하고 의논 상대가 되는 환자가 당장은 귀찮아도 후에는 백 번 낫다.

평범한 의사로서는 하느님 대접도 부처님 대접도 다 싫고, 그저 이 사회가 의사를 전문가로만 제대로 대접을 해주면 좋겠다는 작은 소망이 하나 있다.

의사가 당나귀라고?

"의사가 뭘 알아? 내 병이야 내가 알지." 회진을 끝내고 병실을 나설 때 등 뒤에서 이러한 말이 들린다면 의사 마음은 어떨까? 환자 중에는 의학 또는 의사에 대해 특히 냉소적인 사람들이 간혹 있다. 자의식이 유달리 강하고 자신은 남들과 차원이 다른 아주 특별한 사람이라는 생각에 매사에 냉소적일 수도 있겠지만, 또 다르게 의사에 대해 뿌리 깊은 적개심을 갖고 있는 경우도 있을 것이다. 도대체 의사에 대한 이러한 뿌리 깊은 적개심의 원천은 무엇일까? 그런데 그런 사람들 중 일부가 자식을 의과대학에 보내기 위해 애쓰는 모습을 보면 어리둥절해진다. 자기 자식만이라도 제대로 된 의사를 만들어야겠다는 사명감일까? 아니면 이제까지 보여준 적개심의 바닥에는 시기와 질투가 깔려 있는 것일까?

의사에 대해 특별한 비판의식을 선보인 화가 중에 고야가 있다. 고야가 1799년에 출간한 판화집 『카프리초스 *Los Caprichos*』에는 총 80점의 판화가 있어, 당시 사회상에 대한 날카로운 풍자와 고발을 담아냈다. 여기에서 풍자의 대상은 성직자, 귀족, 선생, 사기꾼

예술가, 여자에 빠져 패가망신하는 어리석은 남자 등 다양하다.
한마디로 '냄새 고약한 사회상'의 백화점인 셈이다. 이렇게 다양한
풍자의 대상 중에는 당연히 의사도 끼어 있다. 마치 요즘 신문의
사회면에 안 좋은 기사가 날 때마다 의사가 빠지지 않는 것과도
같다. 80점의 판화를 훑어보면 의사와 연관이 있는 그림을 서너 점
추려낼 수 있다.

　마흔 번째 그림인 〈왜 죽었을까Of what ill will he die〉는 당나귀

모습을 한 의사가 죽은 환자를 어루만지면서 사인을 곰곰 생각하는 장면을 그리고 있다. 당나귀는 알다시피 고집스러움과 어리석음을 상징하는 동물이다. 이 의사는 어리석은 처방으로 환자를 치료하다가 그만 환자를 잃고 만 것이다. 자신이 생각하기에 올바른 처방을 했다고 굳게 믿는 의사 당나귀는 지금 참담한 결과 앞에서 고개를 갸웃거리며 원인을 되짚고 있다. 버스가 떠난 뒤에 손드는 격이며 현실을 무시한 또는 현실에 무지한 독선에 대한 날카로운 비판인 셈이다. 전문가인 의사를 당나귀로 묘사하다니. 게다가 한 술 더 떠서 "이 의사는 사려 깊고 실력도 좋고 인품도 훌륭하다. 뭘 더 바라겠는가"라는 야유까지 쓰여 있다. 이러한 무자비한 비판은 다만 의사에게만 적용되는 것이 아닐 터, 지금 나라의 모습을 보면 10년쯤 뒤 죽은 환자 자리에 대한민국을 그려 넣는 일이 없기를 바라지만 어쨌든 유머보다는 송곳 같은 적의가 느껴져 의사에게는 아픈 그림이다.

쉰세 번째 그림인 〈대단한 주둥이What a golden beak〉에서는 앵무새가 연설을 하고 있으며, 그 주위에는 성직자, 학자 등의 모습을 한 청중이 두 손을 모으고 바보처럼 입을 '헤－' 벌린 채 그 말을 경청하고 있다. 청중의 눈이 감겨 있는 것에서 이들이 지금 엉터리 강연에 현혹되고 있음이 느껴진다. 이 그림에서 의사는 '주둥이만 나불거리는' 앵무새로 묘사되었고, 지금 병과 건강에 대해서 일장연설을 하고 있는 중이다.

"앵무새가 의학 강연 중이라는 것을 믿을 수 있는가.……

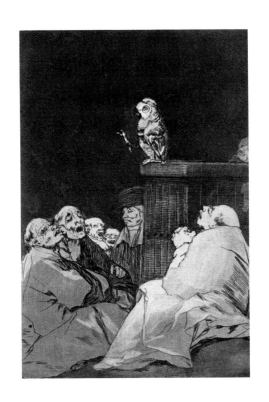

의사라는 작자들이란 떠들 때는 일사천리지만 막상 처방이 필요한 시점에서는 꿀 먹은 벙어리가 되고 만다. 이론은 그럴 듯하지만 치료할 줄 모르며, 병자를 기만하고 마지막에는 백골로 묘지를 가득 채운다." 『카프리초스』에 있는 말이다. '대단한 주둥이'를 이용해서 혹세무민의 대가로 부와 명성을 노리는 의사가 몇 년을 주기로 무슨무슨 신드롬을 일으키는 것을 우리도 똑같이 보고 있지 않은가.

〈팔라티노 백작에게To the Count Palatino〉에서는 당시

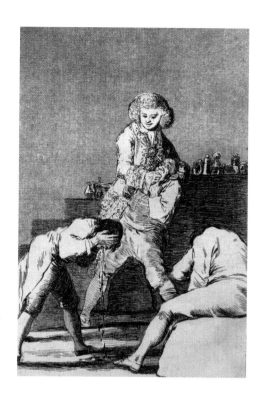

고야
《팔라티노 백작에게》
1799년
『카프리초스』 33번

귀족사회를 중심으로 기승을 부리던 돌팔이의 모습을 담고 있다.
그럴듯한 복장을 한 이 뻔뻔스런 표정의 엉터리 의사는 지금 말도
안 되는 치료법을 시술하고 있다. 그림의 왼쪽에는 이 치료법의
희생자인 가엾은 환자가 피를 쏟고 있지만, 엉터리 의사는 눈 하나
깜짝하지 않는다. 엉터리의 이름은 팔라티노Palatino, '궁전'이라는
뜻도 있지만 해부학적으로는 '구개'라는 뜻도 있는 이중의미의
단어다. 엉터리 의사가 환자의 입안에 손을 넣어 시술을 하는

것과도 잘 들어맞는다. 『카프리초스』에 다음과 같은 말이 있다.

"……무엇이든 아는 체하고 무엇이든 할 수 있다고 으스대는 협잡꾼의 말을 믿어서는 안 된다. 진정한 학자라면 아무리 확실한 것도 의심하고 절도 있게 약속하며……."

그런데 이렇게 의사에 대해 뼈아픈 비판을 가하던 고야가 『카프리초스』를 발표한 지 20여 년 뒤 생명이 위태로운 폐렴에 걸렸다. 이때 자신을 헌신적으로 돌보아 준 아리에타 박사에게 헌정한 〈아리에타 박사와 함께 한 자화상Self portrait with Dr. Arrieta〉(1820)에서는 이제까지의 적의는 눈 녹듯 사라진 채 한없는 감사와 존경이 따뜻한 색조로 화폭 가득 담겨 있어 의사들을 안심시킨다. 자신이 아파보아야 의사가 때로는 고마운 사람이라는 것을 깨닫는다.

주치의가 수술을 받았다는 소식을 들은 노인 환자가 젊은 주치의 문병을 왔다. 수술로 완치가 되는 병이므로 마음 부담이 없는 노인 환자는 한껏 재미있어 하며 놀리듯 묻는다. "그래, 의사 선생께서 수술을 받으니 감상이 어떠시오?" 즉각적인 의사 환자의 대답은 "아파보니 의사 고마운 걸 새삼 알겠네요, 뭘."

20여 년 전 어느 날 공식적인 자리에서 오만방자하게 의사에 대한 적개심을 노골적으로 표출하던 어떤 권력자의 모습을 보고 "저도 아플 때가 있겠지"라며 나지막이 중얼거리시던 선생님의 모습이 생각난다. 의사란 생각보다 힘없고 속상한 일이 많은 사람들이다.

가장 감동적인 순간

런던에 있는 테이트미술관Tate Gallery은 영국 국립미술관The
National Gallery과 더불어 미술의 일대 보물창고라고 할 수 있다.
영국 국립미술관이 주로 영국이 수집 또는 약탈해온 미술품을
진열한 곳이라면, 테이트미술관은 영국이 창조한 미술을 보여주는
곳이다. 템스 강가의 한적한 곳에 자리한 이 미술관은 테이트Henry
Tate 경이 자신이 수집한 미술품을 국가에 기증한 것이 모태가 되어
테이트미술관이라는 이름을 얻게 되었다.

　테이트 경은 루크 필즈Luke Fildes라는 젊은 화가가 재능이
뛰어남을 알아보고 그림을 주문하게 된다. 보통 그림을 주문할 때는
성경, 신화 또는 역사의 내용 중에서 어떤 그림을 그려 달라는 요구
사항이 있게 마련인데, 테이트 경은 이 젊은 화가에게 이제까지
당신이 살면서 가장 감동적이던 순간을 그려 달라는 다소 이색적인
주문을 하게 된다. 젊은 화가의 인생관을 시험하고 싶었을까?

　색다른 주문을 받은 필즈는 한동안 고심하다가 여러 해 전
크리스마스 전날 폐렴으로 잃은 자기 아이를 생각하게 되었다. 그

당시 아이를 헌신적으로 돌보아주던 의사를 떠올리면서 그린 것이
바로 〈의사The Doctor〉라는 그림이다.

　그림의 무대는 깊은 밤 침묵이 흐르는 적막한 병실이다. 제대로
된 병실이 아니라 천정이 낮은 오두막 안인 것으로 보아 넉넉한
살림살이는 아니다. 중앙에 의자를 두 개 붙여놓고 아픈 아이를
뉘었다. 의자에 누워 있는 금발의 예쁜 사내아이는 몸집으로 보아
아장아장 걸을 두세 살 정도로 보이는데, 고열과 가쁜 숨을
몰아쉬느라 지친 끝에 혼수상태인 것 같다. 이 아이를 왕진 온
의사가 곁에서 근심스럽게 지켜보고 있다. 한 손으로는 턱을 괴고
또 다른 손으로는 무릎을 짚고 있는 의사의 두 손은 이 가여운
환자에게 의사가 해줄 수 있는 일이 별로 없음을 잘 나타내고 있다.
지금 이 의사는 '두 손을 놓고' 있는 것이다. 창밖이 부옇게 밝아
오고 있지만 아직도 실내 조명은 의사의 옆 테이블에 놓인,
흔들리는 램프의 불빛이 전부다. 이 조명이 의사와 어린 환자를
말없이 비추고 있어 그림의 분위기는 가라앉아 있다. 의자 뒤에는
한 점 조명도 받지 못한 채 아이 아빠인 화가 자신이 어둠 속에 마치
유령처럼 서 있다.

　아빠 옆에서 아이 엄마는 절망에 싸여 기도하듯 두 손을 모으고
무너져 내렸다. 아빠의 한 손이 엄마 어깨에 얹혀 있어 아픔을 함께
하려는 모습으로 표현되었지만 지금 이 순간 엄마를 위로할 수 있는
것이 있을 수 있으랴. 눈에 넣어도 아프지 않을 자식이 생사의
기로를 헤맬 때 부모 마음이 오죽하겠는가. 아빠의 퀭한 눈과 넋

필즈
〈의사〉
1891년경
테이트미술관
런던

나간 표정, 엄마의 절망적인 몸짓이 너무나도 절절하고 안타깝다. 숨 막히는 침묵 속에서 쌕쌕거리는 아이의 가쁜 숨소리만 들리는 듯하다. 이렇게 무력한 의사와 안타까운 부모는 밤을 꼬박 새우고 함께 아이를 떠나보낸다.

그림이 그려진 19세기 말에는 산소요법도 항생제도 수액요법도 도입되기 전이었으니 지금 의학과 비교하면 폐렴에 걸린 어린 생명에게 의사가 해줄 수 있는 일이 무엇이 있었으랴, 의사는 그저 지켜볼 뿐. 그런데도 화가는 아픈 자기 아이를 위해서 왕진을 와

주고 걱정하면서 같이 밤을 새워준 의사를 자신이 살면서 겪은 가장 감동스러웠고 고귀했던 모습으로 되살리고 있다. 무엇이 화가를 그토록 감동시켰을까? 환자에 대한 의사의 헌신과 사랑, 의사에 대한 환자(가족)의 믿음과 존경, 우리가 향수를 갖게 되는 고전적인 의사—환자의 모습이다.

이 그림을 본 당시의 어떤 의사가 "도서관에 꽂혀 있는 수많은 의학 서적이 하지 못한 일을 이 그림이 해냈구나. 이 그림 덕택에 의사는 대중의 신뢰와 사랑을 얻게 될 것이다"라고 평했다는 일화가 전해진다. 요샛말로 하면 의사들의 '이미지 메이킹'에 크게 도움이 되었다는 말인데 요즘 의사들에게도 시사하는 점이 많지 않은가.

도회적인 소재와 빠른 붓놀림에서 당시 유럽을 흔들던 인상주의의 영향이 다소 엿보이지만 빛의 처리에서는 바로크적인 면(드라마틱한 밝음과 어두움이 대조를 보이는)이 짙어 그림의 기법이 시대조류와는 다소 거리가 있다.

그림을 그린 필즈는 1843년 영국의 리버풀에서 태어나 할머니의 손에서 자랐다. 필즈의 할머니는 빈민문제에 관심이 많고 정치적으로도 매우 활동적인 여장부였다. 젊은 시절 필즈는 이러한 할머니의 영향으로 집 없고 배고픈 사회의 하층계급에게 따뜻한 관심을 두게 된다. 이 그림 외에도 〈부랑자 수용소의 수용-대기자Applicants to a casual ward〉(1874) 같은 빈민 환자를 주제로 한 그림도 그린 적이 있어 사회문제에 나름대로 관심을 가진

화가였다. 하지만 나중에는 부유한 상류층의 초상화를 주로 그리는, 요샛말로 '잘 나가는' 초상화가로 변신하게 된다. 이 그림을 주문한 테이트 경은 그림 값으로 당시 거금이던 3천 파운드를 지불했다는데, 필즈는 '초상화를 그렸더라면 더 받았을 것'이라고 만족스러워하지 않았다는 씁쓸한 이야기도 전해진다. 화가는 훗날 미술적 재능과 공헌을 인정받아 기사 작위를 받았다. 대표적인 작품은 주로 영국과 호주의 미술관에 소장되어 있다.

젊은 화가를 감동시킨 헌신적인 이 의사의 이름은 구스타프 머리Gustavus Murray라고 전하는데, 평범한 동네 의사의 따뜻하고도 감동적인 모습을 담은 이 그림은 빅토리아 시대 영국의 대중에게 크게 사랑을 받았다고 한다. 런던에 가게 되면 테이트미술관에 들러 이 영웅적인 의사를 꼭 한 번 찾아보시길.

말 많은 환자, 말 없는 의사

말 많은 사람은 어디서든 골칫덩어리다. 일단 말이 많으면 실수를 하기 쉽고 "말이 앞선다"는 평을 받게 되므로 대통령처럼 사회적으로 막중한 책임이 있는 자리에 있으면 어휘를 잘 가려서 써야 한다. 더구나 그 말이 언제 끝날지 모르는 장광설이고, 남의 말을 끊어버리거나 묻는 말에 대답할 생각은 않고 자기 이야기만 일방적으로 늘어놓기를 반복하면 듣는 사람은 가슴이 답답해진다. 오죽하면 "침묵은 금"이라는 말까지 있을까.

말 많은 사람이 골치 아프기는 진료실에서도 마찬가지다. 게다가 말 많은 환자치고 자기 증상을 조리 있게 설명하는 환자는 드물다. 문진을 할 때 의사가 중요하다고 생각하는 것과 환자가 중요하다고 생각하는 것에는 차이가 있기 마련이다. 이렇게 의사소통이 효과적이지 않을 때 의사는 환자의 말을 자르고 질문을 해나가는 조직적인 인터뷰를 하게 된다.

진료실에 들어오신 할머니. "어떻게 오셨습니까?" 한껏 예의바르게 여쭤본다. "아프니까 왔지." 속으로 '으악' 하지만

휘청대는 정신을 가다듬고 다시 공손하게 여쭌다. "어떻게
편찮으신데요?" "응, 내가 원래 아주 튼튼한
사람이었거든……(시집와서 고생한 이야기). 먹고 살만 하니까 영감이
속을 썩이더니만……(한참을 영감님이 속 썩인 이야기. 의사는 속만 탈 뿐
속수무책이다). 그래서 담배를 배웠는데……."

한참 뒤의 결론은 속이 썩어서 숨이 차시단다.

"할머니, 언제부터 숨이 차셨는데요?" "오래 됐지!" "오래가
언젠데요? 한 1년 되었나요?" "그러니까 그게, 보자. 우리 막내
시집갈 때부터구만. 그때가 가을이었는데, 아, 글쎄 요년이
어울리지도 않는 짝한테 시집가겠다고 날뛰는데, 게다가 그해는
흉년이 들어 혼수 해대기가 여간 벅차지 않았어……." 이렇게 되면
의사가 숨이 막힌다. 이럴 때 다시 "그게 언제인데요?" 해봐야
계란으로 바위치기고, 차라리 "막내네 손주는 올해 몇 살인가요?"
하고 묻는 것이 낫다.

얼마나 숨이 찬지는 또 어떻게 알아보아야 하나. 기침은 하는지,
가래는 있는지, 가래 빛깔은 어떤지, 쌕쌕거리지는 않는지, 어떨 때
숨이 더 찬지 알아보아야 할 것이 많은데……. 앞이 캄캄해지면서
진료실 밖에서 오래 기다림에 지친 다른 환자들의 신경이 곤두선
얼굴이 떠오른다. 남의 떡이 커 보인다고 이럴 때는 "아~ 해
보세요" 하면 그만인 치과 선생님이 부러워진다.

우리에 비해서 진료 시간을 충분히 쓴다는 미국의 내과 의사도
70퍼센트 정도는 환자가 말을 시작하고 세 문장이 채 끝나기 전에

그 말을 자르고 자신이 질문을 시작한다니, 환자가 중요하다고 생각하는 것과 의사가 중요하다고 생각하는 것이 분명 다르기는 다른가 보다. 스텐Jan Havickszoon Steen의 〈진찰받는 임신부A pregnant woman in medical consultation〉는 이러한 진찰실의 '말의 전투' 풍경을 아주 재미있게 풍자한 그림이다.

이 자그마한 그림에는 진찰실을 무대로 세 명이 등장하고 있다. 의사 앞에는 철퍼덕 앉은 부인이 하늘을 쳐다보면서 속사포처럼 끊임없이 자기 이야기를 하고 있다. 불룩 나온 배와 잔뜩 벌리고 앉은 다리를 보면 임신 후기로 접어든 임산부가 분명하다. 시선은 하늘을 향하고 한쪽 팔꿈치를 책상에 걸친 채 손으로는 고개를 받치고 다른 손은 가슴에 댄 것이 금방 끝날 태세가 분명 아니다. 환자 얼굴을 보면 의사의 반응에는 전혀 아랑곳하지 않고 자기 말에 도취된 듯한 표정이다. 참을성 많은 의사는 싫은 내색도 없이 묵묵히 이 장광설을 들으며 아래만 쳐다보고 차트인지 처방전인지를 쓰고 있다. 평소 병원 진료에 불만이 많은 환자가 이 그림을 본다면 "그러면 그렇지. 의사들이 환자 말 건성으로 듣고 불친절한 역사는 오래도 되었구나"라고 할지도 모르겠다.

그런데 우리나라의 의료제도는 의사가 환자 한 사람에게 충분한 시간을 가지고 진찰할 수 없도록 되어 있다. 환자 입장에서는 진찰 시간이 짧은 것이 큰 불만이지만 의사 역시 짧은 시간에 문제를 파악하고 숨은 병을 놓치지 않도록 최선을 다해 머리를 빨리 회전시켜야 하는 것이다. 그러니 외래를 보고 나면 마치 전쟁을

스텐
《진찰받는 임신부》
17세기 중엽
국립미술관
프라하

치른 듯 녹초가 되고 파김치가 되지 않을 수가 없다. 처음 자신의 외래를 보게 되는 후배의사에게 선배들이 해주는 말이 있다. 말 많은 환자와는 눈을 맞추지 말라는 것인데, 자칫 눈을 맞추었다가는 인터뷰의 주도권을 빼앗겨 진료시간이 엿가락처럼 늘어난다는 뜻이다.

지금 이 의사는 이러한 격언을 충실히 따르고 있다. 환자와 눈을 맞추지 않은 채 묵묵히 차트를 쓰고 있는 의사의 진지한 표정을 들여다보고 있노라면 웃음이 나기까지 한다. 하지만 의사의 표정이 아주 진지하고 열심인 것으로 보아 적어도 그는 '나름대로' 진료에 집중하고 있다. 비록 환자와 시선을 맞추지 않았지만 귀는 열어 놓고 있으니, 환자 말을 전혀 듣지 않는 것은 절대로 아니다. 흘러가는 환자의 장광설 중 중요하다 싶은 이야기가 있을 때 이 의사는 고개를 번쩍 들 것이 틀림없다.

평소 종합병원에서 3분 진료에 질린 분들은 이 점을 이해하기 바란다. 짧은 시간에 정확한 판단을 얻기 위해서 의사는 엄청난 집중력을 필요로 하는 것이다. 환자와 의사 사이에서 환자의 하녀가 소변이 든 검사 용기를 들고 있는데, 주인마님의 장광설이 자신이 듣기에도 좀 심했다 싶었는지 다소 민망한 표정에 어색한 웃음을 머금고 의사의 눈치를 살피고 있다.

17세기 네덜란드의 화가인 스텐은 장르화를 개척한 화가로서 우리나라의 김홍도와 여러 면에서 비슷한 존재라고 할 수 있다. 여관을 경영하던 여관 주인으로서, 많은 사람들을 만나고 그들의

심리와 행동의 특성을 면밀하게 관찰한 결과 촌철살인 격의 뛰어난
해학과 풍자가 느껴지는 그림을 많이 남겼다. 그의 작품에는 유난히
의사와 환자가 자주 등장한다. 요즘 용어로 심신장애psychosomatic
disorder에 해당하는 상사병에 빠진 귀여운 여인, 혼전 임신으로
수심에 찬 여인, 장돌뱅이 돌팔이의 이뽑기 등 의료현장에서 환자와
의사뿐만 아니라 가족을 비롯한 구경꾼들의 심리까지도 잘
묘사했다.

먼 옛날 호랑이 담배 먹던 시절, 국민개보험이 도입되기 전에는
의사가 스스로 수가를 정해서 형편이 어려운 사람에게는 덜 받고
여유가 있는 사람에게 조금 더 받고 하는 식으로 융통성을 발휘할
소지가 있었다. 이 시절 개업한 어느 선배는 말 많은 환자를 만나면
그 말을 끝까지 다 들어주되 일정 시간마다 처방전에 동그라미를
쳐서 수가를 달리했다는 이야기를 들은 적이 있다. 동그라미가
없으면 기본 진찰료, 동그라미 하나면 얼마, 세 개면 얼마 하는
식이었다. 말 많은 환자의 속에 쌓인 이야기를 끝까지 다 들어주어
환자 속이 후련하도록 하는 것도 대단히 중요한 진료의 일부이니
그렇게 하는 대신 진료 시간이 오래 걸려 당신의 시간을 쓴 것에
대해서는 그 대가를 정당하게 청구한다는 정신이다. 현재의
모순투성이 수가체제에 매어 있는 후배 의사들에게는 꿈같이
아득한 이야기로 들린다.

의사, 화가의 마음을 열다

사방 어디를 보아도 헤쳐 나갈 길이 보이지 않는 고립무원의 곤경에 처해 본 일이 있는가? 온통 적대적인 사면초가의 절망적 상황에서 '이제는 모든 것이 끝이로구나'라고 느낄 때 홀연히 한 줄기 구원의 손길이 있어 이를 통해 갱생의 기쁨을 누리게 된다면, 그 구원의 손길을 어떤 마음으로 대하게 될까. 중병에 걸려 삶을 포기할 지경에 이른 환자가 의사의 확신에 찬 태도와 믿음직한 모습에 삶의 끈을 놓지 않고 투병의지를 되살려 회복되는 경우가 있다. 이럴 때 의사의 카리스마는 긍정적으로 작용했다고 할 수 있는데 의사의 카리스마가 너무 자주 나타나면 부작용이 많지만 가끔 이렇게 필요할 때도 있다.

고야의 〈아리에타 박사와 함께 한 자화상Self portrait with Dr. Arrieta〉은 의사의 카리스마와 이 의사에 대한 환자의 전적인 신뢰와 절절한 고마움이 배어 있는 그림이다.

의사는 체구가 그리 크지 않지만 차돌처럼 단단해 보인다. 굳게 다문 입매에서 의지가 강한 사람이라는 인상이 풍긴다. 의사는 한

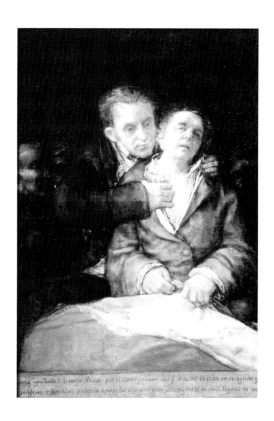

팔로는 환자를 감싸서 부축하고 다른 한쪽 손으로는 약그릇을 들어
쓰러지려는 환자에게 약을 먹으라고 거의 강요하다시피 하는
모습이다. 이들 뒤에는 몇 사람이 있는데 형체가 흐릿하고 표정이
음산해서 저승사자와도 같은 느낌이다. 의사는 이 불길한
존재들로부터 온몸으로 환자를 감싸서 보호하고 있는 느낌이다.
초췌하고 꺼져 가는 환자에게 생의 의지를 윽박지르다시피

채근하는 것처럼 보인다.

반면 환자인 화가 자신은 아주 쇠약한 모습으로 무기력하게
표현되어 있다. 환자가 입고 있는 흰옷이 화면 가운데에서 보는
이의 시선을 잡아당긴다. 의사에게 기댄 상체는 어두운 뒤쪽을
향하고 있어 죽음의 세계에 한 발 들여놓은 느낌이지만, 한 손으로
슬며시 움켜쥔 이불자락에서 생에 대한 한 가닥 미련이 느껴진다.
아무것도 할 수 없는 무력함 속에서 의사에게 전적으로 의지하는
모습이 자신의 주치의를 카리스마가 있는 영웅으로 만들어 놓았다.

그림 아래쪽에는 금빛 바탕에 "1819년 일흔셋의 고야는 중병에
걸렸다가 친구인 아리에타의 헌신적인 보살핌으로 살아났다.
친구에 대한 고마움의 표시로 1820년에 그렸다"고 쓰여 있다.
병에서 회복된 고야가 감사의 표시로 이듬해 아리에타 박사에게
헌정한 그림이다. 무력한 환자와 환자를 보호하는 의사의 모습
그리고 붉은 빛이 도는 색감에서 어둡지만 따뜻한 느낌이 드는
그림이다.

그런데 같은 시기에 고야는 그 유명한 '검은 그림들Pinturas
negras'이라고 불리는 일련의 그로테스크한 그림을 그리고 있었다.
이 그림을 검은 그림의 대표작 격인 〈아들을 잡아먹는 크로노스
Kronos devouring one of his children〉와 비교해보면 너무나도 차이가
확연해서 같은 시기에 같은 화가가 그린 그림이라고는 도저히
믿어지지 않는다.

고야는 정의로움의 승리를 믿고 싶어 하던, 순수함을 간직한

사람이었다. 나폴레옹이 스페인을 점령하고 그때까지 민중을
억압하던 무능하고 부패한 절대왕정을 타도했을 때 고야를 비롯한
스페인 민중은 이제 새로운 시대가 열렸다고 생각하고 프랑스군을
해방군으로 받아들였다. 그러나 곧 프랑스군은 마각을 드러내어
시민 학살을 저질렀고, 고야는 그 유명한 〈1808년 5월 3일 학살The
Third of May: the execution of the defenders of Madrid〉(1814)을
내놓았다. 이러한 일을 겪으면서 고야는 신의 존재에 회의를 느끼게
된다. 신은 정녕 있는가? 신이 있다면 어떻게 저런 불의가 거침없이
행해지도록 보고만 있는가? 엎친 데 덮친 격으로 자신에게 찾아 든
병마로 인해 청력을 잃은 고야는 어둡고 적막한 자신만의 세계로
깊이깊이 침잠해 들어간다. '검은 그림들'은 바로 이러한 시기에
그려진 것이다.

눈앞에서 벌어지는 불의와 만행, 끊임없는 신의 존재에 대한
회의, 절망적인 자신의 청력 상실로 자기 세계로 꼭꼭 숨어든
자폐적인 화가의 마음을 열어 검은 그림 대신에 이렇듯 따뜻한
그림을 그리게 한 것은 한 의사의 헌신적인 돌봄이었다.

치료 약제에 듣지 않는 중증 다제 내성 폐결핵에 심한 당뇨까지
겹쳐 생을 포기하고 술로 세월을 보내던 노년의 화가가 있었다.
극도로 쇠약해진 상태에서 가족이 억지로 떠메다시피 병원으로
모셨다. 평소 병을 두고 장담하지 않는 필자도 이때만큼은 '나를
따르라!' 식으로 큰소리치고 "틀림없이 살 수 있는데 왜 이렇게 약한
모습을 보이시느냐"라며 연세 많으신 분을 버릇없이 윽박지르기도

했다. 하느님이 모든 것을 주시지는 않아서 예술적 감수성이 뛰어난 분들이 의외로 투병의지가 약한 경우를 보아왔기 때문이다. 그러면서 필자 역시 결핵 약제 중 색각의 이상을 초래할 수 있는 에탐부톨을 치료 처방에서 제외하고 눈에 올 수 있는 당뇨의 합병증을 경계하는 등 나름대로 세심한 배려를 했다. 환자는 다시 그림을 그려야 할 화가가 아닌가.

이러기를 1년 반, 치료를 계속하고 병세가 눈에 띄게 호전되었을 무렵 어느 날 외래 약속 시간에 환자 대신 부인이 들어오신다. '무슨 일이 있나?' 불안한 마음에 눈치를 살피는데 뜻밖에도 소녀처럼 밝은 표정에 노래하듯 말씀을 시작하다가 이내 목이 멘다.

"선생님께 선물할 그림 그린다고 다시 붓을 잡으셨어요. 약 떨어져 간다고 약 타 오라세요. 검사는 다음에 꼭 하신대요."

몇 달 뒤 노화가가 공들여 그린 커다란 그림을 직접 들고 왔을 때 필자 역시 감격하면서 속으로 고야의 이 그림을 연상했다. 설레는 마음으로 포장지를 풀어 보니, 아뿔싸! 도무지 해석이 어려운 추상화가 아닌가.

"C 선생님, 염치없지만 무식한 주치의가 알아볼 수 있는 그림 한 점 다시 부탁드려도 될까요?"

아차, 그걸 잊었구나!

'콜럼버스의 달걀'은 나중에 생각하면 별 것도 아닌 일이었는데,
'그때는 왜 그 생각을 까맣게 못했을까?' 하고 무릎을 칠 때 흔히
쓰는 말이다. 의료에서 이러한 일이 일어나면 큰일이지만 의사도
사람인지라 간혹 일이 벌어지기도 한다. 환자의 생명과 직결되면
의료분쟁이 일어나지만, 그렇지 않고 가벼운 경우에는 동료들
사이에 두고두고 이야깃거리가 되고 놀림감이 된다.

스텐의 〈왕진Doctor's visit〉은 바로 이렇게 핵심을 까맣게 모르고
있는 의사를 그린 그림이다. 그림을 보면 의사가 왕진을 와서
진지하게 젊은 여인을 진찰하고 있다. 여인은 이마에 손을 짚고
머리가 아픈 듯해서 마치 '아이고, 골치야' 하는 표정을 짓고
있지만, 환자치고는 얼굴에 병색이 없다. 의사는 진지하게
진찰하지만 두 눈썹 사이에 주름이 잡힌 것이 아직 진단에 도달하지
못해 열심히 생각만 하고 있다. 옆에 있는 하녀는 어이없다는 듯한
표정으로 의사를 지켜보고 있다.

의사는 옷을 잘 차려입었지만, 이 그림이 그려진 17세기 복장이

스텐
〈왕진〉
1658~1662년
앱슬리하우스
런던

아니라 그 당시로부터 100여 년 전 복장을 하고 있다. 지금 우리 눈에는 별로 이상해 보이지 않지만 당시 사람들에게는 마치 갓 쓰고 두루마기 입은 의사가 청진기를 들고 있는 것처럼 느껴졌을 것이다. 여기까지 보고 나면 이제 이 화가가 존경까지는 아니더라도 적어도 존중하는 마음으로라도 이 의사를 대하고 있지 않음을 알 것 같다.

그렇다면 이 그림은 도대체 무엇을 말하려는 것일까? 비밀의 열쇠는 그림 왼쪽 아래에 있는 아이에게서 찾을 수 있다. 장난기 가득하고 약간 심술궂게 보이는 예닐곱 살 된 사내아이가 작은 활과 화살을 가지고 놀고 있다. 무슨 뜻일까? 바로 큐피드Cupid다. 장난기와 심술이 있는 큐피드의 표정은 이 여인이 지금 사랑으로 인한 병을 앓고 있음을 알려준다. 사랑으로 인한 병이라면? 짝사랑으로 인한 상사병일 수도 있고 혼전 또는 혼외 임신일 수도 있다. 이 여인이 골치 아파하는 모습을 보면 원치 않은 임신일 가능성이 높아 보인다. 고지식하고 뭘 모르는 의사는 이 여인의 병이 임신일 줄은 꿈에도 생각지 못한 채 열심히 무슨 병일까 생각하고 있는 중이고, 화가는 "이 돌팔이야! 그것도 모르냐?" 하는 야유를 이 의사에게 보내고 있는 것이다. 시대에 어울리지 않는 의사의 복장, 속사정을 아는 하녀의 비웃는 듯한 표정이 비로소 이해가 된다.

17세기의 네덜란드는 상업으로 번성하고 풍요로운 시기였다. 그만큼 사람들의 사고방식도 자유분방해서 혼전 임신이 많던 시대였다고 한다. 과연 풍자화의 대가답다. 지금으로 치면 흔한

'의사의 유머'와도 같은 그림이다.

스텐의 또 다른 그림인 〈상사병Love Sicknes〉을 보자. 의사가
역시 시대에 어울리지 않은 복장으로 환자의 맥을 짚어 진찰을 하고
있다. 배경에 걸린 그림에는 연인들이 침대에 같이 있는 모습이
그려져 있고 또한 큐피드의 조각상도 있어 그림 속 상황을
설명해준다. 의사는 조심스럽게 환자의 맥을 짚어 보지만, 환자의
다른 손에 들려 있는 편지에는 "어떤 약도 사랑의 아픔을 치유할 수
없다"는 글귀가 쓰여 있다. 환자의 앉은 자세를 보면 다리를 넓게
벌린 채 편하게 앉은 것이 양갓집의 얌전한 규수의 자세와는 거리가

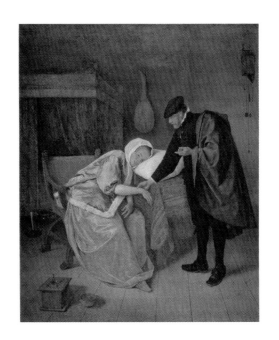

스텐
〈아픈 여자〉
1660년
레이크스미술관
암스테르담

있어 이 여인의 행실에 대해서 또 다른 암시를 주고 있다.

　스텐은 의사를 주제로 거의 스무 점 가까이 그렸는데, 그중 하나만 더 보자. 〈아픈 여자The doctor and his patient〉에는 하녀 없이 의사와 환자 두 명만 등장한다. 잘 차려입은 의사 역시 시대에 뒤떨어진 옷이라서 스텐이 이 의사를 역시 야유하고 있음을 알 수 있다. 같은 방법을 되풀이해서 써먹고 있는 것이다. 젊고 예쁜 환자는 몸을 웅크린 채 힘없이 쿠션에 기대어 있고, 의사는 맥을 짚고 있다. 그런데 이 여인의 표정이 묘하다. 앙큼하다고 할까, 공주병이라고 할까, 고양이 같다고나 할까. 이 여인 역시 사랑으로

인한 병을 앓고 있고, 돌팔이 의사는 그 사실을 까맣게 모르고 있다. 뭘 모르고 뻐기기만 하는 의사에 대한 통렬한 야유는 연작으로 계속되고 있었다.

진료 중 까맣게 몰랐던 것에 관한 일화 중에는 양갓집 규수가 소화불량과 구토로 병원에 왔는데 온갖 검사를 다해도 원인을 찾지 못하다가 알고 보니 혼전 임신이었다는 가벼운 이야깃거리도 있지만 좀더 심각한 것도 있다. 대학병원의 내과에는 사망 증례 토의라는 집담회가 있다. 사망한 환자의 진료 기록을 검토하면서 혹시 아쉬웠던 점은 없는지 다 같이 검토하는 자리다. 담당 전공의는 모든 교수님들 앞에서 이미 사망한 환자에 대한 자신의 진료행위를 발표하고 비판을 받아야 하므로 이때 받는 스트레스가 보통이 아니다. 아무리 강심장이라도 주눅이 들게 마련이고, 마음이 약한 전공의는 토의 도중 울어버리는 일도 있을 정도다. 집담회는 전문가들끼리 좀더 나은 진료를 하기 위한, 지나치게 엄격할 수도 있는 자기비판인 셈이다. 어느 날 사망 증례 토의장에서 상황을 쭉 듣고 있던 호랑이 교수님이 질문을 던진다. "그런 상황에서 왜 이러한 검사는 하지 않았는가? 도움이 되었을 것 같은데." 누가 들어도 수긍이 가는 이 날카로운 질문 앞에서 자신을 방어하기란 불가능해 보여 동료들은 숨을 죽였다. 적막을 깨고 주치의는 큰 소리로 외친다. "아차! 그걸 빼먹었구나!" 그 순간 세미나실의 긴장은 폭소로 돌변하고 만다. 까맣게 몰랐던 의사는 요즘에도 있다. 의사도 사람인 것이다.

등 뒤의 수군거림

병원에서 가운을 입지 않고 복도를 지나거나 엘리베이터를 타면 가끔 환자나 가족들이 의사에 대해 나누는 이야기를 본의 아니게 엿듣게 되는 경우가 있다. 담당 의사의 인물 됨됨이에서부터 말투, 외모, 심지어 사생활에 이르기까지 그들만의 진솔한 이야기들이 나오는데, 가만히 듣고 있으면 의사라는 직업이 때로는 연예인 못지않은 수군거림의 대상이구나 하는 생각을 하게 된다.

"아무개 박사는 환자한테 술 끊으라고 하면서, 자기는 술고래라던데?" "아무개 선생은 폐전공인데 골초래." 이런 말에는 그래도 "오래 사시고 싶으면 의사가 시키는 대로 해야지 의사가 하는 대로 따라하면 안 돼요"라고 끼어들 용기라도 나지만, "우리 주치의는 참 쌀쌀맞은 것이 못됐어! 따뜻한 말 한 마디 해주면 어디 덧나나?"라는 가시 돋친 말에는 찔끔하게 된다. 어떤 의사는 등 뒤에서 "야! 저기 너희 엄마 죽인 의사 간다"라는 10대들의 말을 듣고 한동안 환자 볼 의욕을 잃었다고 하던가.

질로Claude Gillot의 〈오른팔에 주사기를 끼고 있는 볼로아르도

박사Dr. Boloardo holding a syringe under his right arm〉는 바로 의사
등 뒤에서의 수군거림을 주제로 한 재미있고도 수수께끼 같은
그림이다. 보기에도 끔찍하게 커다란 주사기를 의사가 오른팔에
끼고 있다. 그런데 이 주사기와 바늘은 세상에 저렇게 큰 게 있을까
싶을 정도로 비현실적이다. 주사를 보고 공포에 질린 아이 눈에는
근육 주사용 주사기가 저만한 크기로 보일까? 떼쓰는 아이에게

아픈 주사 놓는다며 겁줄 때 보여주기에 꼭 알맞은 크기다. 이렇게 우스꽝스러울 정도로 큰 주사기를 끼고 있는 의사 얼굴을 자세히 보면 눈 밑에 그림자가 져 있고, 이마에서 코까지는 가면을 쓴 듯 검게 표현되어 있어 심상치 않은 느낌을 준다. 혹시 환자를 진료하는 의사가 자신의 속마음을 드러내지 않고 냉정함을 유지한다는 상징일까? 야유일까?

의사의 시선은 아래를 향하고 있어 뭔가 혼자만의 골똘한 상념에 잠긴 듯도 하지만 치켜든 왼팔을 보면 무엇인가를 선언하는 것 같기도 하고, 상당한 자부심을 드러내는 것 같기도 하다. 아무튼 나르시시스트narcissist 냄새가 난다. 이 자기도취의 정체는 옆구리에 끼고 있는 주사기를 보건대 직업적 자부심이리라. 화가는 우스꽝스러울 정도로 엄청나게 크게 그린 주사기로 혹시 이 의사의 직업적 자부심을 야유하고 있는 것은 아닌지 모르겠다. 당신의 자부심은 당신의 실제에 비해 턱없이 부풀려진 것이니 거들먹거리지 말라는.

그림 속에는 중심 인물인 의사 한 사람만 있는 것이 아니다. 비교적 공들여 그린 의사의 모습 뒤에는 쓱쓱 빠른 붓놀림으로 그린 것 같은 두 여인이 더 있다. 이들은 간호사일까? 병원에서 일하는 사람들일까? 환자의 가족일까? 모습만으로는 정체가 모호하다. 테이블에 기댄 두 여인은 서로 몸을 밀착시킨 채 열심히 수군거리는 중이다. 얼굴이 둥근 오른쪽 여인은 귓속말로 열심히 무엇인가를 속삭이고 있는데, 다소 나이든 얼굴에 치켜뜬 눈과 매부리코가

마녀와도 같은 인상이다. 왼쪽에서 듣고 있는, 갸름하고 젊은 미인형의 얼굴에는 놀란 표정이 가득하다. 수군거리는 중에도 두 사람의 시선은 의사에 꽂혀 있어 긴장을 풀지 않고 있다.

이목구비도 간단한 점으로 표시한 두 여인의 모습은 만화적인 요소의 캐리커처에 가깝다. 몇몇 점만으로도 은밀한 수군거림과 놀람이 극명하게 표현되어 있으니 말이다. 이 그림이 그려진 시대는 아직 만화라는 장르가 생겨나기 전이지만 대상의 외모나 심리적 특성을 과장되게 잡아냈다는 점에서 오늘의 만화와 상당히 닮았다.

언뜻 보아도 잘난 척 걷고 있는 의사와 의사 등 뒤에서 그를 두고 수군거리는 두 여인 사이에는 확실한 벽이 있다. 수군거림의 내용이 무엇일지 짐짓 궁금해진다. 분위기로 보아 '저 의사 선생님 실력 좋지, 인간미 있지, 게다가 미남이지……', 뭐 이러한 긍정적인 내용은 왠지 아닐 것 같은 느낌이 드는 건 제 발이 저린 필자의 자격지심 때문일까? 혹시 이 의사를 사모하는 젊은 여인에게 나이 든 여인이 의사의 치명적인 비밀을 가르쳐 주는 것은 아닐까? 보는 이의 마음에 따라 얼마든지 달리 생각할 여지가 있다.

이 그림을 보고 있노라면 오늘 외래를 거쳐 간 수많은 환자들이 생각난다. 분명 그들이 모두 만족해서 돌아가지는 않았으리라. 그들이 내 뒤에서 뭐라고 수군거릴까 하는 생각이 들면 갑자기 뒤통수가 땅긴다.

이 그림은 유화가 아니고 드로잉이다. 이 그림을 소장하고 있는 알베르티나Albertina미술관은 빈의 호프부르크Hofburg 왕궁 한

컨을 차지하고 있는 작은 미술관이지만 그래픽에 관한 한 세계
제일의 소장품을 자랑하는, 당차고 반짝이는 보석과도 같은 곳이다.
라파엘로, 미켈란젤로, 뒤러, 루벤스, 렘브란트, 벨라스케스,
고야에서 클림트와 실레에 이르기까지 정말 다양하고 훌륭한
소장품들 가운데 이렇게 의사의 직업적 호기심을 자극하는 그림이
숨어 있었다.

질로에 대해서는 별로 알려진 바가 없다. 랑그르Langres에서
태어나 파리에서 사망한 프랑스 출신이라는 것 외에는 생몰연도도
1673~1722년으로 추정될 뿐 확실치 않다. 그의 유화는 거의
소실되어 몇 점 남아 있지 않고, 남아 있는 작품은 대부분 이 그림처럼
드로잉이거나 에칭이다. 로코코 미술을 개척한 와토Antoine
Watteau의 스승으로 알려져 있는데, 그러고 보니 이 그림에서
여인의 자세나 허리 아래의 곡선을 그린 솜씨를 보면 로코코를
대표하는 화가인 프라고나르Jean-Honoré Fragonard가 연상된다.

그런데 혹 이 그림을 보고 엄청나게 큰 주사기와 바늘이 우람한
남성의 상징이라고 우기실 아마추어 정신분석가도 있을지도
모르겠다. 주사기의 각도, 직선이 아닌 주사기의 몸체, 상기된 듯
붉은 기가 도는 의사의 얼굴, 뒤에 있는 두 여인의 놀란 듯한 표정과
수군거림, 게다가 어찌 보면 야릇해 보이기도 하는 하체의 선을
보고 노출증과 관음증을 연상한다면 쓸데없는 소리 말라고 타박도
못 하겠다. 어쩌랴, 그림을 보는 느낌이야 제각각이고
에로티시즘이야말로 부정할 수 없는 미술의 영원한 주제인 것을.

의사들의 수호성인도 촌지를?

가톨릭교에서는 특정 직업이나 도시마다 자신들의 수호성인이
있다. 이 성인들은 그 지역이나 직업과 특별한 연고가 있기 때문에
직업을 가진 이나 거주민에게서 특별한 사랑과 존경을 받는다.
음악의 수호성인인 성 체칠리아St. Cecilia는 산타 체칠리아
음악원으로, 어린이의 수호성인인 성 니콜라우스St. Nicholaus는
산타클로스로 오늘날에도 친숙하다. 유럽의 각 도시는 자신의
수호성인을 자랑하고 또 사랑하여 그 축일이 되면 경쟁적으로
축제를 연다. 이탈리아에 도시국가들이 경쟁하던 시절, 제노바나
피렌체가 각기 자랑스럽게 수호성인을 모시고 있는 데 반해서
베네치아만큼은 성인과 연고가 없어 수호성인이 없었다. 이에
자존심이 상한 나머지 베네치아가 이슬람 국가인 이집트에 묻혀
있던 성 마르코St. Mark의 유해를, 세관을 매수하면서까지
베네치아로 옮겨와 자신의 수호성인으로 삼았다는 것은 유명한
이야기다.
　　공포의 대상이던 질병에도 수호성인이 있어 사람들에게 위안을

준다. 페스트의 수호성인은 성 세바스티아누스와 성 로슈인데, 그럼 의사들의 수호성인도 있을까?

의사들의 수호성인은 성 코스마스St. Cosmas와 성 다미아누스St. Damianus다. 쌍둥이 형제인 이들은 지금의 시리아에서 출생했는데, 뛰어난 의술을 갖춘 의사이자 기독교도였다. 이들은 의사로서 활동을 시작하면서 오직 사랑으로 환자를 돌볼 뿐 환자들에게서 어떠한 경제적 대가도 받지 않겠다고 서약한 것으로 유명하다. 당시 기독교를 탄압하던 로마총독에게 붙잡혀 온갖 방법을 통한 고문과 사형을 받았지만 그때마다 번번이 이상한 일들이 일어나 죽지 않았다. 이것이 기적으로 인정되어 의학과 의사의 수호성인이 되었는데, 결국 참수형으로 일생을 마친다. 이들이 경제적인 대가를 받지 않겠다고 맹세한 것은 '의술은 인술'이라는 전통적인 관념과도 잘 맞아서 지금도 유럽의 많은 자선병원들이 이 수호성인의 이름을 따르고 있다.

두 사람이 형장의 이슬로 사라진 지 300여 년이 지난 서기 6세기 로마 황제인 유스티아누스Justinianus는 다리가 썩어 들어가는 괴저병을 앓게 된다. 아마 '버거병Buerger's disease'일 가능성이 높은 것 같다. 병석에 누워 죽을 날만 기다리던 황제는 어느 날 꿈속에서 두 성인을 만난다. 이 의사들은 썩어 가는 황제의 다리를 잘라내고 그 자리에 '갓 죽은' 에티오피아 사람의 다리를 붙여주고 떠났다. 잠에서 깨어난 황제는 자신의 한쪽 다리가 흑인의 다리로 변해 있었지만 병이 감쪽같이 나은 것을 발견했다는 이야기가

전하고 있다. 요즘 용어로 말하면 다리 이식수술을 한 것이다.

　　프라 안젤리코Fra Angelico의 〈유스티아누스를 치료하는 성 코스마스와 성 다미아누스The healing of Justinianus by St. Cosmas and St. Damianu〉는 원래 기독교의 여러 성인들의 행적을 묘사한 성 마르코 수도원 제단화의 일부로서 현재 미술관에 소장되어 있다.

그림을 보면 두 의사가 조심스럽게 새 다리를 붙여 주고 있다. 갓 죽은 에티오피아 사람, 즉 흑인의 다리다. 두 의사의 머리 뒤 후광은 이들이 단순한 의사가 아니라 '성인'임을 알려주고 있다. 그림의 구도를 보면 당시 막 도입된 원근법에 화가가 통달하고 있음을 그리고 특히 벽에 드리운 대각선의 그림자는 이 화가가 빛의 처리에도 선구적인 깨달음이 있음을 보여준다. 잠이 든 환자는 아무런 고통 없이 편안한 모습이다. 침실의 검소함이 눈길을 끄는데, 잠이 들기 전 쳐 놓았을 휘장을 거두어 수술 장면을 잘 볼 수 있게 해주었다.

백인의 몸에 흑인의 다리를 아무런 거리낌 없이 이식한 이 일화를 두고 인종차별이 심한 나라에서는 인종이 평등하다는 증거로 국민을 계도하기도 한다. 그러나 세월이 흘러 16세기 스페인의 조각에서는 전혀 다른 모습이 그려진다. 스페인 국립조각미술관에 소장된 부조에서는 이 수술 장면 옆에 잘린 다리를 부여잡고 울부짖는 흑인이 있다. '갓 죽은' 에티오피아 사람이 아니라 살아 있는 흑인의 다리를 잘라서 붙여주었다는 것이다. 조각가는 무슨 생각으로 이 전설에 반란을 일으킨 것일까? 인종은 평등하지 않다는 자기 생각을 표현하려 한 것일까? 아니면 당시 가톨릭교의 위선을 폭로하려고 한 것일까? 도판을 구하지 못해 소개하지 못하는 것이 아쉽다.

같은 화가가 그린 〈팔라디아를 치료하는 성 코스마스와 성 다미아누스The healing of Palladia by St. Cosmas and St. Damianus〉를

보면 왼쪽에 두 의사가 환자를 열심히 치료해서 환자가 일어나는
모습을, 그림의 오른쪽은 다음 순간을 묘사하고 있다. 환자의 집을
나서는 의사에게 환자 가족이 감사의 표시로 금품을 내밀고 있는데,
의사는 한 손으로 사양의 표시를 하고 있지만 다른 한 손으로
금품을 받고 있는 장면이다. "의술을 펼치는 대가로 어떠한 금품도
받지 않겠다"는 스스로 한 서원을 어기고 있는, 요샛말로 '촌지'를
받는 장면이다. 그리고 보니 의사의 표정과 몸짓은 쑥스러운 것
같기도 하고 내키지 않는 것 같기도 하다. 아무튼 의사의 마음은
편치 않다.

　이 그림 역시 원래 성당 제단화의 일부로 그려진 것이다. 그런데

이 그림을 그린 화가가 신앙심 돈독한 수도승이었다는 것이
재미있다. 화가의 이름 프라 안젤리코의 '프라Fra'는 프란체스코회
수도승을 의미한다. 우리말로 하면 안젤리코 스님인 것이다. 그런데
〈수태고지受胎告知, Annunziazióne〉 같은 고지식한 종교화만 열심히
그리던 안젤리코 스님이 자기 종교의 성인이 스스로 한 서약을
어기는 장면을 그렸다는 것, 그것도 교회당의 제단화로 그렸다는
것은 흥미로운 일이다. 무슨 의도였을까? 겉보기에 고지식해
보이는 이 스님은 실은 속이 탁 트인 분이었을까?

 촌지를 '밝히는' 의사는 곤란하다. 또 퇴원을 앞둔 환자가
'촌지'로 마음에 부담을 느낀다면 그 또한 안 될 일이다. 그러나 '저
의사 선생 때문에 내가 살았다'라고 생각하는 환자가 마음에서
우러나서 내미는 촌지를 무턱대고 거절하는 것 또한 어렵다. 택시
타고 가시라고 아드님이 드린 돈을 아껴 꼬깃꼬깃한 지폐 몇 장을
고의춤에서 꺼내 손에 쥐어주시며, "선생님이 건강해야 내가 오래
살지. 꼭 맛있는 것 사 잡숴"라며 몇 번이나 다짐하던 할머니,
그리고 치료 후 숨이 훨씬 덜 차서 산에도 다닐 수 있게 되었다며
직접 딴 송이버섯 몇 송이를 신문지에 싸서 어색하게 내밀던
할아버지. 의사는 이러한 촌지를 사양하지 않는다. 오히려 귀가
어두운 이분들을 위해 큰 소리로 외친다. "고맙습니다. 잘
먹을게요!" 이러니 의사가 개혁의 대상인가 보다.

외과 의사의 뿌리는 이발사

우리 눈에 익숙한 이발소 표지는 흰색, 빨간색, 파란색으로 되어 있다. 그런데 이 표지가 무엇을 의미하는지 아는 사람은 그리 많지 않은 것 같다. 옛날에는 지금처럼 의학교육이 제도화되어 있지 않았기 때문에 엄격한 면허제도 같은 것이 없었다. 이 시기 외과 의사들은 제대로 교육을 받은 긴 옷을 입은 외과 의사와 짧은 옷을 입은 이발사-외과 의사, 이렇게 두 부류가 있었다. 이발사-외과 의사는 체계적인 의학교육을 받은 사람이 아니라 도제徒弟시기를 거쳐 독립한 사람들로 이발사가 하는 일과 함께 간단한 상처 소독, 이 뽑기, 환자의 정맥에서 피를 뽑는 사혈瀉血이라는 치료를 주로 했다. 이발소 표지는 사혈 치료 후 자신의 진료 업적을 과시하기 위해서 피 묻은 붕대를 깃봉에 달아 걸어놓았던 데서 유래했다고 하니, 옛날에는 머리를 깎는 일, 수염을 다듬는 일과 상처 소독을 같은 종류의 일로 생각했나 보다. 영어의 'barber surgeon'이라고 하면 외과 의사와 치과 의사를 겸한 옛날 이발사-외과 의사를 가리키는 말이고, 이발소 표지의 붉은색은 피 또는 동맥을,

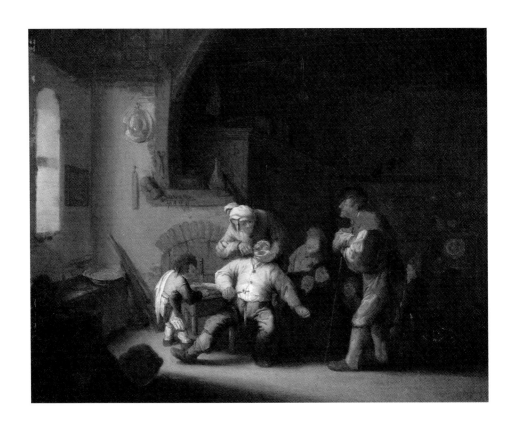

오스타데
〈이 뽑는 이발사〉
1630년
미술사박물관
빈

푸른색은 정맥을, 흰색은 붕대를 상징하는 표식이니 이발소보다는 병원, 특히 외과에 어울리는 상징물이다.

제목에서부터 이발사, 외과 의사, 치과의사가 한 뿌리라는 것을 증명하는 그림 중에 오스타데Adriaen van Ostade의 〈이 뽑는 이발사Barber extracting of tooth〉가 있다. 제목이 '의사' 또는 '치과 의사'가 아니라 '이발사'다. 햇빛이 잘 드는 창가에서 이발사가

환자의 이를 뽑고 있다. 요즘 치과 선생님들은 가능한 한 환자의 치아를 보존하려는 방향으로 치료를 하지만 당시에는 아파서 속 썩이는 이라면 뽑는 것이 상책이었을 것이다. 실내 정경이나 환자 그리고 옹기종기 둘러앉아 혹은 걱정스럽게 혹은 호기심 어린 시선으로 이를 지켜보는 사람들의 남루한 옷차림에서 이 그림이 당시 하층민의 일상을 담은 것임을 알 수 있다. 구경꾼에 비해 나을 것이 하나 없는 남루한 이발사-외과 의사 역시 옷차림과 커다랗고 거친 손에서 같은 하층계급에 속하고 있음을 알려준다. 환자 앞에서 따뜻한 물을 받쳐 들고 있는 작은 소년은 아마도 이 이발사-외과 의사의 도제일 것이다. 10여 년이 지나면 이 소년도 독립을 하게 될 것이다. 당시 이발사-외과 의사는 정규 교육과정이 있거나 면허제도가 있었던 것이 아니었으니, 이렇게 도제관계로 일을 배운 뒤 독립을 했던 것이다. 조선시대 의원과 마찬가지로 서양에서도 의사 특히, 이발사-외과 의사의 사회적 지위는 매우 낮았다.

　당시의 이발사-외과 의사들은 대부분 정규 교육을 받지 못한 사람들이 이러한 도제관계나 어깨너머로 일을 배운 뒤 현업에 종사했다. 그러니 한군데에 정착해서 개업을 하는 것보다는 떠돌이가 많았고, 당연히 치료 대상이나 방법도 즉각적인 효험을 느끼게 해주는 것에 국한되었다. 따라서 장기적인 합병증에 대한 걱정이나 대비보다는 당상 아프지 않게 해주는 것이 지상과제였으므로 개중에는 환자를 속이거나 '돌팔이 짓'을 하는 부류가 많았다. 수십 년 전 중국에서 무의촌을 해소한다고 도입하던

'맨발의 의사'가 이와 비슷했을까?

대학교육을 받고 대부분 왕이나 귀족을 위해 봉사하던 내과 의사physician와 외과 의사surgeon의 지위나 대접에는 큰 차이가 있었다. 제 아무리 왕후장상이라도 병을 피해갈 수는 없는 법. 왕후장상이 내과 의사의 힘으로는 어찌할 수 없는 외과적인 병에 걸리면 신분이 낮은 이발사-외과 의사도 국왕을 알현할 기회는 있게 마련이다. 홀바인Hans Holbein the Younger의 〈헨리 8세와 이발사-외과 의사들Henry VIII and the Barber Surgeons〉에는 커다랗고 위엄 있게 그려진 왕을 중심으로 오른쪽에는 왕의

시의侍醫인 내과 의사들이, 왼쪽에는 이발사-외과 의사들이 늘어서 있다. 왕의 왼손에는 봉인된 서류가 들려 있고, 이를 이발사-외과 의사 길드의 대표인 토마스 비카리Thomas Vicary가 두 손으로 공손히 받들고 있다. 아마도 왕이 이 길드를 인정한다든지 아니면 이 길드의 권한을 인정하는 서류인 듯하다. 왕의 진료를 책임지던 의료진이지만 대학을 졸업한 내과 의사들은 외과 의사 조합(길드)에 속해 있지 않았다. 같은 의료 일을 할지언정 이 당시 이들의 신분은 하늘과 땅 차이였던 것이다. 이 그림에서 왕을 제외한 의사들 각각의 초상에는 이름이 씌어져 있다. 길드의 장이던 비카리를 제외하고는 나중에 써 넣은 것이라는 설도 있다.

이 그림에서 무척이나 위압적으로 묘사된 헨리 8세는 평생 여섯 명의 부인을 두었다. 세 명과 이혼하고, 세 명을 사형시켰으며, 그 와중에 이혼을 금하는 로마 가톨릭과 반목하여 영국 성공회를 창설한 '무서운' 왕이었다. 엘리자베스 1세의 어머니이자 헨리 8세의 둘째 부인이던 앤 불린Anne Boleyn의 이야기는 〈1000일의 앤Anne of the Thousand Days〉이라는 영화로 잘 알려졌지만, 그 이전에 도니체티가 오페라로 만들기도 했다. 그런데 그는 홀바인이라는 스위스 출신의 뛰어난 화가를 궁정화가로 삼아 훌륭한 자신의 초상화도 남겼다. 우여곡절 끝에 왕위에 올라 영국의 전성시대를 이끌던 그의 딸 엘리자베스 1세가 변변한 초상화 한 점 남기지 못한 것과는 대조적이다. 홀바인의 〈헨리 8세의 초상〉은 위압적인 폭군의 모습을 유감없이 보여준다. 작고 인정 없어 보이는

눈, 두툼한 뺨과 굵은 목, 얼굴에 비해 턱없이 작은 입에서는 기어이
마음먹은 대로 하고야 마는 냉혹한 전제군주의 모습을 볼 수 있다.

내과 의사에 비해 형편없는 대우를 받던 이발사-외과 의사는
프랑스의 무서운 절대군주인 루이 14세 덕분에 지위가 상승하는
전기를 맞는다. 루이 14세는 치루痔瘻를 앓고 있었는데 굉장히
고생이 심했다. 당시 왕의 시의이던 내과 의사들이 온갖 치료를

해도 낮지 않아 별 수 없이 수술을 결정하게 된다. 수술기법은 물론, 마취나 수술 전후 관리가 요즘 같지 않던 당시 이 결정은 왕의 목숨을 건 도박이었다. 왕이 또 보통 왕인가, '짐이 곧 국가'인 태양왕이 아니던가. 왕의 수술을 철저히 준비하기 위해서 특별히 선정된 이발사–외과 의사는 수개월 동안 전국에서 붙들려온 치루 환자를 대상으로 연습 수술을 해야 했고, 그 과정에서 목숨을 잃은 사람도 여럿 되었다고 한다. 건강을 위해 이를 빼야 한다는 돌팔이에게 속아 생니를 모두 뽑았던 일화도 있을뿐더러 치루 수술을 감행한 것을 보면 태양왕 루이 14세는 결단력 있는 인물이었고 절대권력을 휘두른 만큼 주위 사람을 믿을 줄도 알았던 보스였던 것 같다. 이러한 곡절 끝에 드디어 태양왕께서 수술을 받으셨고, 결과는 성공적이었다. 집도한 이발사–외과 의사가 부와 명예를 얻은 것은 물론 이후 의학교에서 외과가 정규 과목으로 개설되기에 이르렀다. 드디어 외과 의사가 내과 의사와 동등한 지위를 얻는 길이 열린 것이다.

이후 이발사와 외과 의사는 다른 길을 걷게 된다. 그런데 그 와중에 어찌된 영문인지 동맥(피), 정맥, 붕대를 상징하는 삼색 표지는 이발사의 차지가 되었다. 눈 감으면 코 베어간다지만 눈 뜨고 멀쩡히 병원의 상징을 빼앗긴 외과 의사들의 역사를 보면, 제대로 전문가 대접을 받지 못하고 미운 오리새끼가 되어버린 오늘날 의사들의 모습 한 조각을 보는 것 같아 마음이 편치 않다. 그렇다고 요즘 이발사에게 유감이 있는 것은 아니니 오해 없기를.

6

유명해지고 싶은가요?

마취법, 그에 취하다

인류역사에서 인류를 위해 공헌한 위대한 발견이나 발명은 무수히
많았다. 하지만 그중에서도 정말 피부로, 아니 뼈와 살로 직접 느낄
수 있는 공헌은 마취법의 발견이 아닌가 싶다. 통증은 정말 무서운
것이다. 『삼국지』속 관우는 화살촉을 빼고 독이 들어간 뼈를 깎는
수술을 마취도 안한 채 바둑을 두며 의연히 견뎠다지만, 슬프게도
통증은 인간의 고매한 의지로도 어쩔 수 없다. 따라서 고통을 주어
입을 열게 하는 고문이야말로 인간의 존엄성을 짓밟는 범죄행위다.

　질병을 치료하기 위한 의료에도 통증은 뒤따른다. 고문과는 달리
그 의도가 선한 것이지만 인간의 존엄성을 지키지 못하게 하기는
마찬가지다. 그런데 마취법이 이러한 문제를 해결했으니 마취법의
도입 이후 의료에서는 침습적invasive인 치료법이나 진단법이
비로소 보편적으로 가능해진 것이다. 완전하지는 않아도 인간을
고통에서 해방시킨 마취법의 발견이야말로 노벨상을 여러 개
주어도 아깝지 않은 공헌이다.

　힝클리Robert C. Hinckley의 〈에테르 마취하의 첫 수술First

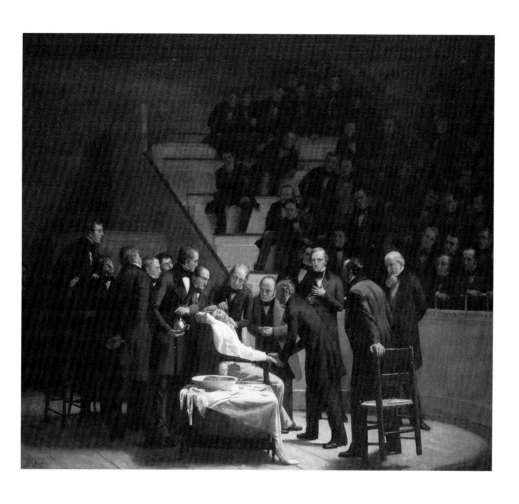

힝클리
〈에테르 마취하의 첫 수술〉
1881~1894년
보스턴 의학도서관
보스턴

operation under ether〉은 외과 의사인 존 콜린스 워런John Collins Warren과 치과 의사인 윌리엄 모턴William Thomas Green Morton이 1846년 10월 16일 에테르ether를 이용한 역사적인 첫 공개 수술을 성공적으로 마친 지 거의 50년이 지나 이를 기념하기 위해 그려진 그림이다. 수술은 목의 혈관종hemangioma을 제거하는 것이었는데 덤으로 발치도 했다고 한다. 하버드 의과대학의 모⯆병원으로 아직까지도 세계 최고 병원의 명성을 유지하고 있는 보스턴의 매사추세츠 종합병원에서는 이 수술이 이루어진 방을 '에테르 돔 Ether Dome'이라고 명명하여 자랑스럽게 보존하고 있다.

그림을 보면 반원형의 계단식 강의실에서 지금 공개 수술이 진행되고 있다. 몸을 약간 옆으로 기울이고 있는 집도의인 워런 교수가 환자 목을 절개한 직후의 모습인 것 같다. 환자 오른편에는 마취를 담당한 치과 의사 모턴이 유리 용기에 담긴 마취제 에테르를 들고 서 있다. 그 주위에는 기자 한 명과 당시 저명한 의사들 열 명이 놀라는 표정으로 혹은 주의 깊게 이 장면을 지켜보고 있다. 그림의 오른쪽 사람은 놀라움에 의자에서 튕기듯 일어나고 있고, 그 앞 사람은 조금 더 잘 보기 위해서 한 걸음 앞으로 나가려는 참이다. 한 사람은 환자의 머리를 잡아 고정시키고 있으니, 오늘날 수술실에서 인턴이 하는 일을 하고 있는 셈이다. 다른 한 사람은 환자의 손을 잡고 맥박을 검사하고 있다.

강의실 의자에는 수많은 사람들이 이 역사적 장면을 지켜보고 있다. 강의실 계단 벽이 만들어내는 강력한 대각선은 집도의 머리

위에서 멈추어 우리의 시선을 자연스럽게 집도의에 고정시킨다. 사실 이 장면의 주인공은 집도의보다 에테르를 마취에 도입한 치과 의사 모턴이지만, 그림 제작을 하버드 대학이 주도했다는 점을 감안하면 화가가 집도의를 더욱 돋보이게 하려고 하지 않았나 의심된다.

화가는 이 중요한 역사적 사실을 잘 남기고 싶은 욕심에 가로 세로가 모두 2미터가 넘는 대형 캔버스를 동원했고, 이 그림에 10년 넘게 매달렸다고 전해진다. 그런데 그림이 그려진 시점이 수술이 있고 난 뒤 50년이 지난 다음이므로, 이를 더 중요한 일로 부각시키려는 욕심에 실제로 그 자리에 오지 않았던 당대 유명 의사의 얼굴을 그려 넣는 무리를 범했다.

황홀경에 빠져 있는 것 같은 수술 환자의 표정이 시선을 끈다. 게다가 수술 부위에 피가 한 방울도 그려져 있지 않아 이채롭다. 혈관종을 수술하는데 어떻게 피가 안 날 수 있을까. 이는 당시 이 장면을 촬영하려던 사진기자가 유혈이 낭자한 수술 장면에 그만 졸도하여 사진을 찍지 못했다는 사실과도 배치된다. 환자의 황홀한 표정과 더불어 피를 그리지 않은 것은 '고통 없는 편안한 수술'을 부각시키기 위한 화가의 '의도된 왜곡'이 아닌가 한다. 환자의 이름은 길버트 애벗Gilbert Abbott이라고 전한다. 오늘날 초강대국 미국의 역할에 대해서 비판적인 시각이 많지만 마취법의 도입이야말로 누구도 부정할 수 없는, 미국이 세계에 기여한 업적이다.

293

마취제를 발견하기 전까지 수술은 참으로 끔찍했다. 작가가
알려지지 않은 〈다리 절단Leg amputation〉은 이 끔찍한 장면을
생생히 보여준다. 무슨 병인지 알 수 없지만 지금 머리가 벗겨진
중년 남자가 다리를 절단하는 수술을 받고 있다. 출혈을 최소화하기
위해서 왼쪽 다리에는 압박을 가하여 혈액순환을 차단하는 장치를
달았고, 그 결과 왼쪽 다리가 하얗게 변했다. 고통에 몸부림치는
환자의 찡그린 얼굴이 너무 생생해, 크게 벌린 입에서 나오는 굵은
비명 소리가 들리는 것 같다. 사지와 몸통에는 한 사람씩 달려들어
붙잡고 있고, 웃옷을 벗어부친 의사는 톱으로 환자의 병든 다리를

작가 미상
〈다리 절단〉
18세기 중엽
잉글랜드 왕립외과의사협회
런던

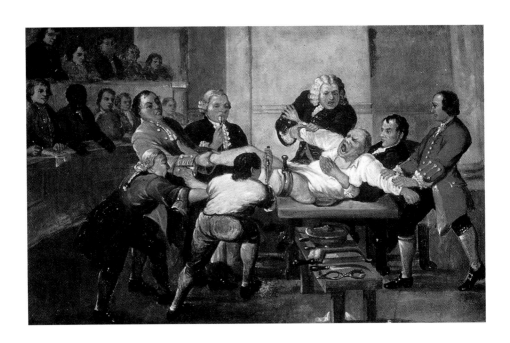

294

자르고 있는 중이니 한 편의 지옥도와도 같다. 이때 외과
의사에게는 '사자의 심장'이 필요하다. 그런데 톱을 쥐고 있는 외과
의사의 팔이 환자의 다리 밑으로 들어가 있어, 이 의사는 지금
자신을 향해 톱질을 하고 있는 것 같은 형국이다. 돼지 멱따는
것처럼 고통에 몸부림치는 끔찍한 장면을 보고 있노라면 엉터리
서부극에서 환자의 입에 위스키를 들이부어 취하게 한 뒤 빈 병으로
뒤통수를 후려쳐 기절시키고 수술하는 장면이 생각난다.
그렇게라도 해보지……. 마취는 이러한 고통에서 인류를
해방시켰다.

그런데 이 그림 속에도 이를 참관하고 있는 사람들이 눈에 띈다.
이들 역시 계단식 강의실에 앉아 있는데, 맨 앞줄 왼쪽에서 두 번째
인물이 더 눈에 띈다. 흑인이다. 이 끔찍한 수술의 무대였던 당시
영국은 '해가 지지 않는 대영제국', 세계 각지에 식민지가 있던
시절이었다. 식민지 지식인을 런던에 데려와 교육을 시키고 자기
고향으로 돌려보내 친영파를 만들기 위한 정책이 시행되고 있었다.
이 흑인 의사는 런던에서 선진의학을 공부한 뒤 자기 고향에서
환자를 돌보았을 것이다. 그런데 이 흑인 의사의 후손도 지금 '과거
청산'의 회오리에 말려 고생을 하고 있을까?

마취제로 처음 도입되었던 에테르는 휘발성이 강하고 폭발의
위험이 커서 곧 클로로포름chloroform으로 대체된다. 에테르 공개
수술이 있고 난 약 10년 뒤 영국의 빅토리아 여왕이 출산을 할 때
스노우 박사가 클로로포름을 사용했으니, 이것이 산과 마취의

시작이자 요즘 유행인 무통분만의 효시다.

그런데 이 에테르 마취에 대해서는 씁쓸한 뒷이야기가 전해진다. 사실 모턴 이전에 롱Long이라는 외과 의사가 에테르를 이용해서 마취한 뒤 수술을 했다고 한다. 그러나 그는 자신의 업적을 논문으로 발표하지 않아 최초의 마취 영광은 모턴이 차지하게 되었고, 따라서 오늘날 마취과학 교과서의 첫 장에는 모턴의 이름이 올라와 있다. 게으르면 업적도 도둑맞는 법이다. 게다가 모턴은 이 시술을 성공시킨 뒤 에테르 마취를 이용해서 큰돈을 벌고 싶은 욕심에 16세기에 이미 합성된 물질인 에테르를 '레테온letheon' 이라는 다른 이름으로 자신이 합성한 신물질인 것처럼 특허를 출원했다. 이 시도는 실패로 끝났고, 그는 정직하지 못한 인물로 낙인 찍힌 채 가난과 외로움 속에서 비참하게 죽었다고 전해진다.

자본주의 사회에서는 '인류를 위해 공헌했다'는 자부심만으로 부족한 것일까? '의술이 인술'인 것은 정당한 치료비도 받지 말라는 뜻은 정녕 아닐 터, 의술이야말로 만인의 것이거늘.

코 성형, 괘씸죄에 걸리다

"눈 감으면 코 베어간다"는 말이 있지만 베어간 코를 다시
만들어주려다 경을 친 사람도 역사 속에는 있었다. 어느 분야든
발전해온 과정을 살펴보면 초창기 험난하던 시기가 있게 마련이고,
또 때에 따라서는 그 분야의 초석을 놓는 데 자신을 희생한
순교자가 있기 마련이다. 젊은 시절 유신체제 아래에서
"민주주의는 피를 먹고 자란다"는 선동에 피가 끓기도 했지만,
민주주의처럼 거창한 주제는 아니라도 베어간 코를 다시
만들어주는 사소한 일조차 역사를 들여다보면 개인적인 큰 희생이
깔려 있다.

유럽에서는 한때 수틀리면 결투로 모든 일을 해결하려던 시기가
있었다. 이탈리아 사람들이 다혈질인 것은 세상이 다 아는 일이니,
이탈리아에서 결투가 좀 성행했겠는가. 이때 결투 때문에 코가 잘린
사람들이 속출했으며, 이들 중 상당수는 평생을 망가진 외모 때문에
사회에 적응하지 못하고 소외된 채 고통받으며 살아야 했다.

이렇게 고통받는 사람들을 위해서 수술로 이들을 도와주려고

나선 의사가 있었으니, 초상화로 소개할 탈리아코치Gaspare Tagliacozzi가 바로 그 사람이다. 그는 환자의 상박부를 이마에 고정시키고 상박부의 피부로 피판skin flap을 만들어 코를 만들어주는 코 성형술을 도입했다. 그런데 이것이 당시의 엄격한 종교적 분위기에서 문제가 되었다. 하느님이 창조한 인간의 모습을 인간이 감히 마음대로 변화시키려고 한 행위가 종교적인 괘씸죄에 해당되었던 것이다. 지금의 관점에서는 어이없는 이야기지만 당시로서는 심각한 신성모독으로 여긴 것이다. 그래도 천만다행으로 탈리아코치가 세상을 떠난 뒤에 이 일이 문제가 되었다. 사후에 그는 교회에서 파문당하고 무덤도 교회 묘지에서 파헤쳐지는 벌을 받았다고 전해진다. 사회 전체가 엄격한 가톨릭 교리의 지배를 받던 당시 사회에서는 엄청난 중벌이요, 가문 전체가 사회적으로 매장된 셈이다. 우리나라의 부관참시가 이에 해당할까.

탈리아코치가 죽은 뒤에 이렇게 혹독한 처벌을 받은 이후 300년 동안 유럽에서 성형외과학이 다시는 싹을 틔우지 못했으니 교회의 일벌백계주의가 나름대로 효과를 거둔 셈이다. 성형외과가 서구에 다시 도입된 것은 영국이 인도를 점령한 기간 중이었다. 인도에서는 부족 간의 전쟁 중에 포로를 잡으면 포로의 코를 자르는 습성이 있었고, 돌아온 전쟁영웅을 위해서 상아나 금으로 코를 만들어주는 재생외과가 발달했다. 인도의 재생외과학이 영국인을 통해 유럽에 소개되어 발전한 것이 오늘의 성형외과다. 이 이야기를 들으면 임진왜란 때 만들어진 코 무덤, 귀 무덤의 슬픈 이야기가 생각난다.

수술 도판
팔의 피부를 포를 뜨듯
절편을 만들어 코에 붙이
는 수술의 술식삽화.
이때 팔의 피부는 완전히
떼어내는 것이 아니라 일
부를 팔에 붙여두어 혈액
공급을 받게 해야 피부 절
편이 살 수 있으므로 환자
는 상당 기간 팔과 코를
고정한 채로 피부절편이
코에서 성공적으로 이식
될 때까지 있어야 한다.

당시 조선의 의사(한의사)들은 무얼 했나?

초상화 속의 탈리아코치 박사는 하관이 좁고 날카로운 인상이다.
잘 차려 입은 단정한 차림새와 여간해서는 표정이 드러나지 않을 것
같은 얼굴, 잘 가꾼 수염에서 자기관리가 엄격하고 깔끔한 성격임을
엿볼 수 있다. 책을 들고 있을 뿐만 아니라 인물 뒤에도 책들이 쌓여
있어 학구적인 사람임을 강조하고 있다. 그런데 자세히 보면 손에
펼친 책은 자신이 집필한 외과학 책이고, 특히 스스로 개발한
새로운 코 성형수술 방법을 그린 도판이 실려 있는 페이지를 펼치고

있다. 탈리아코치 뒤에 펼쳐진 책에도 같은 도판이 실려 있어 코 성형수술이라는 새로운 경지를 개척한 개척자로서의 대단한 자부심을 느낄 수 있다.

이 초상화는 파사로티Tiburzio Passarotti의 그림이라고 전하며 볼로냐Bologna의 리졸리연구소Istituto Rizzoli에 소장되어 있다. 파사로티는 생애를 대부분 고향인 볼로냐에서 보냈고, 초기에는 종교화를 주로 그렸지만 후기에는 〈고깃간 풍경〉 같은 장르화를 개척했고 초상화가로도 이름을 날렸다. 신성모독의 주인공인 외과 의사의 초상화를 그린 파사로티가 교회로부터 어떤 처벌을 받았다는 이야기는 전하는 것이 없다.

필자가 학생 시절 당시의 성형외과 교수님들은 성형외과가 쌍꺼풀이나 코 높이기, 유방확대 같은 단순한 미용수술만 하는 곳이 아니라 외상이나 선천성 기형으로 흉한 외모를 갖게 된 사람들을 다시 사회에 복귀시키는 재생외과라는 점을 강조했다. 이 초상화는 과연 성형외과학의 출발점이 재생외과였음을 다시 확인시켜주고 있다. 성형외과 교과서의 첫 장인 성형외과학의 역사를 보면 탈리아코치가 이 분야의 개척자로 기술되고 있으며, 그가 시도하던 술식에 대한 자세한 설명이 나온다. 탈리아코치로서는 당대에 받았던 부당한 박해를 죽어서 후학들에게 보답받고 있는 것이다.

근래에 젊은 의과대학 졸업생들이 성형외과를 비롯해서 피부과, 안과 등 이른바 '마이너과' 로 몰리고 내과, 외과, 흉부외과 등 생명과 직결되는 부위를 다루는 '메이저과' 를 외면하는 현상이

파사로티
〈가스파레 탈리아코치〉
16세기 중엽
리졸리연구소
볼로냐

두드러져 문제가 되고 있다. 이대로 가다가는 30년 뒤에는
심장수술을 할 의사가 없을 것이라는 등 언론의 과장된 호들갑은
'돈만 아는 의사'의 이미지와 맞물려 의료계를 곤혹스럽게 하고
있다. 그러나 이러한 현상은 좁게는 의사의 전문성과 대접에
인색한, 왜곡된 우리나라 의료제도의 산물이고, 넓게는 사회 전체의
제도와 분위기의 산물이다.

다른 분야를 보아도 창조성이 강조되면서 튀어야 대접받고
책임감, 꾸준함, 성실함, 도덕성은 상대적으로 소홀히 취급되고
있지 않은가. 우리나라의 의료는 자본주의의 바다에 외롭게 떠 있는
사회주의의 섬이다. 어찌 젊은 의학도에게만 예외를 바랄 수
있겠는가. 이렇게 옹호하면서도 내과 의사인 필자의 마음 한 켠이
쓰리다.

나름대로 뜻을 품고 오늘날 성형외과에 몰리고 있는 젊은
의학도들은 온갖 탄압 속에서도 자신을 희생해가며 성형외과학의
토대를 마련한 선구자가 있었음을 상기하고 한 번쯤 경의를 표할
필요가 있지 않을까.

돌팔이 의사의 이 뽑기

나이를 먹어 가면서 왜 옛날 사람들이 이가 좋은 것을 오복의
하나로 넣었는지 실감하게 된다. 많은 사람들에게 치과는 극복할 수
없는 공포의 대상이다. 어릴 때 유치가 흔들리면 실로 잡아매고
어머니가 "하나, 둘, 셋" 할 때 '둘'에서 벌써 자기 손으로 실을
붙들고 미리 "아야"를 외치는 아이의 모습은 어린 시절 우리 모두의
모습이다. 그때 이후 '치과' 소리만 들어도 몸서리치는 사람이
많은데, 막상 치과에 가보면 의외로 통증은 그다지 심하지 않지만
귓전을 울리는 날카로운 기계음은 여전히 끔찍하기만 하다. 요컨대
치과에 대한 공포는 실제로 겪는 통증에 비해서는 많이 부풀려진
것이라서 치과 선생님들은 조금 억울할 것이다.

롬바우트Theodor Rombouts의 〈이 뽑는 사람The tooth
extractor〉은 그 제목부터가 눈길을 끈다. 제목이 치과 의사가 아니고
이 뽑는 사람이다. 우리말에서는 실력이 시원치 않은 의사도
돌팔이, 의사가 아니면서 의료 행위를 하는 가짜도 돌팔이라고
묶어서 부르는데, 이 화가는 그 점에서 명확한 구분을 하고 있다.

명암이 뚜렷하고 등장인물도 많아 화려한 이 그림에는 먼저 인물 배치가 독특하다. 관객이 보는 시선을 가리지 않도록 둥그렇게 인물을 배치해 놓았다. 앞에는 인물이 없는데, 이 같은 인물 배치는 요즘 텔레비전 연속극 화면에서도 흔히 볼 수 있다.

이 그림에는 모두 아홉 명이 등장한다. 등장인물의 표정과 심리가 제각각으로, 입을 크게 벌린 환자는 왼손바닥을 활짝 펼친 채 두 눈을 홉뜨고 고통스러워하고 있다. 고통의 몸부림으로 드러난 어깨 위로 빛이 쏟아져 보는 이의 시선을 자연스럽게 유도하고 있다. 그림의 오른쪽 위에는 세 사람이 그려져 있다. 가운데 터번을 쓴 인물은 자신의 이를 가리키며 "다음은 내 차례인가?" 아니면 "저걸 진짜 뽑는단 말이지?" 하는 표정으로, 겁을 먹은 나머지 무척

롬바우트
〈이 뽑는 사람〉
1635년
프라도미술관
마드리드

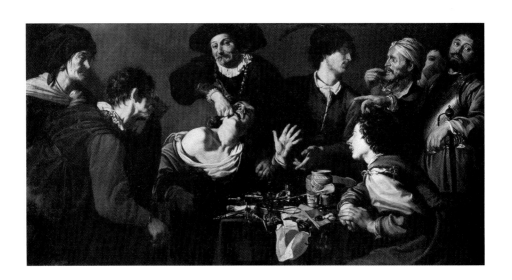

예민해져 있는 것 같다. 맨 끝에 앉은 파바로티Luciano Pavarotti를 닮은 낙천적인 털보는 두 눈을 동그랗게 뜬 채 "어휴, 끔찍해!" 하는 표정이어서 웃음을 자아낸다. 그중에서도 이를 악물고 힘을 주고 있는 가짜 치과 의사의 일그러진 표정이 압권이다. 그림을 보는 사람에게 시야를 틔워 주느라 넓게 벌려 앉은 앞의 두 사람은 이 뽑는 광경에 넋을 잃고 집중하고 있다.

이 뽑는 장면을 묘사한 또 하나의 그림인 스텐의 〈돌팔이 의사The Quackdoctor〉는 2003년 가을 덕수궁 미술관에서 전시된 적이 있는 그림이다. 이 자그마한 그림을 보면 이를 뽑히고 있는 환자는 소년으로, 둘러싼 구경꾼들에 비해 나이도 많고 덩치도 큰 '형'이다. 평소 뻐기고 이들의 대장노릇을 했을 '형아'는 지금 꼼짝 못하고 고통 속에서 혼나고 있는 중이다. 불끈 쥔 주먹과 반쯤 들려 올라간 다리, 흘러내린 양말 그리고 표정을 보면 이 '형아'가 느끼는 고통과 공포가 느껴진다. 집게에 이가 빠지는 것이 아니라 온몸이 매달려오고 있는 지경인 것이다. '형아'가 혼나는 장면을 보게 된 동네 조무래기들은 호기심과 재미에 반쯤은 제정신이 아니다. 입을 크게 벌리고 웃는 녀석, 싱긋이 웃는 녀석, 몸을 완전히 기울이고 몰두하고 있는 녀석……. 이들 조무래기 뒤에는 수염이 가득한 어른이 역시 약간 겁먹은 표정으로 이 장면을 지켜보고 있다. 앞에서 빤히 쳐다보는 꼬마(뒷모습만 보이는)의 어울리지 않게 큰 모자와 헐렁한 바지 그리고 손에 든 굴렁쇠가 얄밉도록 귀엽다. 바로 앞에 있다면 엉덩이라도 한 대 슬쩍 때려보고 싶을 정도다.

옆에는 이 빼는 아이의 어머니가 두 손을 꼭 모아 쥐고 안타깝게 서 있지만 보는 사람은 연민보다는 웃음이 먼저 나게 하는, 그런 표정이다. 이를 빼고 있는 치과 선생님은 자못 심각한 표정인데, 탁자에는 어느 귀족이 이 치과 의사의 실력을 보증하는 증명서가 펼쳐져 있다. 엄청나게 큰 봉인은 이 증명서가 가짜임을 시사한다. 즉 이 치과 의사는 가짜인 것이다.

남의 고통이 내 즐거움인가. 이 두 그림은 이 뽑는 고통을

구경꾼의 처지에서 익살스럽게 표현했는데, 남의 고통을 보면서 즐기는 인간의 가학적인 본능을 충족시켜주는 그림이기도 하다.

역사에서 가장 유명한 돌팔이 치과 의사의 희생자는 프랑스의 절대군주 루이 14세였다. '짐이 곧 국가다'라는, 설명이 필요 없는 말로 절대권력의 상징인 태양왕 시절에는 이 닦기가 보편화되지 않았고, 입 냄새는 향수로 다스렸다. 또한 냄새나는 치아가 감염의 원인이 되므로 만병의 원인이라는 잘못된 믿음의 시절이기도 했다. 주위 의사들로부터 건강할 때 치아를 빼는 것이 노년의 건강을 위해 이로운 투자라는 잘못된 충고를 받은 루이 14세는 이 '예방의학'을 곧이곧대로 믿고 마취 없이 멀쩡한 이 뽑기에 도전한다. 끔찍한 고통 끝에 이를 뽑기는 했으나 그 자리가 감염이 되어 심한 농양이 생겼고, 의사들은 나머지 이도 모두 뽑아 버린다. 이 와중에 입 천장과 코 사이의 뼈가 녹아 구멍이 생겼으니 의학용어로는 구강-비강 누공이 생긴 것이다. 그 뒤 루이 14세는 이가 하나도 없는데다가 이 구멍 때문에 식사에 곤란을 겪어 포도주를 마시면 코로 뿜어져 나왔다고 하니 천하의 태양왕도 엉터리 '예방의학'의 돌팔이짓 앞에서는 별 수 없었다.

리고Hyacinthe Rigaud의 〈루이 14세의 초상Portrait of Louis XIV〉은 무엇보다도 화려한 옷차림과 역시 으리으리한 배경이 눈길을 끈다. 이 초상화는 루이 14세의 내면세계를 보여주기보다는 화려한 옷차림과 거만한 자세, 약간 깔보는 듯한 시선으로 위풍당당한 지배자, 절대권력자의 위압적인 모습을 유감없이

보여준다. 그런데 루이 14세의 얼굴을 세심히 살펴보면 윗니가 빠진 합죽이(무치악無齒顎) 상태임을 알 수 있다. 필자는 처음에 위풍당당함에 속아 넘어가 이 뽑기 전의 초상화인 줄 알았는데 이 그림을 본 치과 선생님이 가르쳐주었다. 전문가의 눈은 무서운 것이다. 그런데 절대군주를 이 지경으로 만들어 놓은 돌팔이 의사들이 처벌을 받았다는 기록은 찾아볼 수 없어 흥미롭다.

　어느 책에서 본 유머 한 마디. 치과에서 이를 뽑고 나서 청구서를 받아든 환자가 외친다. "아니, 금세 뽑았는데 이렇게나 비싸요?" 유들유들한 치과 선생님의 태연한 대답, "원하신다면 아주 천천히 뽑아 드릴 수도 있는데……."

리고
〈루이 14세의 초상〉
1701년
루브르박물관
파리

나도 유명해지고 싶다

"날 좀 보소/날 좀 보소/동지섣달 꽃 본 듯이 날 좀 보소" 하고 시작하는 민요가 있듯이 누구한테나 다른 사람의 관심을 끌고자 하는 욕구, 유명해지고자 하는 욕구, 자신을 과시하고 자랑하고픈 욕구는 자연스러운 것이다. 필자가 학생일 때 수술 솜씨는 뛰어났지만 한편으로 당신 자랑에도 열심이던 선생님이 계셨다. 믿기지 않겠지만 하루는 수술 도중에 갑자기 정전이 되는 비상사태가 벌어졌다. 환자의 배를 열어 놓은 상태에서 순식간에 칠흑 같은 암흑세계가 되어 버린 수술실, 긴장이 감도는 짧은 순간에 집도의의 입에서는 의외의 말이 튀어 나왔다. "내가 아무리 수술을 잘하지만 불 꺼놓고 어떻게 수술하나? 한석봉 엄마도 아닌데⋯⋯."

어린아이가 자기 과시 욕구를 거침없이 내보일 때 그 모습은 귀엽다. 그러나 철이 나고 어른이 되면 유명해지는 데도 지켜야 할 도리가 있다. 게임에는 규칙이 있는 것이다. 이 규칙을 어기는 것을 보면 눈살을 찌푸리게 된다. 특히 의업에 종사하는 의사에게 이

규칙은 매우 엄격하게 적용된다. 의료는 영업이 아니고 치료법과 치료자의 선택은 환자의 생명에 직결되는 문제가 아닌가. 그래서 전통적 가치 기준에서는 의사에게 환자 유치를 목적으로 하는 어떤 형태의 광고도 허용하지 않는 것이다. 한때 모 언론에서는 대중에게 정보를 제공한다는 명분을 내세워 각 전공 분야별로 의사들에게 투표를 요청하여 해당 분야의 '명의'를 뽑아 인터뷰 기사를 대문짝만하게 내곤 했다. 평소 이를 마땅치 않게 여기던 한 의사는 자신이 자기 분야의 '명의'로 뽑히자 인터뷰를 거부했다던가.

유명해지고 싶은 의사가 흔히 하는 반칙 중에 하나가 바로 학계에 보고해서 검증을 받지 않은 자신의 새로운(그러나 따지고 보면 새로울 것도 없는) 치료 방법과 그 성적을 언론에 공개하여 홍보하는 것이다. 심하면 자신만의 '비법'이 등장하기도 한다. 요즘 학문의 전당이어야 할 대학병원조차도 이러한 세태를 외면할 수만은 없어 홍보실을 두고 자신을 홍보하는 데 열심이고, 심하면 반칙을 은근히 부추기는 경우도 없지 않다니 의료의 상업화는 대체 어디까지 가려고 하는지 모르겠다.

이제 보려는 그림은 바로 이러한 주제를 다루고 있다. 〈백내장 수술의 성과를 발표함Showing the results of a cataract operation at the Hotel Dieu, Paris〉이라는 다소 긴 제목을 가진 19세기 그림으로, 정확한 연도나 화가는 알려지지 않았고 파리의 카르나발레Carnavalet미술관에 소장되어 있다. 카르나발레미술관은 17세기부터 19세기까지의 파리를 알 수 있는 일종의 파리

311

작가 미상
〈백내장 수술의 성과를
발표함〉
19세기
카르나발레미술관
파리

역사박물관이다.

정장을 한 그림 속 의사는 자랑스럽게 자신이 수술한 환자를
공개하고 있다. 백내장으로 앞을 보지 못하고 고생하던 환자는 수술
후 붕대를 풀면서 눈을 번쩍 뜬 순간의 감동을 온몸으로 표현하고
있다. 드디어 광명을 찾은 것이다. 그런데 그 과장된 모습은 마치 심
봉사가 "어디 보자! 내 딸 청아!" 하며 눈 뜰 때 장면이 저랬을까
싶도록 다소 희극적이기까지 하다. 관객은 대부분 화려한 제복의
귀족들이거나 잘 차려입은 부르주아로서 부유한 상류층

인사들이다. 그런데 의사의 시선은 화려한 제복을 입은 가운데 키 큰 '그분'에게 고정되어 있다. 마치 "나 잘했지요?" 하면서 칭찬을 갈구하는 어린아이와도 같은 모습이다. 의사의 갈구나 광명을 되찾은 환자의 감동이 무색하게 그림 속 사람들은 왼쪽의 몇몇 여인을 제외하고 시큰둥한 표정이어서 오만한 느낌마저 준다.

백내장 수술에서 자신이 의미 있는 발걸음을 내디뎠다면 마땅히 논문으로 학회에 보고하고 동료 전문가들의 엄정한 학문적 검증을 받아야 할 것이다. 비판적 검증에서 통과되어야만 학문적 업적으로 인정받는 것이 학계의 규칙이다. 그런데 이 의사가 수술 결과를 발표하는 자리는 동료 의사들이 모인 학회장이 아니라 당시 파리의 상류층 인사를 초청해서 모아 놓은 자리였다. 마치 패션쇼를 하듯이 깜짝 쇼를 한 것이다. 그림의 원제목에는 이 장소를 오텔디외Hotel Dieu라고 적어 놓았는데, 이것은 호텔 이름이 아니고 중세 때부터 시립병원을 일컫는 말이다. 수술 결과를 자랑하는 장소가 진짜 호텔의 연회장이 아닌 것이 그나마 다행일까. 요즘으로 치면 논문을 학회에 보고한 것이 아니라 텔레비전에 바로 연락한 셈이다. 경박해 보이는 의사와 눈 뜬 환자의 과장된 감격의 몸짓에서 이 이벤트를 화가가 어떤 시각으로 바라보았는지 어렵지 않게 짐작할 수 있다.

그림에는 서 있는 환자 뒤로 휘장이 둘러진 침대가 여럿 있는데, 아마도 침대마다 환자가 한 명씩 들어가 있어 마치 보물 상자를 하나하나 열 듯 연달아 붕대를 풀고 개안 수술의 성과를 자랑하려는 모습이다.

그런데 다시 환자에 주목해 보면 노인성 질환인 백내장 환자치고는 환자가 너무 젊은 여자란 점이 마음에 걸린다. 물론 제1형 당뇨병을 청소년기부터 앓았을 때 젊은 나이에 백내장이 발병하는 것이 불가능하지는 않지만 아무래도 그럴 가능성은 희박해 보인다. 조금 수상한 냄새가 나는 것이, 진짜 백내장 환자가 아니라 당시 유행하던 트라코마(눈의 결막 질환) 환자를 수술했을 것이라는 믿고 싶지 않은 주장도 있다. 의학 역사책에는 당시 파리에서 새로운 백내장 수술법이 개발되었다는 사실이 기록되어 있지 않다. 화가가 알려져 있지 않듯 유명해지는 데 열심이던 이 그림 속 의사의 이름도 다행인지 불행인지 알려져 있지 않다.

　　그림은 고전주의 화풍으로 그려져 인물들의 윤곽선이 명확하고 다소 딱딱한 느낌이다. 특히 그림 중앙의 '그분'을 비롯한 귀족들의 오만해 보이는 자세가 더 그런 느낌을 준다. 이들을 향해 저자세로 칭찬을 갈구하는 의사가 안쓰러워 보기에 민망하고 거북하다. 점잖은 형식 뒤에는 이처럼 통렬한 야유와 뼈아픈 풍자가 숨어 있다. 요즘에도 이러한 의사가 없으란 법은 없다. 아니 매스컴이 요란하고 인터넷이 활발한 세상이니 이러한 유혹은 옛날에 비해 더 커졌는지도 모른다. 올바르고 비판적인 정보를 전달해주는 건전한 의사 이야기꾼은 꼭 필요한 존재지만, 유명해지기 위해서 부자연스러운 노력을 기울이는 모습은 안쓰러워 보인다. 어쩌랴. "텔레-비전에 내가 나왔으면 정말 좋겠네-에 정말 좋겠네"라는 노래는 유치원에 다니는 어린아이에게나 어울리는 것을.

'의학'을 그리다

미술 속에는 의학에 관한 이야깃거리가 제법 많이 있어 'medicine in art' 같은 글쓰기가 가능하다. 그런데 의료 현장이나 의사 또는 병으로 고통받는 환자를 그린 그림은 많아도 정작 추상적인 의학 자체를 형상으로 나타낸 그림은 별로 찾아볼 수가 없다. 하기야 어떤 학문이 가지는 특성과 개념을 그림으로 형상화하기가 어디 쉽겠는가. 단지 의학뿐만 아니라 물리학이나 경제학을 그림으로 표현하기도 마찬가지일 것이다. 필자가 아는 한 '의학'이라는 단도직입적인 제목의 그림은 하나밖에 없다. 바로 클림트의 학부회화faculty painting 3부작 중 하나인 〈의학Medicine〉이다.

19세기 말, 합스부르크왕가의 영광이 기울어져 갈 무렵 빈은 세계 문화와 과학의 중심지였다. 오스트리아 제국의 교육부에서는 마침 새로 완공된 빈 대학의 강당을 장식할 천장화를 주문했다. 철학, 법학, 의학, 신학 등 중세 대학에서부터 면면히 이어져 온 학문의 네 갈래를 그림으로 표현하고자 하고자 한 것이 그 목적이었다. 이 넉 점의 그림 중 의학, 법학, 철학을 클림트가 맡아

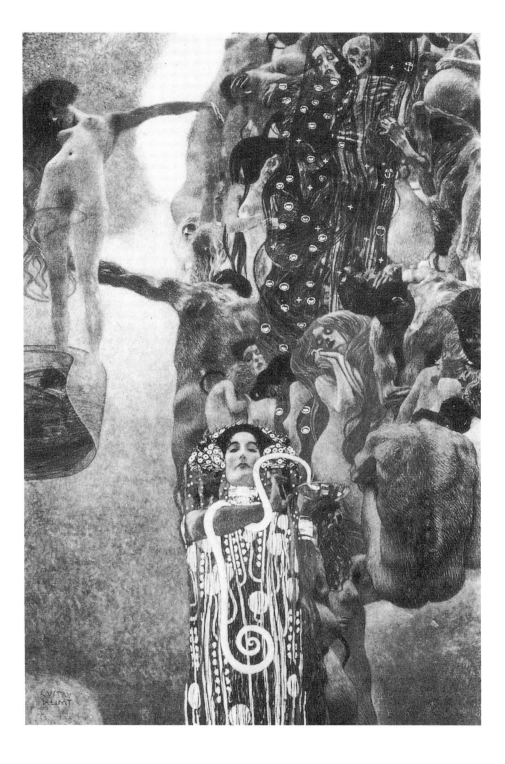

완성했고, 이를 학부회화 3부작이라고 한다.

주문자인 교육부나 빈 대학의 생각은 이 학문들이야말로 인류 역사에서 어둠을 극복한 빛이었던 만큼 법학에서는 '불의에 대한 정의의 승리'가, 철학에서는 '감성에 대한 이성의 승리'가, 의학에서는 '죽음과 질병에 대항하는 인간의 이성과 의지'가 표현되기를 바랐을 것이다. 당시의 시대 상황은 과학과 학문의 발달로 인류의 생활수준이 과거에 비해 단연 향상되었으니, 이러한 학문들이 장차 인류의 미래를 밝게 하리라는 믿음이 있었다. 또한 과거 이 학문들이 이룩해 놓은 업적을 치하해야 마땅하다고 여겼고, 학부회화 3부작은 이러한 시대적 배경에 따른 주문이었다. 그런데 결론부터 말하자면 클림트는 이 기대를 보기 좋게 배반했고, 상당한 사회문제로까지 번졌다. 도대체 어떤 그림을 그렸기에 이러한 소동이 벌어졌을까.

〈의학〉을 보면 먼저 몽롱하고 그로테스크한 느낌이 든다. 하지만 그림을 분석적으로 보면 화가가 이 그림을 크게 생과 사의 부분으로 나누었음을 짐작할 수 있다. 그림 왼쪽에 홀로 둥둥 떠서 흐느적거리는 것 같은 여인의 나신이 삶을 상징하며, 여인의 뻗은 팔은 바로 아래쪽에 반대편에서 뻗어 나온 남자의 팔과 연결된다. 이 남자는 뒷모습으로 그려져 있다. 여인의 발치에는 베일에 싸인 아이가 있다. 아이라면 당연히 희망, 생명력 같은 것들을 상징해야 하는데 글쎄, 이 아이의 모습에서 그런 희망이 느껴지는가? 그림의 오른쪽에는 어린아이부터 늙은이에 이르기까지 삶의 여러 단계를

표현하는 인간의 모습이 그려져 있다. 그런데 어느 누구도 뚜렷한 의식을 가지고 있는 것 같지 않고, 그저 흐름에 몸을 맡긴 채 둥둥 떠다니는 것 같다. 이들 군상 속에 해골로 상징되는 죽음이 도사리고 있다. 죽음과 질병에 대항하는 인간의 이성과 의지 또는 질병의 예방과 치유에 대한 의학의 공헌이라는, 대학에서 기대한 의학의 이미지와는 전혀 다르게 그저 운명에 몸을 맡긴 채 되는 대로 살아가는 무력한 인간 군상의 모습만 있다.

이 그림에서 유일하게 또렷한 눈으로 자의식을 가지고 있는 존재는 그림 아래쪽에 그려진 건강의 여신 하이게이아Hygeia다. 의학의 신인 아스클레피오스Asklepios의 딸로서 아버지를 도와 환자를 치료했다는 전설 속의 여신으로, 팔을 감고 있는 뱀에게 접시 물을 먹이고 있다. 뱀은 알다시피 의학의 상징이고, 뱀이 마시는 물은 저승과 이승 사이를 흐르는 망각의 강물이다. 이 여신의 이름에서 위생학Hygiene이라는 명칭이 유래했다. 그런데 이 여인의 처진 눈매와 팔의 모습은 비슷한 시기에 그려진 대단히 관능적인 〈유디트Judith I〉의 모습과도 닮았다. 유디트가 누구인가? 이스라엘을 침공한 적군의 장수를 홀로 찾아가 술과 미모로 녹인 뒤 잠든 적장 호로페르네스Holofernes의 머리를 잘라 돌아온 고대 이스라엘의 최고 미인이자 구국 영웅이 아니던가. 과거의 유디트 그림들이 빼어난 미모와 용기, 애국심에 초점을 맞춘 데 반해 클림트의 유디트는 먼저 나체인 점, 반쯤 감긴 게슴츠레한 눈, 반쯤 벌어진 입술, 참수한 호로페르네스의 머리를 애무하듯 어루만지는

긴 손가락들에서 관능적이고 퇴폐적인 팜므 파탈femme fatale의
모습을 하고 있다. 마치 교미 후 수컷을 잡아먹는 암컷 사마귀를
연상시키는 모습이다.

　'의학'을 관통하고 있는 생명성의 근원을 화가가 다름 아닌
여성에서 찾고 있음이 흥미롭다. 건강의 여신인 하이게이아를
이렇게 표현한 점과 이 여신만이 '의학'이란 그림 속에서 또렷한
의식을 가지고 있는 존재라는 점 그리고 삶의 상징을 여인의

319

나신으로 삼았다는 점에서 그렇다.

　이 그림이 공개되었을 때 빈대학은 벌집을 쑤신 것 같았다고
한다. 당시 빈은 세계의 의학을 선도하는 위치에 있었는데, 이
그림이 의학의 고매한 이상을 형상화하기는커녕 역사 이래 질병의
예방과 치유에 공헌해온 의학의 존재 가치를 부정하는 것처럼
느껴졌기 때문이다. 이 그림에 대해서 주제를 애매하게 변질시킨

음란물이라는 비난이 쏟아졌고, 빈 대학 교수들은 이 그림을 강당에 걸지 못하도록 청원하는 연판장을 돌리기도 했다.

같은 시기에 제작된 〈철학Philosophie〉도 비슷한 운명을 겪었다. 이 그림 역시 개념은 의학과 비슷한데, 역시 운명을 개척하는 인간의 이성과 의지가 표현되기보다는 되는 대로 운명에 몸을 맡기고 둥둥 떠다니는, 머리를 감싸 안고 고뇌하는 군상이 표현되었을 뿐이다. 그림 오른쪽의 어둠 속에 드러나는 스핑크스 같은 수수께끼 얼굴은 아마도 우주의 근원인 절대자를 표현한 듯하다. 〈의학〉에서 왼쪽에 홀로 있는, 생명을 상징하는 여인의 누드와 대비되는 개념이고 그림 아래쪽에 검은 머리에 감싸인 채 불쾌할 정도로 우리를 빤히 보고 있는 여인은 〈의학〉의 하이게이아에 해당하는 것 같다. 이 그림 역시 빈 대학 교수들의 맹렬한 반대에 부딪혔고, 이에 대해 클림트 역시 "이 세계는 교수들이 좋아하는 그런 세계가 아니다", "나는 너무 많은 검열을 받고 있다"라고 맞섰다.

4미터가 넘는 대작인 이 그림들은 훗날 오스트리아를 합병한 나치에 퇴폐미술로 낙인 찍혔다. 소장자인 유태인에게서 그림들을 압수한 나치는 임멘도르프성에 보관했지만 나치가 퇴각할 때 안타깝게도 화재로 이 그림들은 소실되고 말았다. 다른 설로는 화재가 우연이 아니라 나치 정권의 의도였다고 해서 더욱더 우리를 안타깝게 한다. 따라서 이 그림의 도판은 흑백 사진으로만 전하고 있다. 그 대신 이 대작을 그리기 전 연습으로 그린 하이게이아와

〈의학〉의 구성을 위한 작은 습작이 남아 있어 아쉬움을 달래준다.

　　정녕 의학은 죽음과 질병을 극복해 가는 인간의 이성과 의지의 승리 과정일까? 이 모범답안과는 달리 모든 것을 초월하는 위대한 여성성으로 의학을 표현했던 클림트의 삐딱한 생각을 공감할 소지는 없는 것일까?

돈줄을 쥔 자들이 의료를 통제하다

미국에서 폐 이식에 관한 연수를 할 때니 벌써 10년이 훨씬 넘은 일이다. 폐 이식의 대상이 되는 말기 폐섬유증 환자를 대기 환자 명단에 올릴 것인지를 최종 결정하는 자리. 내과 주치의, 외과 의사, 전문 간호사인 이식 코디네이터, 재활치료 전문가, 사회사업실 관계자 등 다양한 직종의 의료진이 모였다. 주치의가 환자의 폐기능을 비롯한 의학적인 소견을 간단하게 설명하자 사회사업실에서 이어 받는다. "환자의 가족은 이식에 대해서 적극적이고, …… 환자의 의료보험은 꽤 좋은 것인데 보험회사가 폐 이식을 승낙했고,……." 보험회사의 승낙이 있으니 의료비 부담에 관한 한 폐 이식 수술을 하는 데 문제가 없다는 말이다.

처음 이 회의에 참석한 한국 의사는 큰 문화적 충격을 받는다. 아니, 환자의 치료방침을 결정하는 데 보험회사의 승낙이 필요하다니. 만일 환자의 보험이 싸구려라서 보험회사가 폐 이식을 거부한다면 이 환자는 아무리 의사가 필요하다고 판단하고 본인이나 가족이 원해도 대기 환자 명단에 올릴 수 없는 것이다.

의료에 관한 한 사회주의적 입장을 견지하고 있는 우리나라는 사보험이 없으니 국민건강보험 관리공단과 심사평가원이 이 일을 맡는다.

의학이 발달하면서 예전에는 생각하지 못하던 새로운 치료방법이 개발되고 있지만, 이에 따르는 문제도 만만치 않다. 새로운 치료방법이나 약제는 대부분 상당한 비용이 들고, 이 덕분에 의료비는 천문학적으로 치솟는다. 문제는 누가 이 비용을 부담할 것인지다. 많은 사람들이 작은 돈을 모아 큰일을 당한 사람을 도와준다는 보험이 차선은 되어도 최선은 되지 못한다. 보험 자체가 파산하는 것을 방지하기 위해서, 또 사보험은 이윤을 남겨야 하므로 보험이 환자를 위한 최선의 치료보다는 적정한 비용의 지출에 초점을 맞출 수밖에 없기 때문이다. 다시 말하면 의료 당사자인 환자와 의사 사이에는 비용문제에 개입하는 제3의 손이 있는 것이다. 보이지 않는 제3의 손은 진료 현장에 나타나는 법은 없지만 비용에 관해서 큰 권한을 행사하므로 당연히 진료 내용에 영향을 미친다. 많은 환자나 가족들은 의료에서 의사가 모든 것을 결정한다고 쉽게 생각하지만 현대 의료에서 '돈줄을 쥔 자'의 역할을 과소평가해서는 안 된다.

투커George Tooker의 〈집단(법인)의 결정Corporate Decision〉은 현대의료에서 최종 결정권이 누구에게 속하고 있는지를 극명하게 보여준다. 그림의 전면에는 아무런 장식이나 침대조차 없는 어두운 공간에 아픈 남자가 누워 있다. 눈을 감은 채 축 늘어진 환자는

투커
〈집단(법인)의 결정〉
1983년
개인 소장

의식이 없는 것 같기도 하고, 이미 생을 포기한 것 같기도 하다. 이 환자의 가슴을 딸인 듯한 소녀가 끌어안고 안타까운 시선으로 환자를 내려다보고 있다. 옆에는 환자의 부인인 듯한 여인이 어린아이를 끌어안고 뒤를 돌아보고 있는데, 그 표정이 겁에 질린 것 같기도 하고 원망이 가득 찬 것 같기도 하다. 한마디로 중병이 든 가장과 도와주는 사람 없이 고립무원의 처지에 버려진 한 가족의 모습이다. 이들은 누구를 원망하는 것일까?

그림의 오른쪽 위, 방 밖에는 차갑고 밝은 백색 빛을 역광으로 등지고 정장을 입은 사람 일곱 명이 보인다. 앞의 셋은 앉아 있고, 뒤의 넷은 서 있는데 가운데에 앉아 있는 사람이 무슨 서류인지를 들고 있다. 그런데 이들은 모두 같은 옷차림이고 얼굴도 표정이 없이 누가 누구인지 알아볼 수 없게 그려져 있다. 이들에서는 어떤 인격이나 감성을 느낄 수가 없다. 이들이 바로 '돈줄을 쥔 자'들이며, 이 환자가 어떤 치료를 받을지를 결정하는 집단이다. 인간성을 느낄 수 없게 묘사된 이 집단이 내리는 결정은 역시 냉정할 것이다. 콜레스테롤 수치는 적어도 240이 넘어야 치료를 인정하고, 폐렴의 항생제치료는 최대한 2주까지……. 이들이 의사의 모습을 하고 있지 않다는 점에서 화가는 현대 의료제도의 본질을 정확하게 꿰뚫고 있다.

말기 폐암 환자인 어머니를 둔 아들. 이미 원격전이가 있는 환자는 수술이나 방사선치료는커녕 전신상태가 나빠 체력저하와 심한 부작용이 우려되는 항암주사를 맞기도 어려운 지경이다.

"다른 방법은 없을까요?" 안타까운 젊은 아들의 물음에 역시
안타까운 의사는 더듬거리며 말한다. "먹는 항암제가 있기는
한데……부작용도 적고 특히 여자 환자에 효과를 보는 경우가 많아
써 볼 만하지만…… 생명을 연장할 수는 있을 텐데……하지만
항암주사나 방사선치료를 받지 않고 바로 이 약을 쓰는 경우는
보험에서 인정을 안 해서……비보험으로라도 써 볼까요?" 하지만
한 달 약값이 자기 월급보다 훨씬 비싼 이 치료를 감당할 수 없는
젊은 아들은 애꿎은 의사에게 통사정한다. "선생님이 힘써주시면
어떻게 보험처리가 안 될까요?" 무력한 의사는 묵묵히 고개를 젓고,
아들은 의사를 원망스럽게 바라본다. 그러나 이러한 경우는 그나마
낫고, 대부분 이렇게 보험에서 인정하지 않는 치료(그러나 외국에서도
하고 있고 환자에게 도움이 될 가능성이 충분히 있는 치료)를 하는 것 자체가
불법으로 되어 있으니 이 틈바구니에 끼인 의사의 마음에도
'돈줄을 쥔 자'들에 대한 원망이 쌓여간다. 그러니 투커의 그림을
보는 감회가 남다를 수밖에.

　　뇌혈관에 생기는 동맥류는 언제 뇌출혈을 일으켜 목숨을
앗아갈지 모르는 시한폭탄과도 같다. 요즘에는 혈관 속으로
기느다란 카테터cather를 넣고 이를 통해 코일로 이 동맥류를
폐쇄하는 시술로 문제를 해결하고 있다. 그러니 이 시술을 하는
의사는 몸속 시한폭탄을 제거하는 폭발물 처리반과도 같은 존재다.
그런데 이 코일의 비용이 만만치 않아, 동맥류의 위치나 크기에
따라 어느 땐 코일 세 개로 해결되기도 하고 어느 땐 스무 개가

쓰이기도 한다. '돈줄을 쥔 자'들은 전국에서 모든 환자에게
평균적으로 코일이 몇 개 소요되었는지 통계를 내고, 이 평균치를
치료에서 사용 가능한 코일의 최대수로 정해버렸다. 세상에 평균
점수가 상한선이 되는 수학도 있는가. 상당 기간 동안 이를
초과하면 불법이자 과잉진료로 분류되고, 병원은 '사기혐의'로
고발되다가 최근에야 겨우 불법을 면하게 되었다. 의사 처지에서는
개선된 것이지만 보험에서 비용을 대지 않는 것은 마찬가지니
환자로 보면 달라진 것이 없다. 반 평균이 80점인데 85점을 하면 안
되고, 한국인의 한 가족 평균 생활비가 월 200만 원인데 250만 원을
쓰면 불법 과소비를 하는 것인가.

한정된 자원을 효율적으로 분배하기 위해서는 무제한으로
'최선의 진료'를 제한하고 '적정한 진료'를 추구하는 '돈줄을 쥔
자'들의 논리에도 수긍할 점이 없는 것은 아니다. 하지만 적어도
이들이 적정진료라고 정해놓은 것이 진료의 모든 것이 아니며,
여기서 '적정'은 의료의 질이나 수준의 문제가 아니라 비용 부담의
문제라는 점을 의료의 소비자이자 보험료의 부담자가 이해할 수
있도록 솔직해야 하지 않겠는가.

고매한 이상에도 불구하고 실패한 공산주의. 1960년대 말
체코에서 두프체크Alexander Dubcek가 추진했다가 소련의 탱크에
짓밟히고 만 '인간의 얼굴을 한 사회주의'는 왜 그렇게 체코
국민들을 열광시켰을까? 아무리 좋은 이상이나 실용적인 제도도
'인간의 얼굴'을 하지 못하면 인간을 행복하게 할 수 없는 것을.

에필로그

왜 'Medicine in Art'인가?

관념과 품격을 중시하던 동양의 형이상학적이고 철학적인 회화에
비해 서양회화는 현실을 반영하고 재현하려고 노력해왔다. 그 결과
서양미술 속에는 현실 생활의 희로애락이 녹아 있다. 서양미술이
다루고 있는 다양한 주제 중에는 의료와 관련이 있는 내용이 제법
있고, 의학도의 입장에서는 이를 곰곰 느껴보는 재미가 괜찮다.

　미술에서 의학과 관련이 있는 그림은 종류가 무척 다양하다.
의료 현장을 직접 묘사한 그림뿐만 아니라 의사의 초상화도
있고(대부분 환자인 화가가 그린 것이거나 의사가 화가의 후원자인 경우다),
화가가 인식하지 못한 채 그린 모델의 모습에서 질병의 징후를
발견할 수 있는가 하면 삶과 죽음의 현장을 생생히 보여주는 그림
등 실로 무궁무진하다.

　의료 현장을 직접 다룬 그림으로는 스텐의 〈진료실의
임신부〉같이 말 많은 환자를 다룬 유머러스한 그림부터 피카소의
〈과학과 자비〉처럼 과학화되어가면서 점차 온기를 잃어가는 의학의
변모를 뛰어나게 형상화한 것에 이르기까지 다양하다. 모델의

모습에서 질병의 징후를 찾아보는 일은 마치 탐정이 된 듯한 기분을 느낄 수 있다. 유방암의 논란이 있는 렘브란트의 〈밧세바〉나 왼쪽 가슴이 작은 보티첼리의 〈비너스의 탄생〉, 독특한 외모의 난쟁이가 등장하는 벨라스케스의 〈시녀들〉 등이 대표적이다. 그런가 하면 작가 미상의 〈백내장 수술의 성과를 발표함〉처럼 어떻게든 유명해지고 싶은 의사를 통렬하게 야유하기도 하고, 한편으로는 환자가 느끼는 삶에 대한 애착을 절절히 묘사한 그림도 있다.

이러한 그림을 통해서 의사는 날마다 접하는 환자들의 내면세계를 간접적으로나마 경험해볼 수 있다. 화가 자신이 중병을 앓았던 고야의 〈아리에타 박사와 함께 한 자화상〉에서는 생에 대한 은근한 애착이 느껴지고, 칼로의 〈파릴 박사의 초상화와 함께 한 자화상〉, 〈마르크시즘이 병을 낫게 하리라〉에서는 생에 대한 엄청나게 강력한 의지가 느껴진다.

의사의 초상화 중에서 반 고흐의 〈의사 레이의 초상〉은 환자에게 친절한 의사의 표상이 되었지만 그 뒷면을 보면 경험이 없고 마음만

331

앞섰던 서툰 의사의 모습을 엿볼 수 있고, 〈가셰 박사의 초상〉은 우울증 환자이던 의사의 복잡한 내면세계를 느낄 수 있다. 이 밖에도 덜 알려진 그림들인 필즈의 〈의사〉나 와이어스의 〈소아과 의사〉에서는 지역사회에서 존경 받는 의사의 모습을 엿볼 수 있어 즐겁다.

파스테르나크의 〈시험 전날 밤〉과 올러의 〈학생〉에는 의과대학생들의 애환이 녹아 있고, 에이킨스의 〈애그뉴 클리닉〉을 보면 스승에 대한 제자들의 존경과 감사가 느껴져 훈훈하고 정겹다. 하지만 헤메센의 〈외과 의사〉나 호가스의 〈돌팔이를 방문함〉 같은 그림에서는 환자를 속이고 이득을 취하는 사악한 의료인의 모습에 찔끔하여 스스로 되돌아보게 된다.

콜리어의 〈사형선고〉에서는 불치병을 진단받는 순간 환자의 창백하게 질린 얼굴이, 뭉크의 〈봄〉에서는 젊은 나이에 생을 마감해야 하는 환자의 내면에 깊이 감추어진 분노와 외로움이 보는 이의 마음을 치고, 젊은 나이에 결핵으로 세상을 떠난 나카무라의 〈두개골을 들고 있는 자화상〉에서는 생의 의지를 포기한 자의

처연함이 가슴을 친다.

한편 지로데-트리오종의 〈아르타크세르크세스의 예물을
거절하는 히포크라테스〉나 르 쉬외르의 〈알레산더와 주치의〉는
의사로서의 자세에 대해 다시 한 번 생각하게 만드는 그림이다.

병원에서 환자를 돌보는 한편 의과대학에서 학생을 가르치는
교수-의사들은 학생들에게 '환자를 질병의 증례로 보지 말고
인격을 가진 하나의 인간으로 보아야 한다'고 가르치지만 막상
어떻게 하면 환자를 인격체로 볼 수 있는지, 그 방법을 가르쳐주지는
않는다. 아니, 솔직히 말하면 우리 스스로 모르고 있는지도 모른다.
의사가 되기 위한 고되고 혹독한 수련은 전문지식이나 기술 습득에만
필요한 것이 아니다. 의사가 환자를 인간으로 볼 수 있기 위해서는
의사가 인간의 본성에 대한 폭넓은 이해, 인간 심리에 대한 통찰력
등을 갖추어야 하는데, 이것은 하루아침에 이루어지는 일이 아니다.
의과대학이 예과를 두고 있는 것은 이러한 이유에서지만 불행히도
오늘날 예과의 교육은 이 필요성을 충족시키지 못하고 있다.

신화, 역사, 예술에는 인간본성의 여러 원형prototype이 녹아 있게
마련이다. 혹은 과장되고 혹은 표현이 거칠지 몰라도 여기에는 사랑,
질투, 절망, 복수, 회의, 양가감정, 이기심과 자기 희생, 강력한 의지 등
인간의 다양한 내면세계가 묘사되어 있다. 문학, 오페라, 미술, 역사를
이해하고 즐기는 것은 우리의 인성을 풍요롭게 할 뿐만 아니라 다른
사람에 대한 이해의 폭을 넓힌다는 점에서 의사뿐만 아니라 '사람을
다루는' 직업을 택한 이들이 갖추어야 할 덕목의 하나다.

옛 그림은 저마다 사연을 품고 있고 이를 찾아 음미하는 것도
이런 종류의 일인 것 같다. 그림을 '본다'고 하지 않고 '읽는다'고
할 때는 그런 의미가 내포되어 있다. 이런 과정이 의사가 어떻게
하면 "환자를 인간으로 볼 수 있는가."라는 숙제에 대한 답을 찾는
하나의 길이 될 수 있다고 나는 믿는다.

'Medicine in Art'가 끊임없는 전공 공부의 압박과 과도한 진료
업무에 지친 중년 의사의 단순한 심심풀이 여기餘技만은 아니라고
애써 우기는 이유가 여기에 있다.

소장처 목록

사진저작권 허가를 받은 작품

그림 속의 의학
Medicine in ART

1판 1쇄 펴낸날 2007년 3월 30일
1판 2쇄 펴낸날 2017년 10월 20일

지은이 | 한성구
펴낸이 | 김시연

펴낸곳 | (주) 일조각
등록 | 1953년 9월 3일 제300–1953–1호(구 : 제1–298호)
주소 | 03176 서울시 종로구 경희궁길 39
전화 | 02–734–3545 / 02–733–8811(편집부)
 02–733–5430 / 02–733–5431(영업부)
팩스 | 02–735–9994(편집부) / 02–738–5857(영업부)
이메일 | ilchokak@hanmail.net
홈페이지 | www.ilchokak.co.kr

ISBN 978–89–337–0515–5 03600

값 23,000 원

* 지은이와 협의하여 인지를 생략합니다.
* 이 도서의 국립중앙도서관 출판시도서목록(CIP)은 e-CIP홈페이지
(http://www.nl.go.kr/cip.php)에서 이용하실 수 있습니다.
(CIP제어번호 : CIP2007000744)